JN000407

マネするだけで大丈夫！

男のファッション

50とルール

スタイリスト
ヤマウチ ショウゴ　監修

\ NG! /

\ OK! /

成美堂出版

服選びの「どうして？」「困った……」にお答えします！

Q ファッションの「定番」ってなに？

A 「定番」こそが流行に関係なく、長く着られる最強アイテムです！

ファッションというと流行を追わなくてはならないと思うかもしれませんが、そんなことはありません。流行に関係なく手に入り、時代に関係なく着られる「定番」こそ選ぶべきアイテムです。

Q おしゃれになるには高い服を買わないとダメ？

A 高いからといって、おしゃれとは限りません！お金をかける部分を知ることが大切です

「安いからダメ」「高いからいい」と、単純に価格で選ぶのではなく、例えば白シャツなら、インナーが透けないくらいの厚みがあるかどうかなど、本当にいいものかを見極めることが大切です。

本書のPART 2では、どこに注意して買えばいいのかを詳しく解説しています。

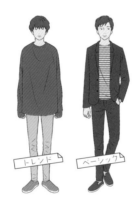

トレンド　ベーシック

本書がめざすのは「定番」！

おまかせあれ！

Q 自分ではどういう服を着るとダサいかなんてわからない！

A よくある失敗から学べばすぐにわかります！

本書では「やりがちNG」や「うっかりNG」といった、よくある失敗例を掲載しているので、それさえ避ければ誰でもアカ抜けます！

罠× 罠×
BIG LOGO T-SHIRTS LARGE PRINT
これはおしゃれじゃない

Q 装飾や柄が個性的な服ってやっぱりおしゃれなんでしょ？

A 「個性的＝おしゃれだ」という思い込みは捨ててください。

ボタンがカラフルなシャツや、裾の裏地がチェックのパンツ、目立つロゴやプリントが施されたTシャツなど、人の目を引くような個性的なデザインのアイテムをついつい買ってしまうあなた！それはファッション初心者が陥りがちな「罠アイテム」です。

子どもっぽいので捨てて！
罠

大人の落ち着いたファッションからはほど遠い、子どもっぽい着こなしになってしまうので注意！

Q 試着はしたほうがいいの?

A 試着できるものは絶対にするべき!

サイズが合った服を着るのは本書が目指すシンプルで無難な定番ファッションには不可欠! 本書のPART 2では正しいサイズとはなんなのか、アイテム別に紹介しています。

Q シャツはインして着たほうがいいの?

A インして着るシャツとインして着るのはNGなシャツがあります!

ビジネスファッションに慣れていると、ついついシャツの裾をパンツにインしてしまいがち。同じシャツの裾でもインして着るのが正解なものとそうでないものがあります。

裾出しOK それともNG?

本書のp.52で詳しく説明していますので、チェックしてください!

Q 春や秋のシーズンの、暑くも寒くもない時期の服選びに困るんだけど……

A 白シャツ(p.50)やカーディガン(p.74)あたりが便利です!

春、秋あたりの季節に何を着ればいいのかは悩みどころ。おすすめなのが、白シャツ(p.50)やカーディガン(p.74)といった薄手の羽織りになるアイテム。そのほかにもPART1の季節別コーディネートを参考にマネしましょう。

Q 結局、何色の服を買うのが正解なの?

A ベーシックカラーを選べば間違いなし!

カラー展開がされているとついつい着たことがない色の服を買ってきたくもなりますが、それは罠。変な色を買うと子どもっぽく見えたり、安っぽく見えるので注意! 色にも「定番」があり、それが「ベーシックカラー」と呼ばれる「黒、白、グレー、ネイビー、ベージュ、キャメル、ブラウン」の7色!

これが買うべきベーシックカラー

黒　白　グレー
ネイビー　ベージュ　キャメル　ブラウン

Q 「センスがない」「ダサい」と言われる私でも、この本を読んだらおしゃれになれる?

A 「シンプルで無難なおしゃれさん」になるためのノウハウが身につきます!

本書で目指しているのはシンプルで無難な定番ファッション。本書を読んでも「個性的でみんなとは違うおしゃれ上級者」にはなれなくても、人から「なんかいいね!」と思われるようにはなれます!

アウターがわりの羽織りに!

カーディガン　白シャツ

男のファッション 基本のルール

カジュアルファッションとビジネスファッション。どちらも基本のルールさえ押さえておけば、そこまで頑張らなくてもおしゃれに見せることが可能。まずは目指すべき「最高の無難」とはなんなのか、そのポイントを季節別のコーディネートを参考にして見ていこう。

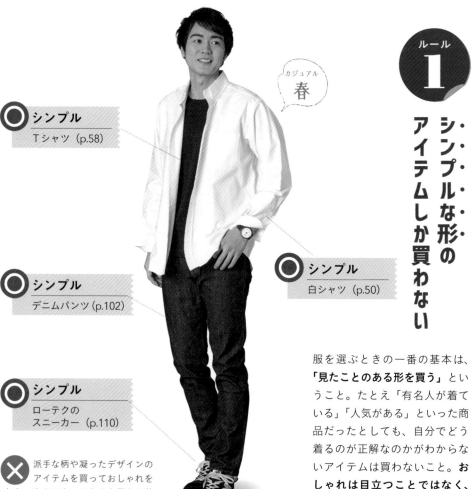

カジュアル
春

ルール
1
シンプルな形のアイテムしか買わない

シンプル
Tシャツ（p.58）

シンプル
白シャツ（p.50）

シンプル
デニムパンツ（p.102）

シンプル
ローテクの
スニーカー（p.110）

✕ 派手な柄や凝ったデザインのアイテムを買っておしゃれをしたつもりでも、はたから見たら着慣れていない感じに映るので、自信がないなら着ないが一番。

服を選ぶときの一番の基本は、**「見たことのある形を買う」**ということ。たとえ「有名人が着ている」「人気がある」といった商品だったとしても、自分でどう着るのが正解なのかがわからないアイテムは買わないこと。**おしゃれは目立つことではなく、正しく着る**ことであることを覚えておこう。

カジュアル
夏

きちんと感
襟は立てずに、第1ボタンを外して着る。

ジャストサイズ
シャツの着丈は腰より少し長めがベスト。

ジャストサイズ
パンツの裾はロールアップしなくてもちょうどいい長さで。

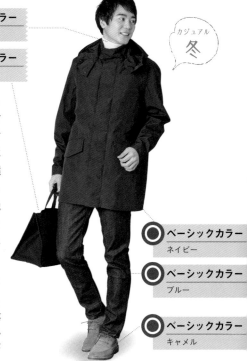

サイズの合った服をきちんと着る

シンプルな服を選ぶのに欠かせないのが**サイズ感**。奇をてらったアイテムではないからこそ、サイズが合っていないと悪目立ちするので注意しよう。また、人と差をつけようとして、**自己流にアレンジした「着崩し」も不要**。シンプルなアイテムは、**そのまま着るのが素敵**であると心得ておこう。

❌ シャツがダボダボなのは子どもっぽく見られる原因に。また、パンツの裾は足首や靴下を見せるわけでもなくロールアップするのは、おしゃれでもなんでもないので注意しよう。

ベーシックカラー
白

ベーシックカラー
黒

カジュアル
冬

ベーシックカラー
ネイビー

ベーシックカラー
ブルー

ベーシックカラー
キャメル

無地のベーシックカラーを基本に合わせる

シャツにパンツ、靴、バッグなど、最初はそれらのアイテムを組み合わせてコーディネートするだけでも大変な作業。だからこそ、まずは全て**無地のベーシックカラー**を選んでコーディネートすることから始めよう。アイテム単体で見ると地味に感じられるかもしれないが、とにかく**配色のルールさえ守ればいい**ので、すぐに着回し力が身につくはず（配色のルールは p.46 を参照）。

❌ 原色は思っている以上にパッと見の主張が強いだけでなく、落ち着いた雰囲気は出ないので、アイテムそのものが安っぽく見られがち。上品な雰囲気からはほど遠くなってしまう。

ア・ク・セ・ン・ト・となる柄はワ・ン・ポ・イ・ン・トで使う

◉ **アクセントとなる柄**
ボーダーの
Ｔシャツ（p.64）

柄もの初心者の人がまず買うべきなのは、ボーダーのＴシャツ。1枚でも十分に存在感を発揮してくれる。

カジュアル
秋

ビジネス
春

無地のアイテムを基軸としつつ、ときには**明るい色やアクセントとなる柄を取り入れる**と、コーディネートの幅が広がる。ただし、**柄や明るい色を取り入れる部分は1カ所にしぼる**こと。これはカジュアル、ビジネスどちらのファッションにもいえる。くれぐれも柄と柄を重ね着するといったような上級者テクニックに手を出すことのないように！

✕ 明るい色といっても、原色や蛍光色は難易度が高い。初心者の人は、まずは黒、グレー、ネイビーに対しての「明るい色」と考えて、写真のような落ち着いたグリーンからスタートしよう。

◉ **アクセントとなる柄**
レジメンタルストライプの
ネクタイ（p.134）

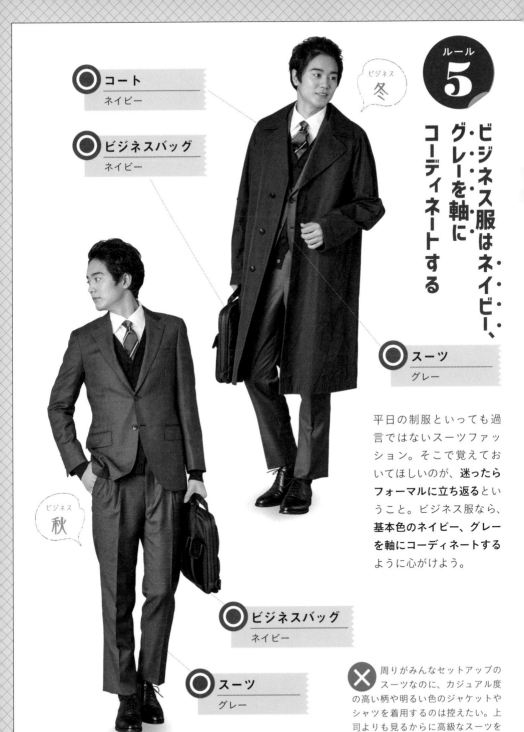

ビジネス服はネイビー、グ・レ・ー・を軸にコーディネートする

コート
ネイビー

ビジネスバッグ
ネイビー

ビジネス
冬

スーツ
グレー

ビジネス
秋

ビジネスバッグ
ネイビー

スーツ
グレー

平日の制服といっても過言ではないスーツファッション。そこで覚えておいてほしいのが、**迷ったらフォーマルに立ち返る**ということ。ビジネス服なら、**基本色のネイビー、グレーを軸にコーディネートする**ように心がけよう。

❌ 周りがみんなセットアップのスーツなのに、カジュアル度の高い柄や明るい色のジャケットやシャツを着用するのは控えたい。上司よりも見るからに高級なスーツを着るのも避けるのがベター。

CONTENTS

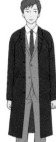

まずこれだけは知っておこう！
男のカジュアルファッション基本アイテム

服を買いに行くにも買いたいものの名前がわからなければ探しづらい。
「トップス」や「アウター」など、よく出てくるアイテムの総称と、
それに属するアイテム名を整理して覚えておこう。

ボトムス

下半身に着るアイテムのこと。トップスの対義語として使われる。

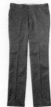

テーパードパンツ　デニムパンツ　スラックスパンツ
(p.98)　(p.102)　(p.106)

靴下・靴

足に着用するアイテムのこと。本書では靴は大きく分けて革靴とスニーカーを紹介している。

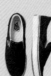

靴下　革靴　スニーカー
(p.112)　(p.110)　(p.110)

バッグ、マフラー、眼鏡など

着用するというよりは装飾品に近く、ファッションのアクセントとして、つけたり持ったりするものを指している。

帽子
(p.120)

リュック　マフラー　ベルト
(p.114)　(p.116)　(p.120)

トップス

上半身に着るアイテムのこと。ジャケットやカーディガンなどはアウターに分類する場合もあるが、一般的には「上から何かを羽織れるアイテム」はすべてトップスとされる。

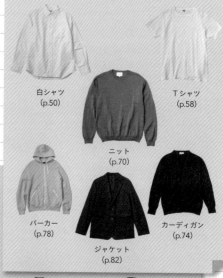

白シャツ　　　　Tシャツ
(p.50)　　　　(p.58)

ニット
(p.70)

パーカー　　　　　カーディガン
(p.78)　　　　　(p.74)

ジャケット
(p.82)

チェスターコート　ダウンコート
(p.90)　　　(p.88)

アウター

トップスのさらに上から着るアイテムのこと。「羽織り」や「コート」とも同義。また、アウターに対して中に着るという意味でトップスのことを「インナー」と呼んだりすることもある。

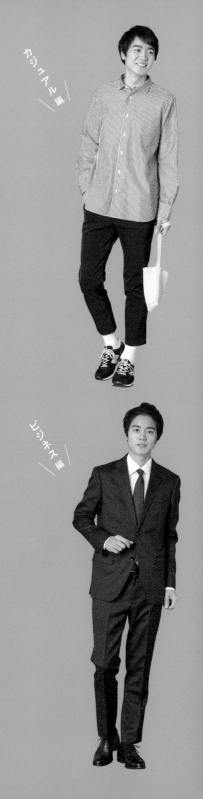

カジュアル編

ビジネス編

PART 1

カジュアルからビジネスまで
そのまま使える
シーン別・季節別コーディネート集

PART1 では、本書が目指すシンプルで無難な
コーディネートをシーン別、季節別に紹介！
マネするだけで OK なコーディネートばかり
なので、配色のポイントとあわせてどんどん
マネしてください。

普段の休日ファッション

友人とのお出かけや一人でショッピングといった休日の予定に。気負わずおしゃれに見せたいときに使えるカジュアルコーディネートを紹介！

春 のコーディネート

01

清潔感ときちんと感は**ストライプの柄シャツ**（p.54）でキープ
スーツスタイルの延長で、休日モードにシフトチェンジ！

着こなしPOINT

**第1ボタンは
外して着る**

首もとが苦しければ第1ボタンは開けてよし。自然体な雰囲気が出せる。

ITEM
柄シャツ（p.54）

ストライプなら柄シャツ初心者さんでも合わせやすい。幅は太めでカジュアル感アップ。

ITEM
テーパードパンツ
（p.98）

黒ならよりシンプル＆スタイルアップの効果あり。

着こなしアレンジ
シャツを羽織りに

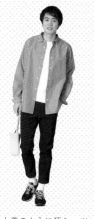

上着のように柄シャツ（p.54）を重ね着。柄シャツの中には白のロンT（p.60）を、靴下、バッグと色を統一して合わせよう。

持ち方テク
持ち手を短く握って、ラフさと男っぽさを出そう。

ITEM
小さめのバッグ（p.114）

軽やかなサイズ＆色で休日感を演出。

ITEM
白の靴下（p.112）

コーディネートのアクセントとして白を選んで軽やかに。

ITEM
ローテクのスニーカー（p.110）

シンプルなデザインを追求したローテクのスニーカーなら主役の柄シャツ（p.54）とも相性よし。

色の組み合わせ▶　

ベース　黒　ネイビー　＋　アクセント　白

---春のコーディネート---

02

ジャケットに**ロンT（長袖Tシャツ）**（p.60）を合わせ、ラフな装いに
ブラックデニムパンツ（p.102）でシックな大人カジュアルの完成

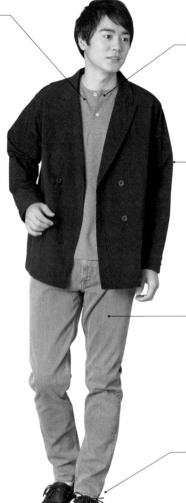

[ITEM]
ロンT（長袖Tシャツ）
（p.60）

首もとにボタンのあるヘン
リーネック（p.62）は、ボ
タンがシンプルなものを選
ぶと上品に決まる。

[着こなしPOINT]
ボタンを1つ
外して着る

首もとのボタンは1つ開け
るだけで手軽にこなれ感が
出せる。

[ITEM]
ジャケット（p.82）

黒のジャケットは、ほどよ
くきちんと感が出せる、カ
ジュアル服で外せない一軍
アイテム。

[ITEM]
デニムパンツ（p.102）

明るめのブラックデニムな
らブルーデニムよりもシッ
クにまとまる。

[ITEM]
革靴（モカシンシューズ）
（p.110）

ビジネス用のレースアップ
シューズ（p.110）の革靴よ
りもカジュアルな雰囲気に。

〈 プラスアイテム 〉
【リュック】
（p.114）

身軽さを演出するなら、比
較的容量が小さいリュッ
クを選ぼう。黒1色のデ
ザインならすっきりまと
まる。

色の組み合わせ▶

ベース
グレー　黒

夏 のコーディネート

01

ボーダーTシャツ (p.64) で手っ取り早く清潔感アップ
テーパードパンツ (p.98) は**ベージュ**でモードにキメすぎないのがミソ

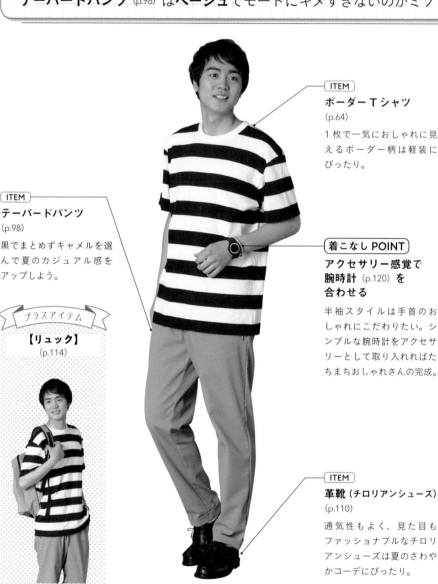

ITEM

ボーダーTシャツ
(p.64)

1枚で一気におしゃれに見えるボーダー柄は軽装にぴったり。

ITEM

テーパードパンツ
(p.98)

黒でまとめずキャメルを選んで夏のカジュアル感をアップしよう。

着こなしPOINT

**アクセサリー感覚で
腕時計** (p.120) **を
合わせる**

半袖スタイルは手首のおしゃれにこだわりたい。シンプルな腕時計をアクセサリーとして取り入れればちまちおしゃれさんの完成。

プラスアイテム

【リュック】
(p.114)

リュックで軽快に。パンツとのバランス、季節感を意識して、明るめのベージュでまとめよう。

ITEM

革靴 (チロリアンシューズ)
(p.110)

通気性もよく、見た目もファッショナブルなチロリアンシューズは夏のさわやかコーデにぴったり。

色の組み合わせ▶　ベース　ベージュ　黒　＋　アクセント　白

夏 のコーディネート

02

焼けた肌を**暖色＆ストライプの柄シャツ**（p.54）でさわやかに
モカシンシューズ（p.110）は「足首見せ」が軽快さのポイント

ITEM
柄シャツ（p.54）
ストライプならスマートな印象に。小麦色の肌に合わせて、肌なじみのよいオレンジベージュ（p.46）を選ぼう。

ITEM
テーパードパンツ
（p.98）
全体がぼんやりとしないようにパンツは黒で引き締めよう。くるぶし丈で足もとをさわやかに。

着こなしPOINT
**靴下の露出を避けて
サンダルのような
印象で履く**
モカシンシューズ（p.110）は足の甲の露出が多い靴。靴下が見えると軽快さ半減するので、夏はフットカバー（p.113）で露出を避けよう。

ITEM
革靴（モカシンシューズ）
（p.110）
モカシンシューズのアッパー（本体部分）の色は、シャツの色味に合わせるとすっきりまとまる。

プラスアイテム
【キャップ】
（p.120）

カジュアル度をアップするならキャップがおすすめ。スポーティーになりすぎないように、コットン素材＆ベージュを選ぼう。

色の組み合わせ ▶ ベース
 オレンジベージュ ⚫黒

01

アウターがまだ早い時期には**パーカー** (p.78) を主役に、
暗くなりすぎないよう**「グレー×水色」**ですっきりまとめる

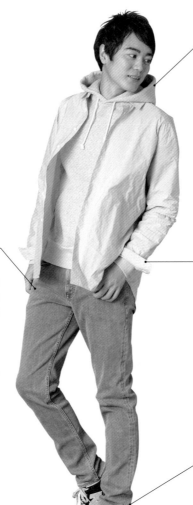

ITEM

パーカー （p.78）

プルオーバーのパーカー
(p.78) は、きれいめなカラー
シャツと合わせると、ほど
よいリラックス感が出て◎。

ITEM

デニムパンツ （p.102）

デニムは薄めのブラックを
選び、パーカーのグレーと
トーンを合わせてすっきり
とまとめよう。

着こなし POINT

シャツの袖を
ロールアップ （p.157）
して着る

シャツは袖口のボタンを外
してラフにロールアップ。
重ね着の重さが解消されて
軽やかな印象が出せる。

プラスアイテム

【コットンハット】
（p.120）

キャップよりも大人っぽ
くしたいならハットがお
すすめ。コットン素材な
ら、ラフに合わせられる。

ITEM

ローテクのスニーカー
（p.110）

スニーカーは NB（ニュー
バランス）(p.110) の黒。
シンプルなデザインでどん
なカジュアル服にも合わせ
やすい。

色の組み合わせ▶　ベース　水色　グレー　＋　アクセント　黒

---秋 のコーディネート---

O2

ジャケット（p.82）で落ち着きと、
細身のブルーデニム（p.102）で小ぎれいさを演出する

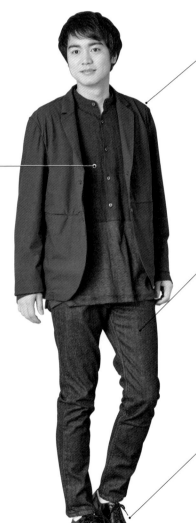

ITEM

ジャケット（p.82）

シャツ、デニムと同色のネイビーを合わせることで、重ね着の着膨れ感ゼロの洗練された雰囲気になる。

ITEM

カラーシャツ

ド派手なカラーを選ぶのではなく、同系色の2色のカラーリングなど、さりげない個性を発揮するのがおしゃれさん。

ITEM

デニムパンツ（p.102）

きれいめなアイテムと合わせ、ほどよくカジュアルダウン（p.156）を狙おう。細身のテーパードラインでスタイリッシュに。

ITEM

革靴（レースアップ）
（p.110）

デニムでカジュアルになりすぎないように足もとはレースアップの革靴で引き締めよう。

---プラスアイテム---

【眼鏡】
（p.118）

眼鏡の中でもクラッシックタイプといわれるおむすび形のフレーム「ボストン（p.118）」で、知的な印象に。

色の組み合わせ▶　ベース　ネイビー　黒

冬 のコーディネート

01

ニット (p.70) ×**ダウンベスト** (p.89) ×**コーチジャケット** (p.82) の、異素材重ね着コーディネート。下半身はすっきりと

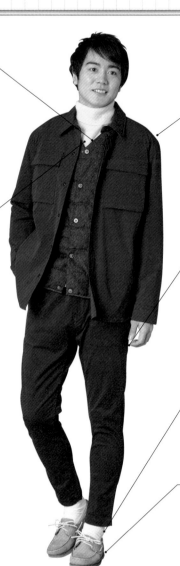

着こなし POINT

**ダウンベストを
スーツベストのように
重ね着する**

ジャケットの開き方に合わせてダウンベストも浅めのVネック (p.62) を選ぶことで、重ね着もすっきり。3ピースのスーツスタイルのような落ち着いた印象に。

ITEM

ニット (p.70)

首もとはタートルネック (p.72) でアクセントを作ろう。ハイゲージ (p.73) で上品に。

ジャケットを脱ぐと
こんな感じ！

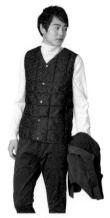

Vネック (p.62) のダウンジャケットならジャケットを脱いでも上品。デニム素材がコーディネートのアクセントになっている。

ITEM

コーチジャケット (p.82)

ナイロン素材、スナップボタンでカジュアル感もありながら、ハリのある素材を選ぶことで上品な雰囲気になる。

ITEM

テーパードパンツ (p.98)

重ね着でボリュームアップしている上半身とのバランスを考えて、細身のテーパードパンツ (p.98) でスタイルアップ。

ITEM

靴下 (p.112)

シンプルな白が暗めになりがちな冬のコーディネートのアクセントに。

ITEM

革靴（モカシンシューズ）
(p.110)

革素材なら靴下と合わせることでオールシーズン使える。

色の組み合わせ▶

ベース ネイビー 黒 ＋ アクセント 白

――冬のコーディネート――
02
薄ピンクのバンドカラー (p.52) のシャツをチラ見せして、
モノトーンのコーディネートにさりげない軽やかさを

ITEM
バンドカラー (p.52) の
シャツ

暗めの色を着がちな冬は、暖色をさりげなく取り入れると差がつく。バンドカラーのシャツ（p.52）なら首もともすっきり見えて◎。

ITEM
ダウンコート (p.88)

薄手のタイプは重ね着するのに便利。落ち着いたカラーでシンプルに。

プラスアイテム
【小さめのバッグ】
（p.114）

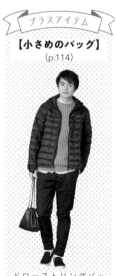

ドローストリングバッグ（巾着）は、リュックほど気取らないラフさとおしゃれ感をプラスする、知る人ぞ知る隠れ人気アイテム。

着こなしPOINT
首もと＆裾から
シャツのカラーを
チラ見せする

だらしなくならないようにほんの少しずつ見せるのがポイント。首もとがすっきりして見えるバンドカラー（p.52）のシャツだと手軽に完成する。

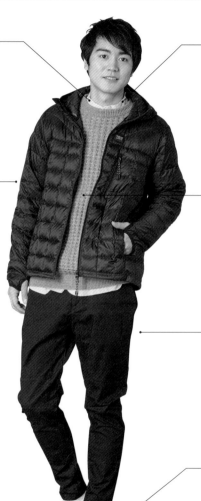

ITEM
ニット (p.70)

グレーを選び、黒が主役のコーディネートに抜け感(p.157)を作ろう。

ITEM
テーパードパンツ (p.98)

下半身は黒のテーパードパンツで引き締めて、スタイルよく。

ITEM
ローテクのスニーカー
(p.110)

スニーカーはパンツとそろえて黒にして、脚長効果を狙おう。

色の組み合わせ▶　 ベース グレー 黒 ＋ アクセント 薄ピンク

休日デートファッション

01

遊園地やドライブなど、お出かけプランをエスコート
ラフに決めつつ大人の品を出す、**年上彼氏系**ファッション

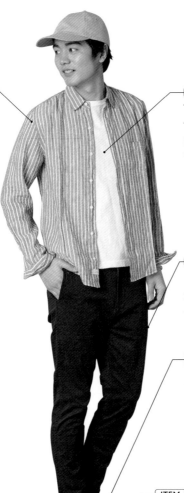

ITEM
柄シャツ（p.54）
赤をアクセントカラーにストライプならほどよい清潔感が出て好感度◎。

ITEM
Tシャツ（p.58）
Tシャツは白でアクティブな印象に。クルーネック（p.62）ですっきりと。

ITEM
テーパードパンツ（p.98）
立ち姿もスマートに決まる、ネイビーのテーパードパンツ。コットン素材でラフに。

着こなしPOINT
**足もとは革靴で
大人の落ち着きを出す**
カジュアルなコーディネートでも、足もとは革靴で大人の落ち着きを演出しよう。茶色の革靴なら重くなりすぎず、軽やかな印象。

ITEM
革靴（レースアップ）（p.110）
足もとが重くなりすぎないように茶色をチョイス。

シャツを脱ぐと
こんな感じ！

シャツを脱ぐとよりシンプル＆ワイルドに。手首のバングルが、デートの特別感を演出してくれる。

彼女と過ごす休日は、少し気合いを入れて。遊園地、映画館や美術館、おしゃれなレストランなど、彼女もきっと惚れ直す、カジュアルファッションを紹介！

色の組み合わせ▶ ＋

ベース　　　　アクセント

22

春 のコーディネート
02
おしゃれなカフェデートはこれで決まり
ボーダーTシャツ（p.64）でスイーツが似合う、**さわやか男子**コーデ

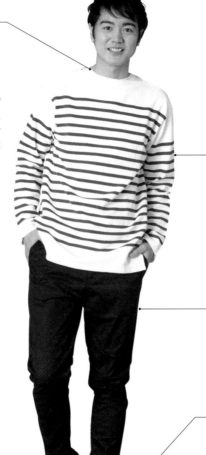

着こなしPOINT

ボートネック（p.62）
から見えるように
クルーネック（p.62）の
シャツを重ね着する

ボーダーTシャツは1枚で
着てもおしゃれだが、中に
もう1枚重ねてチラ見せす
ると、グッとこなれた感じ
にアップデートできる。

ITEM

ボーダーTシャツ（p.64）

首まわりが白いパネルボー
ダー（p.64）のTシャツはユ
ニセックスな雰囲気が出る。

プラスアイテム

【小さめのバッグ】
（p.114）

アクセサリー感覚で、首
から下げてみよう。バッ
グは持つもの背負うも
の、という抵抗感を捨て
てチャレンジ！

ITEM

テーパードパンツ（p.98）

甘い感じの上半身を黒の細身
のテーパードパンツ（p.98）
でキリッと締める。

ITEM

ローテクのスニーカー
（p.110）

レースアップのローカット
のスニーカー（p.110）を
合わせれば、おしゃれなカ
フェ店員風コーデに。

色の組み合わせ▶　ベース 白 黒 ＋ アクセント 青

01

ポロシャツ (p.66) なら汗の心配も無用！
距離が近くても好感度バツグンの、さわやかきれいめコーデ

ITEM
ポロシャツ (p.66)
装飾はブランドのロゴ程度
でシンプルなものを。

着こなしPOINT
第1ボタンは
外して着る
ブルーのデニムがもつカ
ジュアル感に合わせて、第1
ボタンだけラフに外すと○。

ITEM
デニムパンツ (p.102)
細身のテーパードラインの
ブルーデニムパンツ (p.102)
で脚長効果＆こぎれいさを
アピール。

ITEM
腕時計 (p.120)
シンプルな黒のベルトの腕時
計でスタイリッシュに。

プラスアイテム
【小さめのバッグ】
(p.114)

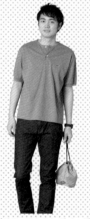

ドローストリングバッグ
（巾着 (p.114)）でシン
プルコーデを印象的に。
光沢感のある素材で上品
さもプラスしよう。

ITEM
革靴（レースアップ）
(p.110)
ラフになりすぎないよう
に、靴はフォーマル感のあ
るレースアップの黒の革靴
で引き締めよう。

ベース
色の組み合わせ▶ グレー ネイビー 黒

――夏のコーディネート――

02

一見**大胆なボーダーTシャツ**(p.64) も、**肌色になじむカラー**で自然に
映画館や美術館にも対応できる、**さりげない柄Tシャツ**コーデ

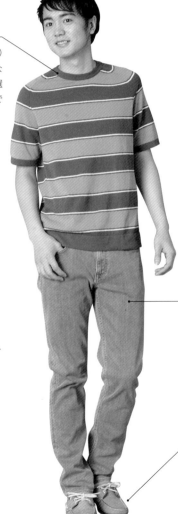

ITEM
ボーダーTシャツ(p.64)
幅の太いボーダーは、肌なじみのいいベージュ系を選ぶと主張が抑えられるのでおすすめ。

ITEM
デニムパンツ(p.102)
濃い色は選ばず、明るめのブラックデニム(p.102)で、Tシャツのもつ色とケンカしないように調整を。

ITEM
革靴（モカシンシューズ）
(p.110)
Tシャツと合わせて、明るめの茶系のレザーで統一。

――プラスアイテム――
【眼鏡】
(p.118)

個性的な雰囲気をアップさせたいなら眼鏡をプラスしよう。べっ甲なら、茶系のコーディネートとのバランスよし。

色の組み合わせ▶　ベース　グレー　ベージュ　＋　アクセント　ブルーグレー

秋 のコーディネート

01

ストライプの柄シャツ (p.54) ×**カーディガン** (p.74) の重ね着で、
彼女のママウケも◎の、**知的きれいめ**コーデ

ITEM

柄シャツ (p.54)

細めのストライプでスタイリッシュに。ボタンダウンカラー (p.52) ＆第1ボタン外しでビジネス感を払拭しよう。

ITEM

カーディガン (p.74)

黒＆ボタンを全て外して着ること。縦のラインを作ると身長アップ効果あり。着丈はジャストを選ぼう。

着こなしPOINT

**カーディガンは
ボタンを留めず、
縦のラインを作る**

襟つきシャツとの組み合わせはビジネス感が出すぎないよう、ボタンは留めずにカジュアルに着よう。

ITEM

スラックスパンツ
(p.106)

知的な印象をプラスするなら落ち着いた雰囲気が出るウールのスラックスパンツを。

ITEM

革靴 (チロリアンシューズ)
(p.110)

黒で引き締めつつ、レースアップ (p.110) よりもカジュアルに。

プラスアイテム

【トートバッグ】
(p.115)

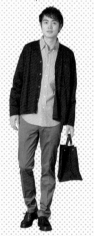

シックな黒ならより洗練された雰囲気に。持ち手は肩からかけず、手で持つと男らしい。

色の組み合わせ▶　ベース　グレー　ネイビー　黒

02

無地のニット（p.70）のベスト×ボーダーTシャツ（p.64）で 育ちのよさとおしゃれさんのいいとこ取りコーデ

ITEM

ボーダーTシャツ（p.64）

ボーダーの幅は細かいほうが主張が少なく、重ね着向き。

ITEM

テーパードパンツ（p.98）

リブ（p.157）ありのニットのベストは、ウエストでメリハリがつくため、太もものラインが目立ちやすい。パンツはテーパードで太ももまわりにゆとりをもたせよう。

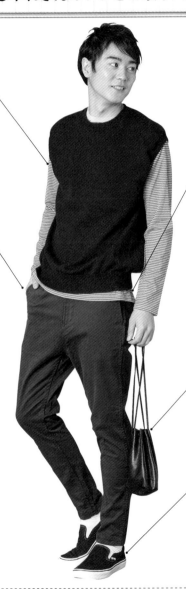

着こなしPOINT

裾のリブ（p.157）は 太めでシャツを 計算的にチラ見せする

ニットのベストの裾のリブ（p.157）を使って、中に重ねたシャツを押さえて、チラッと見えるくらいに長さを調整しよう。

ITEM

小さめのバッグ（p.114）

レザーの素材感でコーディネートにアクセントをつけよう。

ITEM

ローテクのスニーカー（p.110）

重ね着の印象を邪魔しないように、ローテクのスニーカーでシンプルにまとめよう。

プラスアイテム

【キャップ】
（p.120）

黒の小物を増やすことで、より印象が男らしくクールに。前髪はキャップの中に入れてすっきりかぶろう。

色の組み合わせ ▶　ベース　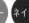グレー 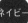ネイビー 黒

冬 のコーディネート

01

柄シャツ(p.54)×**ニット**(p.70)×**チェスターコート**(p.90)の重ね着スタイル

絶妙な色合わせで魅了する**隠れおしゃれさん**コーデ

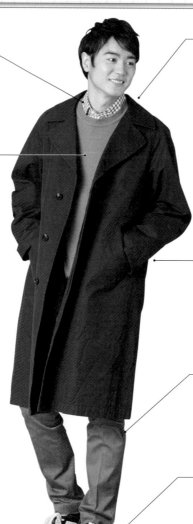

ITEM
柄シャツ(p.54)

見える範囲が小さいので、思い切って明るめの色のチェックをアクセントにもってくると◎。

ITEM
ニット(p.70)

ハイゲージ(p.73)かつブルーグレーという上品で絶妙な配色は、彼女からも好印象間違いなし。

着こなしPOINT
ニットの首もとから柄シャツをのぞかせる

ニットの下はあえて襟つきシャツを重ねてチラ見せ。ぐっとおしゃれ度が上がるのでおすすめ。

ITEM
チェスターコート(p.90)

重ね着した上に羽織っても肩まわりがゆったりな、ラグランスリーブ(p.93)がおすすめ。

ITEM
スラックスパンツ
(p.106)

冬らしい季節感を出すなら、ウール素材をチョイス。シックに決まる。

ITEM
ローテクのスニーカー
(p.110)

スラックスのはずし(p.157)として、スニーカーでカジュアル度をプラス。

コートを脱ぐとこんな感じ！

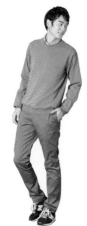

暗い色がなくなり、冬を感じさせる、絶妙な寒色でコーディネートに。ニットは見た目の上質感を意識して選ぼう。

色の組み合わせ▶

ベース
ネイビー グレー ブルーグレー 黒

＋

アクセント
パープル

─ 冬 のコーディネート ─
02

チェスターコート (p.90) のビジネス感を上品なパーカー (p.78) で
カジュアルダウン。平日との違いを見せる、デキる男の脱力コーデ

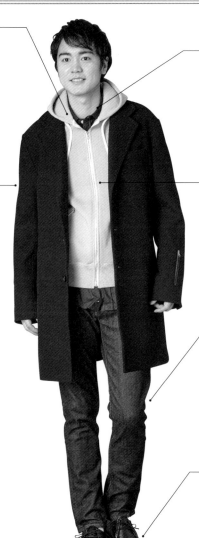

[着こなし POINT]

ジップアップパーカーは「サンド」して着る

ジップアップパーカーはきれいめアイテムのはずし (p.157)。コートとシャツの間の重ね着（サンド）アイテムとして着よう。

[ITEM]

チェスターコート (p.90)

ビジネスシーンでも着られるかっちりした肩まわり。着膨れしないよう、ボタンは外して着よう。

[ITEM]

カラーシャツ

コートの色に合わせて濃い色を選ぼう。サンドして着たパーカーの色を引き立てる役割も。

[ITEM]

パーカー (p.78)

ファスナーは上げて、見える面積を広げるとバランスよし。

[ITEM]

デニムパンツ (p.102)

細身のテーパードラインで、コートの下からのぞく脚のラインをすっきりと見せよう。

[ITEM]

革靴（チロリアンシューズ） (p.110)

黒で引き締めつつ、ビジネスライクになりすぎないデザインを。

コートを脱ぐとこんな感じ！

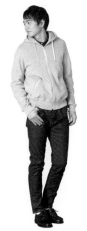

カジュアル度が上がるので、パーカーのファスナーは上げてきちんと感を出そう。

色の組み合わせ▶ ベース　ネイビー　黒 ＋ アクセント　ブルーグレー

─ **春** のコーディネート ─

01

黒のジャケット (p.82) ×デニムパンツ (p.102) で、さらっと登場
ラフときれいめ、両方のバランスを兼ね備えた**万人ウケ**コーデ

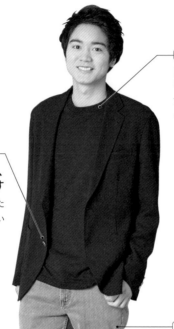

飲み会・合コンファッション

休日や会社帰りの飲み会など、初対面の女性とも会うようなシーンで。女性ウケも意識した、第一印象で好感度を上げるコーディネートを伝授！

【ITEM】
ロンT (長袖Tシャツ)
(p.60)

首もとはクルーネック (p.62) が上品。ジャケットと合わせて黒で統一。

【着こなしPOINT】
ジャケットのボタンは留めず、ほどよいリラックス感を出す

ジャケットは自分の体型に合ったものを選ぼう。ボタンは留めないほうが、こなれた感じが出る。

【プラスアイテム】
【ブリーフケース】
(p.140)

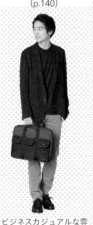

ビジネスカジュアルな雰囲気のコーディネートには、ビジネス向きのブリーフケースを。仕事帰りの雰囲気でデキる男をアピール。

【ITEM】
デニムパンツ (p.102)

ブルーデニムパンツ (p.102) よりも大人っぽい、ブラックデニムパンツ (p.102) で社会人感を。

【ITEM】
革靴
(チロリアンシューズ)
(p.110)

レースアップの革靴 (p.110) よりもカジュアル感を出して○。

色の組み合わせ ▶ ベース グレー 黒

― 春 のコーディネート ―
02
「ネイビー×黒」のシックなカラーリングで統一
上品な質感のアイテムが醸し出す、大人の余裕コーデ

[ITEM]
ニット（p.70）
クルーネック（p.72）で露出は抑え、きちんと感を演出。

[ITEM]
マウンテンパーカー（p.86）
カジュアルになりすぎないよう、ネイビーで大人っぽく。シンプルなデザインが好感度大。

着こなしPOINT
パンツはピタピタすぎない細身の黒を選ぶ
スキニーパンツ（p.100）など、ピタピタすぎるシルエットは避けて。ナチュラルにスタイルをよく見せる細身のテーパードパンツ（p.98）が◎。

[ITEM]
テーパードパンツ（p.98）
黒ならよりシンプル＆スタイルアップの効果あり。

[ITEM]
デザートブーツ（p.110）
革靴（p.110）よりもカジュアルながら、スニーカー（p.110）よりも落ち着いた印象で、大人カジュアルコーデ向き。

マウンテンパーカーを脱ぐとこんな感じ！

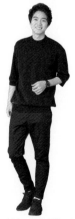

ハイゲージ（p.73）で上質な光沢感のあるニットは、清潔感と大人っぽさを両方兼ね備えた優秀アイテム。主張を抑えたシンプルな腕時計も好印象。

色の組み合わせ ▶ ネイビー 黒
ベース

夏 のコーディネート

01

アウトドアな飲み会でも気が利く男を見せる、黒でまとめた、動ける大人カジュアルコーデ

ITEM
Tシャツ（p.58）
汗ジミもインナーの透けも気にならない、黒で清潔感を。

着こなしPOINT
イージーパンツ仕様（p.101）のパンツをラフに着る
ウエストまわりをひもで締めるイージーパンツは動きやすく夏の飲み会に最適。

プラスアイテム
【眼鏡】（p.118）
【小さなバッグ】（p.114）

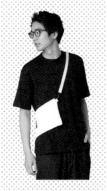

アウトドアなシーンで知的さ（インドア）感も出すなら眼鏡がおすすめ。バッグを持つならラフにサコッシュ（p.114）を。

ITEM
テーパードパンツ（p.102）
やや太めのシルエットで、リラックスした雰囲気を出そう。ラフになりすぎないよう黒でまとめて。

ITEM
革靴（モカシンシューズ）（p.110）
モカシンシューズでさわやかさをプラス。すべりにくく動きやすい機能性も◎。

色の組み合わせ▶

ベース
黒

── 夏 のコーディネート ──

02

定番かつシンプルなアイテムを形、色で遊ぶ、若さと落ち着きを兼ね備えたバランサーコーデ

ITEM
ポロシャツ (p.66)
若々しさを出すため、ネイビーをチョイス。襟は立てずに、第1ボタンを外してラフに着よう。

ITEM
テーパードパンツ
(p.98)
やや太めのシルエットでちょっぴり個性とリラックス感を出そう。

着こなし POINT
靴下 (p.112) は白で、清潔感と若々しさを出す
暗めのコーディネートの場合、黒やグレーの靴下(p.112)を合わせがちだが、思い切って白を選ぼう。

着こなしアレンジ
革靴 (p.110) をローテクのスニーカー (p.110) に

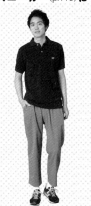

ローテクのスニーカー(p.110) なら、アクティブな雰囲気をプラスできる。黒を選べば子どもっぽくなりすぎず、落ち着いた印象。

ITEM
靴下 (p.112)
くるぶし丈 (p.156) のパンツなら、靴下に汚れや劣化がないか、特に気を使おう。

ITEM
革靴（レースアップ）
(p.110)
カジュアル感を引き締める、黒のレースアップの革靴。光沢感が若々しさもプラスしてくれる。

色の組み合わせ▶ ネイビー 黒 グレー（ベース） ➕ 白（アクセント）

---秋 のコーディネート---

01

デニムジャケット（p.82）×**白シャツ**（p.50）で清潔感を見せる、
着丈の長いシャツでウエストまわりを隠した**脚長**コーデ

ITEM
デニムジャケット（p.82）
着丈は腰上がベスト。ボタンは開けて、縦長のシルエットを作ろう。

着こなしPOINT
**ロング丈のシャツは
裾を出して、
ウエストまわりを隠す**
スタイルよく見せるなら、腰よりやや長めのシャツがおすすめ。腰の位置を隠し、脚を長く見せることができる。

デニムジャケットを脱ぐと
こんな感じ！

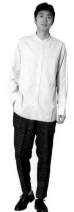

ウエストまわりのメリハリがなくなり、よりシンプルなコーディネートに。シャツのボタンはきちんと留めて、清潔感を強調しよう。

ITEM
キャップ（p.120）
バンドカラー（p.52）のシャツで中性的な印象の顔まわりには、キャップで男性らしさを。

ITEM
白シャツ（p.50）
バンドカラー（p.52）で、デニムジャケット（p.82）の襟と重なることなくすっきりとした首もとに。

ITEM
スラックスパンツ
（p.106）
テーパードラインのスラックス（p.106）で脚長効果とスタイルアップを狙おう。

ITEM
革靴（レースアップ）
（p.110）
デニムジャケット（p.82）をきれいめに着るために、足もとはフォーマルな黒の革靴（p.110）で引き締めよう。

ベース
色の組み合わせ▶ ネイビー グレー 白

秋のコーディネート

02

ジャケット（p.82）×**カーディガン**（p.74）の定番きれいめコーデに、
ニットポロ（p.66）を合わせた**秋色レイヤードスタイル**

ITEM
ニットポロ（p.66）
見せる範囲が小さいので思い切ってベーシックカラー以外で差をつけよう。

ITEM
カーディガン（p.74）
ジャケットの中に着るときはボタンを全部留めるとすっきりとまとまる。

着こなしPOINT
ニット素材を重ね着して秋の季節感を出す
ジャケットの中にはハイゲージ（p.73）のニット素材を重ね着。ニットポロはオリーブグリーンを選び、秋らしいカラーリングに。

ITEM
ジャケット（p.82）
黒のジャケットで重ね着した上半身をすっきり見せよう。

ITEM
テーパードパンツ
（p.98）
やや太ももまわりが太めのシルエットで遊び心を。色はベーシックにまとめれば、個性的になりすぎない。

ITEM
靴下（p.112）
暗めの色のアクセントとして、白い靴下で抜け感（p.157）を作ろう。

ITEM
革靴（レースアップ）
（p.110）
明るめの茶色を選んで、秋らしさを演出。

着こなしアレンジ
カーディガンのボタンを全て外して羽織りに

ジャケットを脱いで、カーディガンを羽織りとして着るなら、ボタンは全て外して着よう。オリーブグリーンが映えて、秋らしさアップ。

色の組み合わせ▶ ベース ネイビー 黒 ＋ アクセント オリーブグリーン ブラウン 白

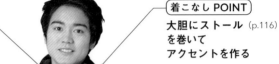

冬 のコーディネート

01

きれいめニット (p.70) に **チェックのストール** (p.116) でアクセントを
第一印象で寒々しい印象を与えない、**初冬のカジュアルコーデ**

ITEM
柄シャツ (p.54)
首もとから襟をのぞかせて、
きちんと感を出そう。裾も
チラッと出すのがおしゃれ。

ITEM
ニット (p.70)
ややローゲージ (p.73) の
ニットで、あたたかみを出
そう。

着こなしPOINT
大胆にストール (p.116)
を巻いて
アクセントを作る

暑がりな男性も多いとはい
え、冬に軽装は季節外れの
マイナスな印象。ストール
(p.116) をコートがわりに
使って、季節感を出すといい。

ITEM
ストール (p.116)
大判のストールをコーディ
ネートのアクセントとして。
無地でまとめず、あえての
チェックを選ぼう。

ITEM
デニムパンツ (p.102)
上半身とのバランスを考え
て、下半身はブルーデニム
パンツ (p.102) ですっきり
と見せよう。

ITEM
デザートブーツ (p.110)
スエード素材で冬らしさを
出そう。黒ならパンツとの
つながりで脚長効果あり。

**マフラーを取ると
こんな感じ！**

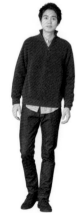

ニットの中に軽やかな
ストライプの柄シャツ
(p.54) を着ることで、
ストール (p.116) を取っ
てもほどよくアクセント
がついたコーディネート
をキープできる。

色の組み合わせ ▶ ベース ネイビー 黒 ＋ アクセント 青

冬 のコーディネート

02

待ち合わせ時の女性からの**第一印象はコート**で決まる！
「脱・ビジネス」を狙った**チェスターコート** (p.90) コーデ

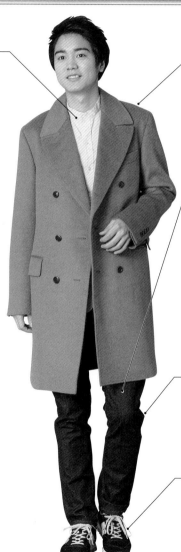

ITEM

バンドカラー (p.52) のシャツ

チェスターコートの襟をすっきりと見せるためにバンドカラー（p.52）を選ぼう。暖色（p.157）ならシャツでも視覚的にあたたかさが出せる。

ITEM

チェスターコート (p.90)

カジュアルに着るなら茶系が使いやすい。暗くなりがちな冬の装いが軽やかに。

着こなしPOINT

コート以外のアイテムはカジュアル度合いを強くする

ビジネスシーンでも使えるチェスターコート（p.90）はきれいめ要素強め。デニムパンツ（p.102）やスニーカー（p.110）といったカジュアルアイテムを多く取り入れるとオフ感が出る。

ITEM

デニムパンツ (p.102)

ブルーデニムでカジュアル感をプラス。ストレートパンツ（p.102）を選び、縦のラインを作ろう。

ITEM

ローテクのスニーカー (p.110)

足もとはカジュアルに。デニムの色となじむ黒なら脚が長く見える。

コートを脱ぐと
こんな感じ！

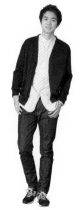

コートを脱いだ途端、寒々しくならないように、カーディガン（p.74）を重ね着しておこう。ボタンは外して、スニーカーの色と合わせて黒を選ぶとよい。

色の組み合わせ ▶ ブラウン ネイビー 黒 ベース ＋ 薄ピンク アクセント

平日の出勤ファッション

ビジネス編

上下セットのスーツスタイルと、ややカジュアルなビジネスカジュアルのコーディネートを紹介。個性と好感度のバランスを意識して、カッコよく着こなそう！

—— 春 のコーディネート ——

01

流行りすたりのない、**無地のネイビーのスーツ**（p.126）スタイル
定番カラーを**適切なサイズ**で着こなし、**きちんと感**を出す

ITEM
シャツ（p.132）
シャツ（p.132）の基本は白。もっともスタンダードなレギュラー（p.133）からそろえよう。

ITEM
ネクタイ（p.134）
スーツと同系色のドットでさりげないおしゃれを。

ITEM
ベルト（p.138）
本革の上質な黒がシンプルで◎。

着こなし POINT
**2つボタンは
一番上だけ留めて着る**
スーツジャケットは2つボタンか1番上のボタンが襟に隠れている3つボタンが定番。一番下のボタンは留めずに着る。

ITEM
スーツジャケット（p.126）
スーツジャケットは肩幅で合わせよう。ピチピチより少しだけゆとりのあるのがジャストサイズ。

ITEM
パンツ（p.126）
靴の甲に少しだけ当たるハーフクッション（p.131）がベストバランス。

ITEM
靴（p.140）
もっともフォーマルなのが黒のストレートチップ（p.141）の革靴。

プラスアイテム

【眼鏡】
（p.118）

知的で真面目な印象を与えるなら眼鏡をプラス。主張が強くない黒のプラスチックのフレームはボストン（p.118）がベター。

色の組み合わせ ▶　ベース　ネイビー　黒　白

──春のコーディネート──
02
ビジネスカジュアルでも定番の**黒のスーツ** (p.126) からスタート
スーツのデザイン、**ネクタイの柄でさりげない個性**をプラスする

ビジネスカジュアル

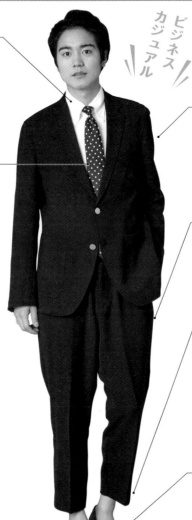

ITEM

シャツ (p.132)
ビジネスカジュアルによせて、ボタンダウンカラー (p.52) を合わせる。

ITEM

ネクタイ (p.134)
スーツと同系色のドット。定番と個性の絶妙なバランスを押さえよう。

ITEM

ジャケット (p.126)
黒を選ぶとグレー、ネイビーよりもモードな雰囲気に。ボタンもメタリックでさりげない個性を発揮。

ITEM

パンツ (p.126)
腰まわりがやや太めのテーパードライン。柄よりシルエットでおしゃれを演出。

着こなしPOINT
ノークッション(p.131)**かくるぶし丈** (p.156) で**洗練された雰囲気に**

自由度が高いビジネスカジュアルなら、着丈にこだわると洗練された雰囲気が出る。あえて足首を見せる短め丈がおしゃれ。

ITEM

靴 (p.110)
フォーマルな黒の革は押さえつつ、タッセルローファー (p.110) で足もとを飾る。

╍╍╍╍╍╍╍╍╍╍╍╍╍╍╍╍╍╍

──プラスアイテム──
【3wayバッグ】
(p.140)

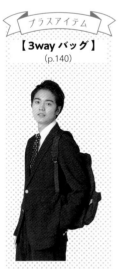

ブリーフケース (p.140) よりもカジュアル度の高い 3wayバッグ (p.140) のほうが洗練された雰囲気には似合う。機能性に優れたものを選ぼう。

色の組み合わせ▶　ベース　　**＋**　アクセント　
黒　白　青

夏 のコーディネート
01

ジャケットを脱いだ**夏のクールビズスタイル** (p.148) は、
シャツのサイズ感と袖のまくり方でこなれ感と清潔感を

ITEM

シャツ (p.132)

厚くても首もとはゆるめない
ほうが清潔感が高い。

ITEM

ネクタイ (p.134)

長すぎるとだらしない印象
に。夏場は特に目立つので
意識しよう。

ITEM

パンツ (p.126)

腰骨に引っかかるくらいの
高さで履くのが正解。

着こなしPOINT

ひじくらいで
ロールアップして
洗練された印象を出す

ネクタイを締めるならシャツ
は長袖が正解。ひじくらいの
長さできれいにロールアップ
(p.157) して着よう。

ITEM

ベルト (p.138)

靴 (p.140) とベルト (p.138)
の色は合わせよう。バックル
はシンプルなもので誠実さを
優先。

ITEM

靴 (p.140)

夏場でも足もとは革靴 (p.140)
が基本。

プラスアイテム

【腕時計】
(p.120)

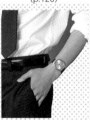

ビジネスシーンではギラ
ギラの高級ブランド時
計は避けたい。上質なレ
ザーベルトのアナログ時
計なら、落ち着いた雰囲
気で好感度が高い。

色の組み合わせ▶ 白　ネイビー　黒

ベース

── 夏 のコーディネート ──
02
ベーシックなカラーの**ポロシャツ**（p.66）を主役に
ボタンは全て留めて、夏場でもきちんと感を出す

ビジネスカジュアル

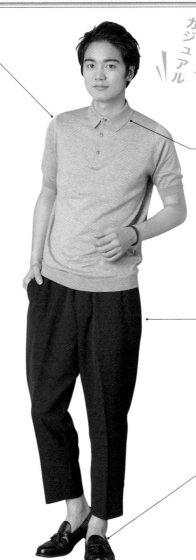

ビジネスカジュアル

ITEM
ポロシャツ（p.66）

ポロシャツは襟を立てずきちんと着ることでチャラチャラした印象がなくなる。ベルト（p.138）が隠れるくらいの着丈で、パンツに入れずに着て、ほどよいラフさを出そう。

着こなしPOINT
ビジネスカジュアルでも襟つきできちんと感を出す

自由度が高いとはいえ、夏場は特に軽装になることでラフさが目立つので襟のない服は避けたい。

ITEM
スラックスパンツ（p.106）

テーパードラインのスラックスパンツ（p.106）でスタイルアップ。くるぶしが見えるくらいの丈なら涼しげな雰囲気に。

ITEM
靴（p.110）

靴は黒の革靴でシンプルにまとめながらも、タッセルローファー（p.110）でアクセントをつけよう。

── プラスアイテム ──
【リュック】
（p.114）

軽快な雰囲気が出るリュック（p.114）で若々しさもプラスしよう。明るめのベージュなら夏場でも重くなりすぎず、ほどよいカジュアル感が出せる。

色の組み合わせ ▶　ベース　グレー　黒

秋 のコーディネート

01

薄手の**ステンカラーコート**（p.142）でシルエットをスマートに
おじさん臭くならないように、**黒かネイビー**でまとめる

着こなしPOINT

**ジャケットの上から着ても
つっぱらないシルエットで**

肩まわりや身幅に少しゆとりの
あるサイズを着ることで、スタ
イリッシュに見える。ダボダボ、
ピチピチは避けよう。

ITEM

シャツ（p.132）

シャツ（p.132）の基本は白。
もっともスタンダードなレ
ギュラー（p.133）からそろ
えよう。

ITEM

ステンカラーコート
（p.142）

春、秋でサラッと着られる
のがステンカラーコート。
黒、ネイビーのナイロン、
コットン素材あたりを持っ
ていると着回しが効く。

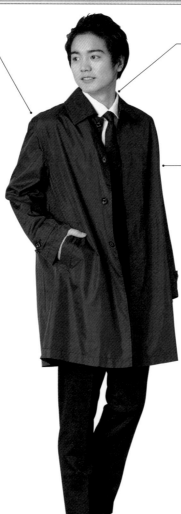

プラスアイテム

【3wayバッグ】
（p.140）

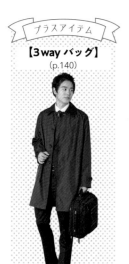

かっちりとしたデザイン
で、肩からも掛けられる
3wayバッグならビジネ
ス感アップ。斜め掛けは
コートのシルエットが崩
れるので、できれば手で
持つほうがカッコいい。

色の組み合わせ ▶

ベース

ネイビー　白　黒

秋 のコーディネート

02

カーディガン (p.74) を**ジャケット** (p.82) がわりに、**チェックのスラックスパンツ** (p.106) で**クラッシック** (p.156) なニュアンスを出す

ビジネスカジュアル

ITEM

カーディガン (p.74)

カジュアルとも併用できるのは、裾にリブ (p.74) のあるタイプ。パンツとの間にメリハリが出て、きちんと感が増す。

ITEM

スラックスパンツ (p.106)

トラッド (p.157) な雰囲気のチェック柄はビジネスシーンにも最適。テーパードラインだとスタイリッシュに着こなせる。

プラスアイテム

【ブリーフケース】
(p.140)

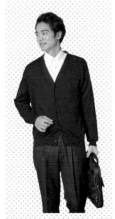

パンツの色に合わせてネイビーのブリーフケース (p.140) をプラス。紳士的な着こなしにもナチュラルにマッチする。

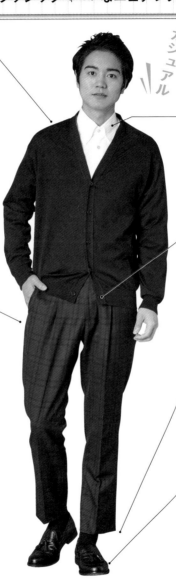

ITEM

シャツ (p.132)

シャツ (p.132) はチェックのスラックスパンツ (p.106) とケンカしないよう、白でシンプルに。ノーネクタイなら第1ボタンも留めてきちんと着よう。

着こなしPOINT

カーディガンのボタンは一番下だけは外して着る

カーディガンはスーツジャケット (p.126) がわり。ボタンを外すとカジュアル度が増すので、シャツとの境目がV字になるように、一番下のボタン以外は留めて着よう。

ITEM

靴下 (p.112)

カーディガンから靴までのシルエットをなじませる黒の靴下が◎。薄いナイロン素材はおじさんっぽいので避けよう。

ITEM

靴 (p.110)

トラッド (p.157) な雰囲気のチェックのスラックスパンツ (p.106) に合わせて、タッセルローファー (p.110) を合わせよう。

色の組み合わせ▶　ネイビー　黒　白

ベース

冬 のコーディネート

01

ミディアム丈（p.157）の**ネイビー**の**ダウンコート**（p.88）で
ビジネス感を損なわず、すっきりまとめる

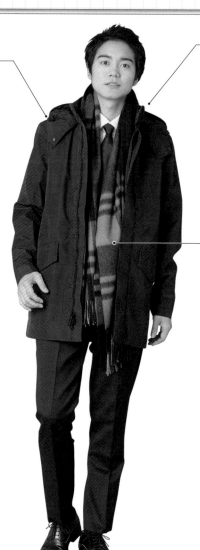

【ITEM】
ダウンコート（p.88）
ポケットなどの装飾が目立たない、無地のものが使いやすい。ジャケットの裾がちょうど隠れるくらいの「ミディアム丈」を選ぼう。

【着こなしPOINT】
**スポーティーさのない
落ち着いた感じで
合わせる**
本来ビジネススーツに合わせるコートとしてはややカジュアルな印象のダウンコート（p.88）だが、シンプルなデザインのインナーダウンつきのダウンコート（p.88）なら落ち着いた雰囲気が出せる。

【ITEM】
ストール（p.116）
チェックのストールで、暗くなりがちな冬のコーディネートにアクセントをつけよう。マフラーより大判なストールならアウターのジップに沿って垂らすように首からかけるだけでOK。

プラスアイテム

【3wayバッグ】
（p.140）

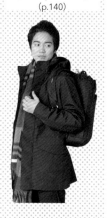

ダウンコートのスポーティーな雰囲気に合わせて、3wayバッグを背負ってみよう。鞄はやや高めの位置にくるように背負うとスタイリッシュ。

色の組み合わせ▶　ベース ネイビー 黒 ＋ アクセント 青

44

冬 のコーディネート

O2

チェックのパンツに合わせて P コート (p94) をチョイス
首もとに V ゾーンを作り、ビジネス感を出す

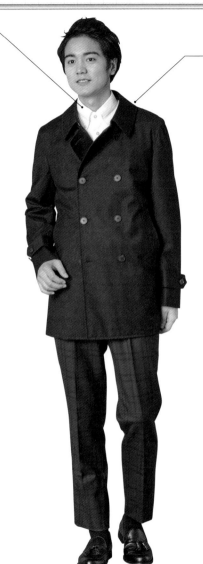

着こなしPOINT

シャツ (p.132) を
少し見せて、
首もとに抜け感を出す

シャツ (p.132) の白が少し
見えるように羽織ると、さ
わやかな印象になる。

ITEM

P コート (p.94)

P コート (p.94) はシャツ
(p.132) との境目が V 字に
なるようにボタンを留める
とビジネス感が出る。

プラスアイテム

【マフラー】
(p.116)

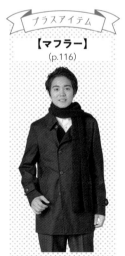

P コート (p.94) の襟が
大きいので、邪魔をしな
いようにほどよい厚みの
シンプルな黒のニットマ
フラー (p.116) をチョ
イス。首もとにサラッと
巻くだけで OK。

色の組み合わせ▶ ベース
ネイビー 黒 白

大人の男性が選ぶべきカラーとは

お店のカラーバリエーションに惑わされるな！

UNIQLO（ユニクロ）やGU（ジーユー）など、全国展開されているようなお店では特に、1つのアイテムに対して多くのカラーバリエーションが用意されている。いったい何色を選ぶのが正解なのか、大人の男性ファッションのカラールールを押さえよう。

基本は「ベーシックカラー」が正解。退屈になってきたら、「肌なじみのよい色」を加えていく

男性ファッションの「ベーシックカラー」は、黒、白、グレーのモノトーン3色と、清潔感のあるネイビー（と水色）、落ち着きのあるベージュやキャメル、ブラウンあたりを指す。お店にはそれ以外にもたくさんの色が並んでいるが、ファッション初心者の人は、とにかくベーシックカラーを選ぼう。という

のも、大人の男性ファッションのおしゃれ度は、決してカラフルさではなく、違和感のない色合わせで決まるからである。ベーシックカラーなら、どれを組み合わせても相性がいいので失敗がないから安心しよう。

一方、ベーシックなものばかり選んでいると、「ちょっと変化をつけたい」と感じることが出てくるだろう。でもその際は、赤や黄、緑などの鮮やかな原色は選ばないようにしよう。ベーシックカラー以外を選ぶときのポイントは、「肌なじみがよいかどうか」。歳をとるにつれて肌もくすんでくるので、大人っぽくまとめたいなら原色ではなく、オリーブグリーンやブルーグレー、オレンジベージュといったような、少しくすんだ色を選ぶと落ち着いた印象に仕上がる。

\ 基本はこの色！ /

ベーシックカラー

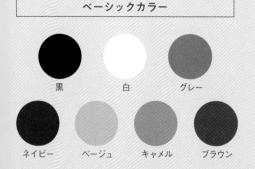

黒　　白　　グレー

ネイビー　ベージュ　キャメル　ブラウン

\ 退屈になったらこの色！ /

肌なじみのいい色

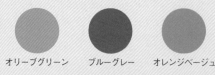

オリーブグリーン　ブルーグレー　オレンジベージュ

など

PART 2

カジュアルファッションの選び方&着こなし方

休日に着る「カジュアルファッション」では、いったいどんなものを買って、どう着ればいいのか。基本を知っておくことで、おしゃれに敏感でない人も、服選びに自信がつくはず。PART2では、とりあえずそろえてほしい定番のアイテムを掲載。それぞれのコーディネート例とあわせて紹介します。

大人の男性のカジュアルファッションとは

「おしゃれな服がなんなのかわからない」という悩み。それは、「自分はいいと思っているけれど、歳をとるにつれて自分以外の人にどう見えるかが気になってきた」というのが本音ではないだろうか。であれば答えは簡単！　自分以外の人に「なんかいいね！」と思われることをゴールとした、大人のカジュアルファッションの3つのポイントを押さえておこう。

01 無難な服を普通に着るのが大事

「なんかいいね！」のゴールを目指すなら、おしゃれかどうかより、自分に似合っていることが大切。実際のところ、おしゃれかどうかの定義は難しく、時代や着る人の体型などの影響も大きいため、ファッション初心者の人は、誰から見ても違和感なく、無難な印象を与えるファッションを狙うのが正解と言えるだろう。では実際にどうすればいいのかというと、まずは「珍しい柄」「派手な色」「どうやって着るのが正解かわからない形」のアイテムとは距離を置こう。そして「よく見るなじみの色」「無地」「シンプルなデザイン」にしぼって服を選んでいこう。

Winner!

無難なファッションを普通に着る

個性派ファッション

「おしゃれに見られたい」と個性的なアイテムで空回りするよりも、無難なアイテムでナチュラルなおしゃれを楽しむものが勝利する！

02 「定番」というベーシックを押さえる

シンプルなアイテムは、流行に関係なく購入できることが多い。それが定番の強さであり、それを選ぶことで「間違ったものは着ていない」という自信にもつながる。さらに定番がなにかを知ることで、逆に今の流行がなにかがわかるようになり、トレンド要素をうまく取り入れることができるようになるだろう。1つだけ定番を着るうえで注意したいのは、定番だからといって自分が学生時代に着ていたものをずっと着続けないこと。定番でも着古されると生地の質感が損なわれていき、清潔感が失われてしまう。気に入ったアイテムは、定期的に買い替えるようにしよう。

ニットはクルーネック（p.72）と呼ばれる丸首がド定番。でも、首元をモックネック（p.72）と呼ばれる立ち襟にするだけで、手軽に雰囲気がチェンジできる。

白シャツはオックスフォードシャツ（p.50）と呼ばれる、襟つきのものが定番。でも、首もとをバンドカラー（p.52）にすると、ほどよくトレンドを押さえられる。

03 シルエットを重視して、ジャストサイズを選ぶ

シルエットとは服の輪郭を示す言葉。実際の体型がどうであれ、シルエットがきれいに見える服こそが人から見た自分のスタイルなのであれば、よく見えるに越したことはない。とくにシンプルな服はごまかしが効かないため、シルエットが「なんかいいね！」という印象に直結しやすいので注意しよう。以下のイラストを比べてみてもわかるように、同じアイテムでもサイズ感を間違えただけで、野暮ったく見える。可能であれば試着を、難しいようなら持っているアイテムを採寸するなどして、シルエットがきれいに見える自分のジャストサイズを知っていこう。

サイズ感を間違えると、シンプルなアイテムがゆえにシルエットの悪さが強調される。シルエットがきれいな服こそが最良の1着だと心に刻んでおこう。

大人カジュアルの定番アイテムとして、1枚で着るだけでなく、薄手の羽織りとしても使える1着。襟の形にもこだわってみよう。

白シャツ選びのポイント

TYPE1 長袖

肩幅
両脇を指で軽くつまめるくらいのサイズが◎。ブカブカもピチピチもバランスが悪いので避けよう。

素材
オックスフォードシャツ（p.53）と呼ばれる、生地の表面が少しデコボコとしたコットン素材が◎。春、秋、冬に着れるのはもちろん、夏でも通気性がよく、腕まくりをすれば着回せる。生地感もほどよく肉厚で、インナーが透けるといった恥ずかしい失敗とも無縁。

裾・着丈
裾の切れ込みが浅く、お尻のちょうど中間くらいにくる長さがベスト。

襟
首もとから襟先までの長さが70～75ミリの、襟つきシャツの定番デザイン「レギュラーカラー（p.52）」か、襟の先にボタンのついた「ボタンダウンカラー（p.52）」がおすすめ。ボタンダウンカラーのほうがカジュアル感が出て、使い回しやすい。

ポケットの有無
ポケットはないほうがデザイン的にすっきり見えるのでおすすめ。ポケットつきを選ぶなら、ボタンも白、ポケットの縫製も白の、無駄な装飾がないデザインを選ぼう。

袖
手首が自然に隠れるくらいの長さがベスト。ポケット同様、袖まわりもシンプルな装飾のないものに。

INDIVIDUALIZED SHIRTS
（インディビジュアライズド シャツ）

やりがちNG

✗ **装飾多め**
✗ **ブカブカまたはピチピチ**
✗ **中途半端な丈の袖**

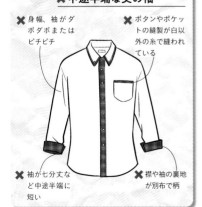

✗ 身幅、袖がダボダボまたはピチピチ

✗ ボタンやポケットの縫製が白以外の糸で縫われている

✗ 袖が七分丈など中途半端に短い

✗ 襟や袖の裏地が別布で柄

TYPE2 半袖

素材
夏の季節感を出すならリネンシャツ（p.53）を選ぼう。洗いざらしで着れるのに通気性がよく、汗っかきな人にもおすすめ。

袖
半袖シャツの場合は、袖の先がひじより少し上にくる長さ（五分丈）のものを選ぼう。ひじより長い、ダボダボのものは×。

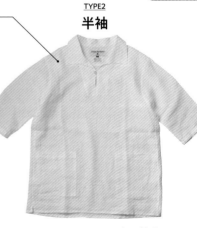

James Mortimer
（ジェームス・モルティマー）

どんなアイテムと組み合わせて着るの？

白シャツのコーディネート

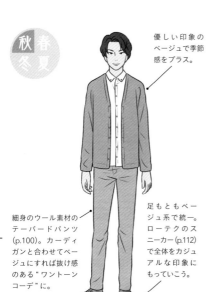

秋春冬夏

優しい印象のベージュで季節感をプラス。

細身のウール素材のテーパードパンツ（p.100）。カーディガンと合わせてベージュにすれば抜け感のある"ワントーンコーデ"に。

足もともベージュ系で統一。ローテクのスニーカー（p.112）で全体をカジュアルな印象にもっていこう。

白シャツ（オックスフォード）
× カーディガン

カーディガンと合わせるときは優等生感が強くならないような工夫を。白シャツの裾は出して、カーディガンのボタンも留めずに重ね着を。

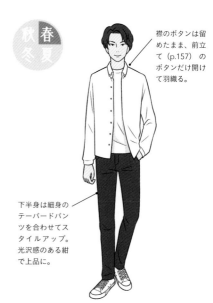

秋春冬夏

襟のボタンは留めたまま、前立て（p.157）のボタンだけ開けて羽織る。

下半身は細身のテーパードパンツを合わせてスタイルアップ。光沢感のある紺で上品に。

白シャツ（オックスフォードシャツ）
× テーパードパンツ

ボタンダウンの白のオックスフォードシャツ（p.53）をジャケット感覚で。インナーも白のTシャツでまとめればさわやかな印象に。

うっかり
NG

✕ シャツの裾をイン

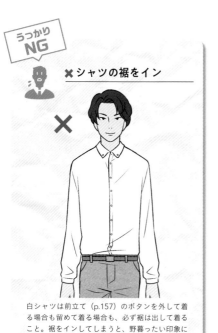

✕

白シャツは前立て（p.157）のボタンを外して着る場合も留めて着る場合も、必ず裾は出して着ること。裾をインしてしまうと、野暮ったい印象になるので注意。

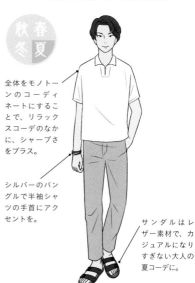

秋春冬夏

全体をモノトーンのコーディネートにすることで、リラックスコーデのなかに、シャープさをプラス。

シルバーのバングルで半袖シャツの手首にアクセントを。

サンダルはレザー素材で、カジュアルになりすぎない大人の夏コーデに。

白シャツ（リネン）× スラックスパンツ

涼しげな印象のリネンの半袖シャツに、清涼感漂うシアサッカー素材（p.156）のスラックスを合わせれば、大人のリラックスコーデの完成。

襟

アパレル用語で**「カラー」**という。そのため、襟の種類を指す名称は「レギュラーカラー」など、**語尾に「カラー」がつく**と覚えておこう。大きな違いは**襟の長さや形、ボタンなどの装飾があるか**どうか。着回しやすく、カジュアルに着るなら**「レギュラーカラー」**や**「ボタンダウンカラー」**がおすすめ。また、近年人気の**「バンドカラー」**なら、首もとにさりげなくアクセントがつけられ、より洗練された雰囲気が出る。「バンドカラー」はまっすぐ立った襟ということで**「スタンドカラー」**とも呼ばれる。

レギュラーカラー	ボタンダウンカラー	バンドカラー
襟の長さが 7cm 前後のもの。両襟の間（開き）がコンパクトで、もっともスタンダードな形。ビジネスとの併用も可能。	襟の先がボタンで留められる。レギュラーカラーと同じ襟の長さ、開きだが、ノーネクタイでも高さが出て、見た目もカジュアル向き。	襟が三角ではなく、細い帯（バンド）を巻いたようなデザイン。首もとがすっきりして見えるので1枚で着るほか、重ね着（レイヤードスタイル）におすすめ。

裾の切れ込み

裾は**サイドの切れ込みの深いもの、浅いもの**で印象が変わる。カジュアルに着る白シャツは、**裾の切れ込みの浅いタイプを、裾を出して着る**のが基本。裾の切れ込みが深いものはビジネス用なのでカジュアルと併用しないこと。

 切れ込みが浅い

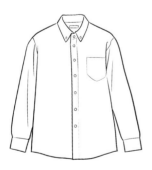

▶**裾を出して着よう**
裾を出して着る前提で、切れ込みが浅いほうが自然。

✕ 切れ込みが深い

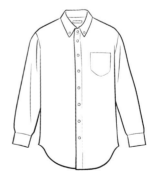

▶**パンツにインして着よう**
構造として裾をパンツにインする前提のシャツだと理解しよう。裾を出して着るとだらしなく見える。

PART 2

カジュアルファッションの選び方＆着こなし方

シャツ・Tシャツ

ニット・カーディガン

パーカー

ジャケット・コート

パンツ

小物

素材・織り方

カジュアルに着れる白シャツの素材は「**コットン**」か「**リネン**」と覚えておこう。特にコットン素材の「**オックスフォードシャツ**」は、「**カジュアルな見た目**」「**洗いざらしで着れる**」「**丈夫でシワになりにくい**」「**通気性がよく通年着れる**」と魅力だらけのため、絶対に1枚は持っていたいアイテム。ちなみに「オックスフォード」とは生地の織り方の名称で、**縦糸と横糸を2本ずつ引き合わせて織る生地の織り方**のこと。有名な生地ブランド「トーマスメイソン」がオックスフォード大学の学生に好まれる生地を作ったことに由来する。夏らしさを出すなら「**リネン（麻）**」の白シャツも持っておくといい。

コットン（オックスフォードシャツ） 通年	リネン（リネンシャツ） 春夏秋冬

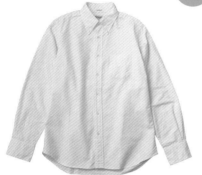

（INDIVIDUALIZED SHIRTS
（インディビジュアライズドシャツ）

生地の表面がデコボコとしていてカジュアルな印象。季節問わず、通年着られる。

James Mortimer
（ジェームス・モルティマー）

コットンよりも目が粗く、通気性がよい。シワになりやすいが、伸ばさず着ても許される素材。

NG スケスケの素材

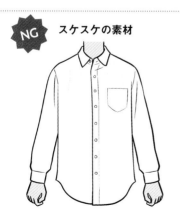

ビジネスシーンで着るようなシャツは、コットン素材でも生地が薄く、インナーが透けることがあるのでカジュアルでは着ないようにしよう。

豆知識

光沢感があるブロードシャツはビジネス、エレガントシーン向け

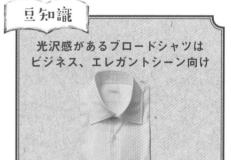

EDIFICE
（エディフィス）

ブロードとは生地の種類のこと。表面がツルンとしていて、上品さがプラスされるので、パーティーやビジネスシーンに、ジャケットと合わせて着るとよい。

柄シャツ選びのポイント

シンプルながら、白シャツよりもコーディネートのアクセントとなる柄シャツ。定番のストライプとチェックは押さえておこう。

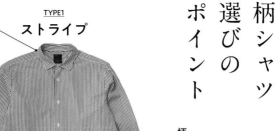

TYPE1
ストライプ

襟
小さめの襟のほうがすっきりとした印象で着られる。白シャツ（p.50）と同様、カジュアルに着るならレギュラーカラー（p.52）またはボタンダウンカラー（p.52）を選ぼう。

素材
基本的にはコットンが通年着られるので◎。着慣れてきたらリネン（p.53）素材のもので季節感を出すのもよし。

柄
地と色の部分が等間隔（だいたい5〜10mmくらいの幅）の、ロンドンストライプ（p.56）と呼ばれる縦縞のものがおすすめ。

BRÚ NA BÓINNE（ブルーナボイン）

TYPE2
チェック

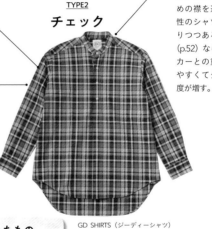

襟
ストライプ柄と同様、小さめの襟を選ぼう。近年男性のシャツでも定番となりつつあるバンドカラー（p.52）なら、ニットやパーカーとの重ね着にも使いやすくてグッとおしゃれ度が増す。

素材
コットン素材を選んでおけば間違いない。秋冬にはウール素材で季節感を出してもよし。

柄
タータンチェック（p.57）と呼ばれる多色使いのチェック柄は、定番柄ながら、明るめの色を簡単に取り入れられるのでおすすめ。ビジネスカジュアルにも使うなら、単色のギンガムチェック（p.57）を選ぼう。

GD SHIRTS（ジーディーシャツ）

やりがちNG

✕ **古着やかなり昔に買ったもの**
✕ **太めのチェック柄**
✕ **素材が柔らかい厚手の起毛生地のネルシャツ**

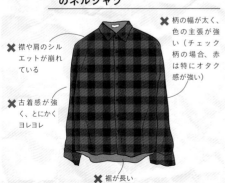

✕ 襟や肩のシルエットが崩れている

✕ 古着感が強く、とにかくヨレヨレ

✕ 柄の幅が太く、色の主張が強い（チェック柄の場合、赤は特にオタク感が強い）

✕ 裾が長い

色シャツを買うなら

BASIC
ネイビー

ACCENT
薄ピンク　薄オレンジ　水色

ビビッドな色や原色は主張が強く、ギラギラした印象を与えるので避けよう。暖色なら薄ピンク、薄オレンジあたりが肌なじみよく、アクセントカラーとして着るのにおすすめ。寒色はベーシックにまとめたいときに、水色かネイビーがベター。

PART
2

カジュアルファッションの選び方＆着こなし方

シャツ・Tシャツ

ニット・カーディガン

パーカー

ジャケット・コート

パンツ

小物

柄シャツのコーディネート

どんなアイテムと組み合わせて着るの？

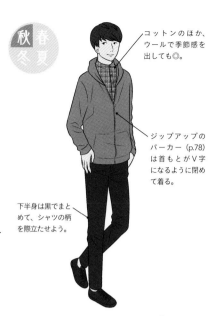

秋 春 冬 夏

コットンのほか、ウールで季節感を出しても◎。

ジップアップのパーカー（p.78）は首もとがＶ字になるように閉めて着る。

下半身は黒でまとめて、シャツの柄を際立たせよう。

チェックシャツ × パーカー

ベースがモスグリーン、差し色に黄色を使ったタータンチェック（p.57）なら、英国感の漂う落ち着いた印象に。パーカーの下に重ね着して合わせよう。

うっかり
NG

✕「柄×色」「柄×柄」の重ね着

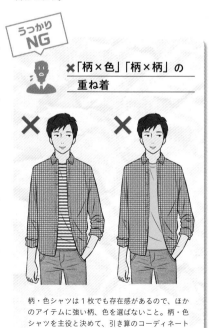

✕　　　　✕

柄・色シャツは１枚でも存在感があるので、ほかのアイテムに強い柄、色を選ばないこと。柄・色シャツを主役と決めて、引き算のコーディネートを心がけよう。

秋 春 冬 夏

ボタンを開けるなら１つまで。２つ開けると艶っぽくなるので注意。

裾は出して着るのが鉄則。

ストライプシャツ × ブラックデニム

１枚でも様になるロンドンストライプ（p.56）をシンプルに着よう。下半身はブラックデニムパンツ（p.102）、黒のローテクスニーカー（p.110）と黒でまとめて。

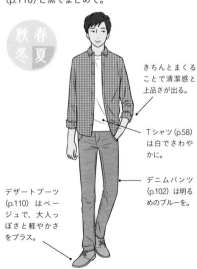

秋 春 冬 夏

きちんとまくることで清潔感と上品さが出る。

Tシャツ（p.58）は白でさわやかに。

デニムパンツ（p.102）は明るめのブルーを。

デザートブーツ（p.110）はベージュで、大人っぽさと軽やかさをプラス。

ギンガムチェックシャツ × ブルーデニム

初夏は明るめの色のギンガムチェック（p.57）のシャツを羽織りにしてラフな装いに。長袖を２〜３回きちんとまくって上品に着よう。

ストライプの種類

ひとくちにストライプといっても、その配列によって印象が異なる。大人カジュアルに合わせるのにイチオシなのは、**ロンドンストライプ**。季節問わず品よくさわやかな雰囲気が出る。少し変化をつけるなら、**マルチストライプ**もおすすめ。そのほかよく耳にするストライプの種類を以下に紹介しているので、違いを覚えておこう。

ロンドンストライプ

持つべき1着

ロンドンストライプは和製英語で、英米ではブロックストライプという。はっきりした等間隔の太めストライプ（約0.5〜1センチ幅）で、単色が定番。単調なストライプだからこそ、ほかのストライプよりも使い勝手がよい。

マルチストライプ

おしゃれ度アップ

多様な幅、3色以上の多色のストライプを配列したもの。青基調のものを選べば、清潔感をキープしつつ、ロンドンストライプよりもコーディネートにほどよい変化がつけられる。

カラフルなマルチストライプは個性的になりすぎることが。初心者は避けるのがベター。

ほかにもいろいろあるストライプの名称

ペンシルストライプ

鉛筆で線を描いたような細さのストライプ。ロンドンストライプ同様、等間隔、単色のものが一般的。チョークストライプより輪郭がはっきりしている。

チョークストライプ

黒・グレー・ネイビーなどの濃い色地に、白いチョークで線を引いたようなストライプ。輪郭がかすれた感じで、ペンシルストライプよりもストライプの幅が太い。

ピンストライプ

ピンで打ったような小さい点線のストライプ。ほかのストライプに比べてややフォーマルな印象を演出できる。ストライプの中では一番細い。

豆知識

**大人の男からの支持が厚い
「Gymphlex（ジムフレックス）」のストライプシャツ**

イギリスが発祥のスポーツウェアブランド「Gymphlex（ジムフレックス）」。スポーツウェアをベースとした着心地のよさはもちろんのこと、体のラインをきれいに見せてくれるベーシックなシルエットが特徴。ボタンダウンカラー（p.52）、ロンドンストライプという普遍的なデザインなら、お値段以上の着回し力を発揮してくれるはず。

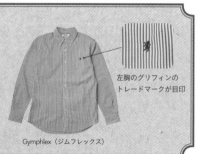

左胸のグリフィンのトレードマークが目印

Gymphlex（ジムフレックス）

PART
2
カジュアルファッションの選び方＆着こなし方

シャツ・Tシャツ

ニット・カーディガン

パーカー

ジャケット・コート

パンツ

小物

チェックの種類

ストライプにならぶ定番柄として知られるチェック。とはいえなんとなくオタク着なイメージもあるので、慎重に選びたいところ。難易度が低く、使い勝手がいいのは**タータンチェック**。ほどよいカジュアル感が出て、コーディネートのアクセントとして使える。また、タータンチェックよりも落ち着いた印象なのが**グレンチェック**。シャツだけでなく**パンツの柄として**も取り入れやすい。そのほかよく目にするチェックの名称と特徴も紹介しているので悩んだときの参考にしてみよう。

持つべき
1着

タータンチェック

縦糸と横糸の色と数が同じで、直角に交わる、多色使いのチェックのこと。スコットランド、イギリスを代表する柄なので、カジュアルになりすぎず、トラッドな雰囲気に仕上がる。初心者は青や緑を基調としたものを選ぶと合わせやすい。

おしゃれ度
アップ

グレンチェック

千鳥格子（千鳥の飛ぶ姿に似ているところから由来するチェック柄）と小さいチェックを組み合わせたチェック。白黒の組み合わせが定番で、落ち着いた雰囲気に仕上がる。

ほかにもいろいろあるストライプの名称

ブロックチェック

濃淡のある２色を交互に配色した柄のこと。日本では市松模様とも言われる。主張が強いのでカジュアルになりすぎることが。初心者は避けるのがベター。

ギンガムチェック

縦と横の幅が等しい格子柄で白ともう１色で構成されるチェック。細かいギンガムチェックは色シャツのようにビジネスカジュアルにも使える。

バッファローチェック

青、赤、黄色などをベースに、薄い黒のラインを重ね、交差する部分を濃い黒にした格子柄。マフラー（p.118）など小物に取り入れるとおしゃれ。

チェックを
おしゃれに
着るための心得

✓ ジャストサイズを着る

ストライプよりもカジュアル感が強いチェックは、オーバーサイズが子どもっぽさや野暮ったさの原因に。白シャツ（p.50）と同様、肩が落ちない、ほどよくゆったりとした身幅で、ベルトが隠れるくらいの着丈のものを選ぼう。

✓ ビジネスシャツと併用しない

ギンガムチェックはビジネスカジュアルでも着られる柄だが、カジュアル着として使い回すのは避けよう。光沢感が強い素材は避け、ボタンダウンカラー（p.52）やバンドカラー（p.52）を選ぶなど、ラフなおしゃれを意識するといい。

しっかりした生地のTシャツを買えば、1枚で着てもサマになるのが魅力。シンプルを追求して、色や首もとの形にもこだわろう。

Tシャツ選びのポイント

TYPE1
白

色

一番使えるのは白。1枚でも重ね着でもシンプルに合わせられる。

首もと

クルーネック（p.62）がベスト。首もとのリブは細いほど上品、太いほどカジュアルな印象になる。

ボタンの有無

ボタンのないTシャツが基本。ボタンのあるシャツ（ヘンリーネック→p.62）を選ぶなら、ボタンはシンプルなものを選ぼう。

素材

肌が透けないほどよい厚みのコットン素材なら、1枚で着るときも安心。

着丈

腰に少しかかるくらいのジャストサイズを選ぼう。

袖

ひじより上の五分丈がすっきりとした印象。インナーとして重ね着しても、もたつかない。

FilMelange（フィルメランジェ）

やりがちNG

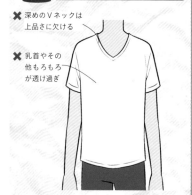

✖ 肌が透けるほど薄い
✖ 首もとが深いVネック

✖ 深めのVネックは上品さに欠ける

✖ 乳首やその他もろもろが透け過ぎ

TYPE2
黒

色

白以外なら、黒（またはネイビー、チャコールグレー）が使いやすい。ライトグレーは1枚で着ると汗染みが目立ちやすいので避けよう。

ポケットの有無

ポケットつきを選ぶなら無駄な装飾のないものを。1枚で着るときのアクセントに。

FilMelange（フィルメランジェ）

＋αアレンジ

蛍光色

インナーとして着るTシャツなら、見える面積が小さいので少々冒険した色を合わせても問題なし。蛍光色なら黒、白のシンプルな装いのアクセントカラーに◎。

どんなアイテムと組み合わせて着るの？

Tシャツのコーディネート

秋春
冬夏

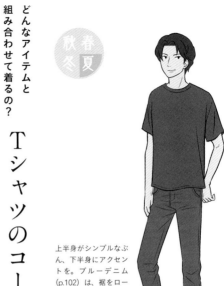

上半身がシンプルなぶん、下半身にアクセントを。ブルーデニム（p.102）は、裾をロールアップし、足首を見せて。

Tシャツ（チャコールグレー）
×ブルーデニム

夏はさらっと1枚でTシャツを着よう。チャコールグレーのTシャツなら、透けや汗染みの心配もなく大人カジュアルに着られる。

秋春
冬夏

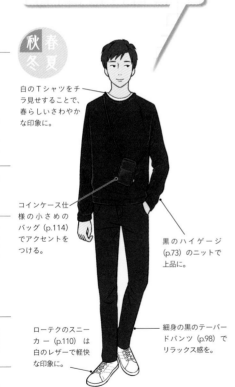

白のTシャツをチラ見せすることで、春らしいさわやかな印象に。

コインケース仕様の小さめのバッグ（p.114）でアクセントをつける。

黒のハイゲージ（p.73）のニットで上品に。

ローテクのスニーカー（p.110）は白のレザーで軽快な印象に。

細身の黒のテーパードパンツ（p.98）でリラックス感を。

Tシャツ（白）×ニット

Tシャツをインナーとして使うなら、白が定番。クルーネック（p.72）のニットのインナーとして、首もとからチラ見せしよう。

うっかり
NG

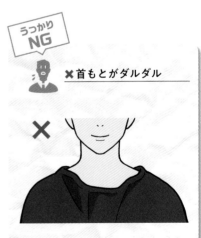

×首もとがダルダル

首もとがダルダルだとせっかくシンプルにコーディネートしてもだらしない印象になる。黒、ネイビーは色褪せてきたら捨てるなど、経年劣化にも注意して着よう。

ロンT（長袖Tシャツ）選びのポイント

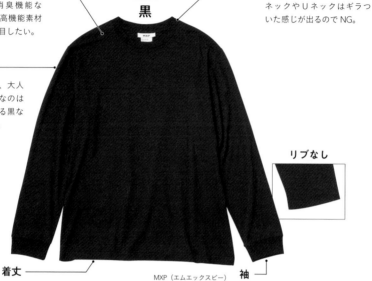

TYPE1
黒

素材
コットン素材と適度な伸縮性のある天竺素材が主流。そのほか消臭機能などを兼ね備えた高機能素材（p.156）にも注目したい。

色
着回し力が高く、大人カジュアル向きなのは黒。光沢感のある黒なら上品さが増す。

首もと
Tシャツと同様、クルーネック（p.62）を選ぼう。深いVネックやUネックはギラついた感じが出るのでNG。

リブなし

着丈
Tシャツ（p.58）同様、腰に少しかかるくらいのジャストサイズを選ぼう。

MXP（エムエックスピー）

袖
袖はリブがあるものとないものがある。リブありのほうが、シルエットにメリハリができ、きちんと感が出る。リブなしはカジュアル感が増す。

やりがちNG

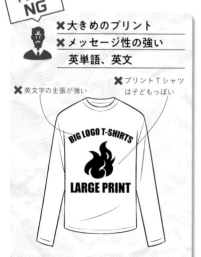

✕ **大きめのプリント**
✕ **メッセージ性の強い英単語、英文**

✕ 英文字の主張が強い
✕ プリントTシャツは子どもっぽい

BIG LOGO T-SHIRTS
LARGE PRINT

色
色褪せが気にならない白は清潔感◎。首もとの汗じみには気をつけよう。

TYPE2
白

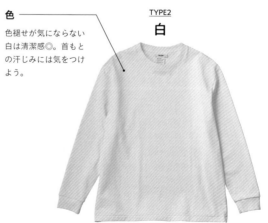

MXP（エムエックスピー）

Casual | item | 04

ロンT
（長袖Tシャツ）

素材はTシャツ（p.58）と同じ。長袖で春、秋に着回せるアイテムに。Tシャツ同様、色や首もと、着丈に注意して選ぼう。

＋αアレンジ

七部丈の袖

ウール素材のスラックスパンツ（p.106）などと合わせると、こぎれいにまとまる。

ロンTよりも腕が長く見えるだけでなく、わかりやすくおしゃれを演出できる七分丈袖のTシャツ。単色でもファッション感度の高い着こなしができる。

どんなアイテムと組み合わせて着るの？

ロンT（長袖Tシャツ）のコーディネート

シンプルなロンTは、首もととの形で差をつける。ボートネック（p.62）がアクセントに。

足もとは革靴のローファー（p.110）×白靴下を合わせて、品のあるフレンチカジュアル（p.157）な印象に。

ロンT（黒）× ブルーデニム

おしゃれ初心者は、無駄な装飾を減らし、シンプルを心がけることが大切。黒のロンT1枚を潔く着て、洗練された感じを出そう。

秋春冬夏

6〜7オンスくらいの厚手の生地（p.63）を選ぶと季節感が増す。

テーラードジャケット（p.82）、デニムパンツ（p.102）は濃い色（ネイビー、黒）で引き締める。

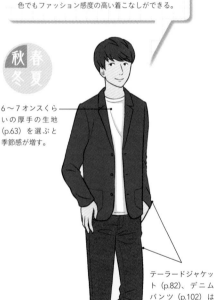

うっかり NG

×着丈が微妙に長い

裾が太ももにかかるくらいの着丈は脚が短く見える原因に。ピタピタのデニムなどと合わせると女性っぽくなってしまうこともあるので注意。

ロンT（白）× テーラードジャケット

ロンTはニットやカーディガン、ジャケットのインナーへの汎用性が高い。オンス（p.63）を変えることで存在感の変化も楽しむことができる。

ネックライン（首の形）

Tシャツやニットなど、襟がなく頭からすっぽりとかぶるようなトップスの首もとのことをアパレル用語で**「ネックライン（首の形）」**という。ネックラインの違いは、「○○ネック」と語尾に**「ネック」**をつけて呼び分けるのが一般的。最もシンプルかつ着回し力の高いのは、**ネックラインが丸くつまりぎみな「クルーネック」**。おしゃれ力を高めるなら、**横に広く浅めのネックラインの「ボートネック」**もおすすめ。そのほかTシャツのネックラインで代表的なものを以下で解説しているので、それぞれの特徴を把握しておこう。

ボートネック
おしゃれ度アップ

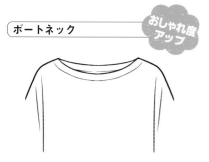

横に浅く広いネックライン。ファッションに興味がないとまず知らない形ではあるが、ナチュラルに着られ、周りともかぶりづらい。おしゃれ度アップに、1着持っていて損はなし。

クルーネック
持つべき1着

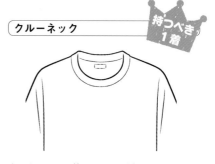

ネックラインは首のつけねに添うようにほどよくつまった曲線ライン。無難な形で、1枚でも重ね着でも合わせやすい。曲線なのでカジュアル寄りの印象になる。

ヘンリーネック
要注意！

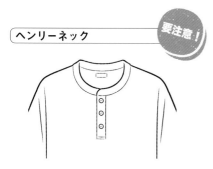

クルーネックをベースに、首もとにボタンがあしらわれたもの。クルーネック以上白シャツ以下のほどよいカジュアル感が出せる。ただし、ボタンも首もともTシャツと同色を選ぶこと。ボタンや首もとが違う色だったり、装飾のあるデザインは、カジュアルになりすぎるのでNG。

Vネック
イマイチ不安

V字形をしたネックライン。Yシャツを開襟して着たような印象を与えるため、カジュアルにはあまりおすすめしない。また、V字が深すぎるものも、だらしない印象になるので避けよう。

PART
2

カジュアルファッションの選び方&着こなし方

シャツ・Tシャツ

ニット・カーディガン

パーカー

ジャケット・コート

パンツ

小物

厚み

シンプルなTシャツほど、厚みにこだわりたいところ。市販されているTシャツのタグには、サイズと一緒に「5.6oz」などの記載がある場合があり、これが厚さを表している。Tシャツの生地の厚みは**グラム（g/㎡）**または**オンス（oz）**という単位で表され、1オンスは約28.35グラムを表す。グラムとオンス、どちらも**数字が大きくなるほど生地が厚くなる**と覚えておこう。以下のように、だいたい3種類くらいの厚みに分類される。

薄手▶3〜5オンス

インナーとして着るタイプの薄さ。コットン素材の場合、薄くて肌が透けるので1枚で着るにはおすすめしないが、機能性Tシャツなどはこの厚みが多い。

中厚▶5〜6オンス

もっともポピュラーな厚みのTシャツ。1枚でも、重ね着のインナーとしても使えるのでおすすめ。

厚手▶6〜7オンス

俗に「肉厚Tシャツ」や「ヘビーウェイトTシャツ」と呼ばれる厚手のTシャツ。洗い込んでも首もとがヘタれず、型くずれしにくいが、厚すぎるものは乾きづらいので注意。

中厚（5〜6オンス） 持つべき1着

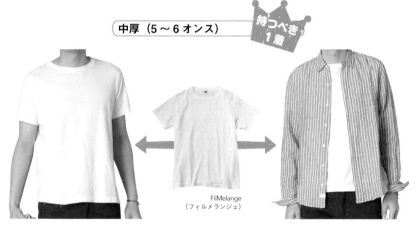

FilMelange
（フィルメランジェ）

1枚で

1枚でさらっと着ると、ほどよいカジュアル感が出る。肌が透ける不安もない。

重ね着のインナーに

下着には見えない程度にほどよい厚みなので、シャツのボタンを開けて重ね着をしてもバッチリ決まる。もちろんニットなどの下に着てもかさばらない。

Tシャツ通になれる
検索キーワード
ヘインズビーフィー 🔍

ヘインズといえば、1974年にリリースされた3枚1組で販売されている「3P-Tシャツ」も有名だが、ビーフィーは厚さ6.1オンス。「牛（＝BEEF）のようにタフ」という意味をもつ、肉厚Tシャツの代名詞である。洗えば洗うほど、コットンがもつソフトな風合いが肌になじんでくるのが魅力。中厚のTシャツの次に試してみてほしい1着。

COLUMN

ボーダーTシャツ
を着よう！

普遍的な柄のなかでも最も人気かつおしゃれ度が高いのがボーダーTシャツ。無地のTシャツのコーディネートに変化をつけるためにもぜひ取り入れてほしいところ。ここでは初心者の人でも無難に着こなせる、ボーダーTシャツの選び方の極意を紹介しよう。

買うときは　ここを見ろ！

☑ ボーダーの色

「青系（ブルー、ネイビー）×白」または「黒×白」がおすすめ。青系なら「フレンチカジュアル（p.157）」と言われる、マリン系のさわやかな印象に。黒ならシンプル、モードに着られる。

☑ ボーダーの太さ

極端に幅が太すぎなければOK。幅が細めのボーダーのほうが、大人っぽく着られる。青、黒のボーダー幅に比べて、白のボーダー幅が広いほうがすっきり着られる。

☑ ネックライン

最初の1枚はクルーネック（p.62）にするとコーディネートしやすい。ちょっと冒険したいなら、ボートネック（p.62）もおすすめ。デザイン性があるので1枚でも決まる。

ボートネックの
パネルボーダー

ちょっと冒険するなら、首まわりは白で、肩下あたりからボーダー柄が入った「パネルボーダー」が○。ボートネック（p.62）ならその下にTシャツを重ね着するコーディネートも楽しめる。

クルーネックの
細ボーダー

これぞシンプルかつ大人っぽく着こなせるボーダー柄。ボーダー柄が細いのでカジュアルになりすぎずこぎれいな雰囲気に。クルーネック（p.62）ならさまざまなシーンで活躍する。

ボーダーTシャツコーディネート例

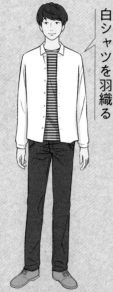

白シャツを羽織る

白シャツの中に着るTシャツをボーダーにして、コーディネートのアクセントに。白シャツはジャケットに変えても、デートやビジネスにと幅広く対応できる。

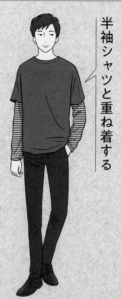

半袖シャツと重ね着する

半袖Tシャツの下に重ね着してさりげなく変化を。子どもっぽくならないようにジャストサイズで、ボトムスはデニムパンツ（p.102）ですっきりと着こなそう。

1枚で

1枚で着れば、フレッシュな装いに。重ね着せずとも存在感はあるので、そのほかのアイテムは極力シンプルにまとめるのがポイント。

太めのボーダー　要注意！

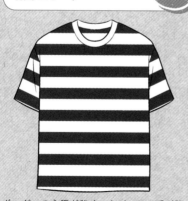

ボーダーの主張が強く、カジュアル感が強くなってしまうため、初心者の人が手を出すのは避けるのがベター。子どもっぽく見られる原因にもなる。

黒の割合が多めのボーダー　おしゃれ度アップ

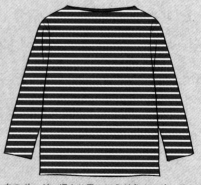

白のボーダー幅より黒のほうが多めのボーダーなら、よりモードな印象に。秋、冬のコーディネートにも寒々しく見えず、ビジネスライクにも着こなせる。

ポロシャツ選びのポイント

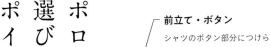

Tシャツに比べて襟があるぶんぎれいな印象。ただし選び方を間違えるとおじさんっぽくなるので、サイズ感と色にはこだわろう。

素材
凹凸感のある編み地の鹿の子素材（p.69）はポロシャツ素材の定番。通気性や吸汗性にも優れており、春、夏向き。見た目にスポーティーな印象を与える。

色
定番の白、黒、ネイビーのほか、落ち着いた紫、オリーブなども使いやすい。

前立て・ボタン
シャツのボタン部分につけられた帯状のパーツのことを前立てという。この部分は装飾の少ないシンプルなものが◎。ボタンの留め方によってイメージが変化する。

襟
襟が大きいほどカジュアルな雰囲気に。小さいものを選ぶとビジネスシーンと併用ができる。

身幅
ウエストまわりがタイトなシルエットではなく、ほどよくゆとりのあるシルエットが◎。

袖
ひじより少し短い五分丈がジャストサイズ。タイトなシルエットではなく、少しゆとりのあるものを選ぶとよい。写真左のような長袖なら、アウターも重ねやすく、1枚で春、秋にも着られる。

TYPE1
鹿の子素材

LACOSTE（ラコステ）

LACOSTE（ラコステ）

裾・着丈
裾がまっすぐにカットしてあるデザインが定番。腰に少しかかるくらいの着丈を選ぼう。

やりがちNG

✕ 袖がピタピタで短い
✕ 身幅もピタピタ
✕ 襟、袖の裏地が柄

✕ 襟や袖の裏地が柄なのは決しておしゃれではない

✕ ピタピタのシルエットは体のラインが強調されてギラついた印象

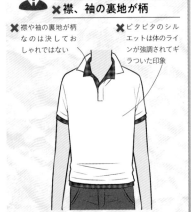

素材
目の細かいハイゲージ（p.73）のニット素材が主流。鹿の子素材と比較すると、より上品な印象。ビジネスシーンにも使える。

裾
リブがあるものは腰に少しかかるくらいの着丈で全身のシルエットにメリハリをつけるのにおすすめ。リブのないものは、やや腰より長めを選ぶと、ゆったりしたストリート感（p.156）漂う雰囲気になる。

TYPE2
ニット素材

BATONER（バトナー）

ポロシャツのコーディネート

どんなアイテムと組み合わせて着るの?

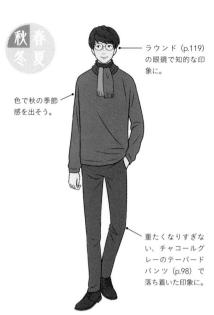

秋春冬夏

ラウンド（p.119）の眼鏡で知的な印象に。

色で秋の季節感を出そう。

重たくなりすぎない、チャコールグレーのテーパードパンツ（p.98）で落ち着いた印象に。

ニットポロシャツ × テーパードパンツ

季節感を出すならニットポロがおすすめ。ニットポロのオリーブグリーンとパンツのグレーでやわらかいグラデーションを作ろう。

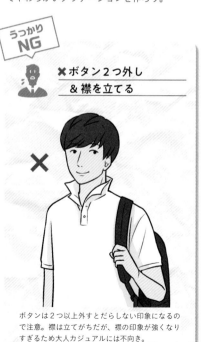

うっかりNG

✕ボタン2つ外し ＆襟を立てる

ボタンは2つ以上外すとだらしない印象になるので注意。襟は立てがちだが、襟の印象が強くなりすぎるため大人カジュアルには不向き。

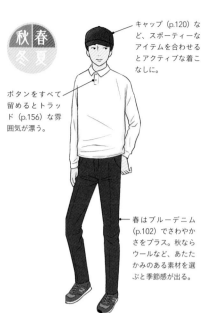

秋春冬夏

キャップ（p.120）など、スポーティーなアイテムを合わせるとアクティブな着こなしに。

ボタンをすべて留めるとトラッド（p.156）な雰囲気が漂う。

春はブルーデニム（p.102）でさわやかさをプラス。秋ならウールなど、あたたかみのある素材を選ぶと季節感が出る。

長袖ポロシャツ（鹿の子素材）×ブルーデニム

シンプルな長袖のポロシャツは1枚で着てもサマになる。おしゃれ初心者はゆったりシルエットではなく、ジャストサイズで小ぎれいにまとめよう。

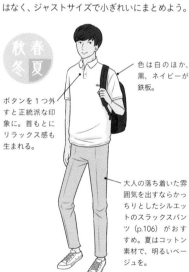

秋春冬夏

色は白のほか、黒、ネイビーが鉄板。

ボタンを1つ外すと正統派な印象に。首もとにリラックス感も生まれる。

大人の落ち着いた雰囲気を出すならかっちりとしたシルエットのスラックスパンツ（p.106）がおすすめ。夏はコットン素材で、明るいベージュを。

半袖ポロシャツ（鹿の子素材）× スラックスパンツ

おしゃれ初心者はまずは半袖ポロシャツからチャレンジ。ジャストサイズを選んですっきりと着こなそう。

歴史

ポロシャツとは、簡単にいえば**首もとに2〜3個ボタンがついた、襟のあるシャツ**のこと。発案者はポロシャツ界でも有名なブランド**「LACOSTE（ラコステ）」の創業者であるルネ・ラコステ氏**である。テニス選手だったラコステ氏はテニスのユニフォームが当時Yシャツのような襟つきのシャツだったことから、「もっといい素材のシャツはないか」と、軽くて伸縮性に優れたニットシャツを開発。これがポロシャツの原点となっている。ちなみにポロシャツと呼ばれるようになったのは、テニス選手だけでなく、その後馬に乗って行う団体球技の一種である、ポロの選手も着るようになったためである。

LACOSTE（ラコステ）

ラコステのマークの由来

ラコステといえば、この胸もとに刺繍されたワニのロゴ。これは、ラコステ氏がテニス選手として現役時代に、フランスチームの選手との試合で「ワニ革のスーツケース」を賭けるも敗退。これを耳にした記者が「ラコステはワニ革のスーツケースは手に入れられなかったが、戦いはワニのようだった」と賞し、「アリゲーター」「クロコダイル」といったあだ名がつけられたことに由来している。

襟・ボタンの開閉

ポロシャツはどれも同じデザインに見えるが、**注目したいのは「前立て（p.66）」の長さ（浅さ、深さ）**である。前立てが短く、ボタンをすべて外しても首もとが大きく開かないタイプのほうが、どう着てもだいたい上品な印象になるのでおすすめ。一方、前立てが深いタイプはボタンをいくつ外すかによって印象が大きく変わるので注意しよう。**基本の着こなしは「ボタン1つ外し」**。首もとに余裕をもたせてあげることで清潔感を出すのがポイント。ちなみに**全部留める**のももちろんアリで、「あえて全部留めている」というさりげないこだわりが発揮できる。くれぐれも、**全部ボタンを外すのだけは、チャラチャラして見える**ので避けること。

ボタン全部留め　　　　　　旬

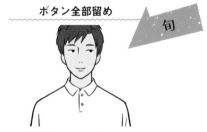

トレンドに左右されないアイテムだからこそ、基本の着こなしをあえて避けると、旬な印象になる。きちんと感が出ることでトラッド（p.157）な印象が出せるほか、スポーティーすぎず今っぽいストリート感（p.156）を演出することもできる。

ボタン1つ外し　　　　　　正統派

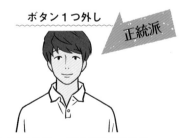

ボタンを1つ外すと、襟の存在感が出てこぎれいなイメージが生まれる。首もとがつまって見えないことで、リラックスした印象（普段から着慣れている感じ）も出せる。

部

成美堂出版

ヤマウチ シュウヘイ　監修

書名　男のファッション 基本とルール

定価1210円
本体1100円
10%

ISBN978-4-415-32805-8
C2070 ¥1100E

9784415328058

注文カー

12110円
（税10%）

注文　　日

部数

注文

書店
報奨

9784415328058

ISBN97
C2070 ¥

PART
2
カジュアルファッションの選び方&着こなし方

シャツ・Tシャツ

ニット・カーディガン

パーカー

ジャケット・コート

パンツ

小物

素材

ポロシャツの代表的な素材は、**鹿の子素材**と**ニット素材**。鹿の子素材は、**凹凸感のある編み目**で、**肌にまとわりつきづらい**のが特徴。通気性や吸汗性、ストレッチ性に優れており、夏に着るにはもってこいのアイテムといえる。**見た目にもスポーティーな印象**なので、ニット素材よりもカジュアル感が出る。一方、ニット素材は編み目の細かい**ハイゲージ（p.73）**が主流で、ソフトな感触も魅力。鹿の子素材のポロシャツよりも**上品**で、**落ち着いた印象**になる。2つの素材の違いは下の写真でも見比べてみよう。

ニット素材

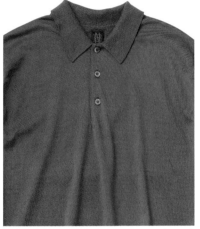

BATONER（バトナー）

ポロシャツのニット（糸で編んだ布）素材とは、滑らかな肌触りの麻やポリエステル混紡素材を使用したものを指すことが多い。長袖ほか半袖のタイプも、軽やかに着られる。

鹿の子素材

LACOSTE（ラコステ）

ニット素材の一種で、編み地に細かい隆起がある。肌に触れる面積が小さいため、清涼感がある。横方向への伸縮が少ないのも特徴。

ポロシャツを
おしゃれに
着るための心得

✅ 裾は必ず出して着る

裾をパンツにインして着ると、一気におじさん感が増すので絶対やめよう。裾は出す前提だからこそ、p.66でも紹介したように、着丈は長すぎないジャストサイズを選ぶことが大切になってくる。

✅ カラーポロシャツは洗いすぎない

安価なカラーポロシャツは特に、洗いすぎると色落ちが早いので注意しよう。色落ちしたカラーポロシャツはだらしなく見えるので、潔く捨ててしまおう。

ニット（セーター）

秋、冬の上品アイテムとして活躍するニット。編み目の細かさ、首もとの形で印象が変わるので、使いやすい1着を見つけよう。

ニット（セーター）選びのポイント

TYPE1
ハイゲージニット

STILL BY HAND
（スティルバイハンド）

色
定番の黒、ネイビー、グレーのほか、ブルーグレーなどの肌なじみの良い色を選ぶとおしゃれ。着こなしのアクセントになる。

編み方
編み目が細かいハイゲージ（p.73）は上品な印象。ビジネスシーンでも着られる。

裾・着丈
裾にはリブがあるものとないものがある（リブなしは写真下参考）。リブがあるものは全体のシルエットにメリハリがつくため着こなしやすい。着丈は腰に少しかかるくらいのジャストサイズを選ぼう。

首もと
すっきり着るならクルーネック（p.72）がおすすめ。そのほか、高さのあるタートルネック（p.72）やモックネック（p.72）は首もとのアクセントになり、洗練された着こなしに最適。

素材
ウールのほか、カシミヤやアルパカといった高級素材は光沢感があり、洗練された印象。肌触りもよい。

袖
長袖が定番だが、サマーニット（p.156）と呼ばれる夏仕様の素材で五分丈のニットもある。

リブなし

やりがちNG

✕ **スクール感のあるデザイン**
✕ **裾、袖のリブがのびのび**
✕ **首もとが深いVネック（p.72）**

✕ 首もとや袖、裾にラインの入ったデザインはカジュアル度が強いので避ける

✕ 深いVネックはインナーが見えすぎるので、重ね着に不向き

✕ 袖や裾のリブがのびのびだとだらしない印象

TYPE2
ローゲージニット

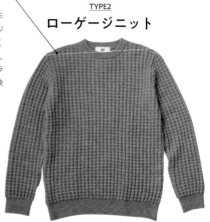

編み方
編み目が目立つ、厚手の生地のローゲージ（p.73）。通称「ざっくりニット」と呼ばれ、ハイゲージに比べてラフ＆ナチュラルな印象になる。

PART
2

カジュアルファッションの選び方&着こなし方

シャツ・Tシャツ

ニット・カーディガン

パーカー

ジャケット・コート

パンツ

小物

どんなアイテムと組み合わせて着るの？

ニット（セーター）のコーディネート

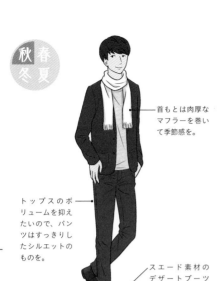

秋春冬夏

首もとには肉厚なマフラーを巻いて季節感を。

トップスのボリュームを抑えたいので、パンツはすっきりしたシルエットのものを。

スエード素材のデザートブーツ（p.110）であたたかみをプラス。

ミドルゲージのニット×テーラードジャケット

ジャケットに合わせるなら、ビジネスの延長や優等生な雰囲気は敬遠したい。ミドルゲージ（p.73）のやや肉厚なニットなら、上品さが演出できる。

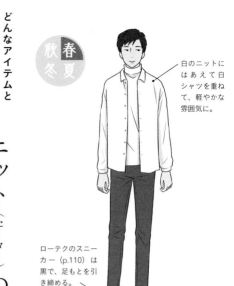

秋春冬夏

白のニットにはあえて白シャツを重ねて、軽やかな雰囲気に。

ローテクのスニーカー（p.110）は黒で、足もとを引き締める。

タートルネックのハイゲージニット×白シャツ

タートルネックのハイゲージニットの上に白シャツを羽織ったさわやかコーディネート。ボトムスは細身のパンツですっきりまとめよう。

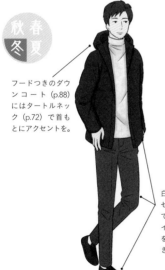

秋春冬夏

フードつきのダウンコート（p.88）にはタートルネック（p.72）で首もとにアクセントを。

白のニットをアクセントカラーとして、そのほかのアイテムは色合わせを最小限に、すっきりまとめよう。

ハイゲージニット×ダウンコート

アウターに合わせるニットは、着膨れに注意して、スマートな着こなしを心がけよう。ハイゲージ（p.73）のニットならモコモコ感が抑えられる。

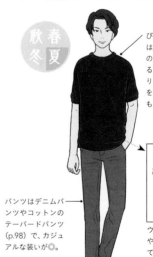

秋春冬夏

ぴったりシルエットは狙った感じがするので、裾にリブのある、身幅に少しゆとりのあるシルエットを選ぼう。黒なら汗も目立たない。

パンツはデニムパンツやコットンのテーパードパンツ（p.98）で、カジュアルな装いが◎。

Check!

ウエスト部分がひもやゴムになっていて、ゆったりと履けるイージーパンツ（p.101）もおすすめ。

サマーニット×ブルーデニム

夏はショートスリーブ（p.156）をTシャツのように1枚でサラッと着よう。Tシャツより上品さも生まれるので初心者におすすめ。

ネックライン（首の形）

Tシャツの基礎知識（p.62）でも解説したが、Tシャツ同様、ニットも「**ネックライン（首の形）**」にいろんな種類があるので覚えておこう。まず、基本はTシャツ同様、**クルーネック**。行きすぎずシンプルなおしゃれを楽しむなら押さえておきたいデザイン。つづいてここ数年人気なのが、**モックネック**や**ハイネック**。こちらは、ざっくり言えば**首筋に沿って襟があるデザイン**が特徴。そのほか定番の形として**Vネック**があるが、こちらはTシャツ同様、選ぶ際に気をつけたい点がいくつかあるので、前述の3種のネックラインとあわせて、その特徴を見ていこう。

モックネック

おしゃれ度アップ

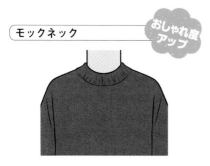

モックとは「見せかけの」という意味があり、首もとに高さはあるけれどタートルネックとは言えないネックラインを指す。絶妙な襟の高さが特徴で、きれいめにもカジュアルにも着回せる。おしゃれさんを目指すなら持っておきたいデザイン。

クルーネック

持つべき1着

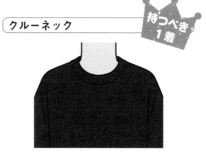

首に沿った丸いライン。定番のVネックよりもカジュアル感が出る。Tシャツよりもニットのほうが素材に存在感があるぶん、首がつまって見えることがある。その場合はほどよく首まわりに余裕のあるクルーネックを選ぼう。

タートルネック

要注意！

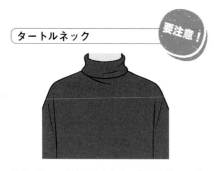

首筋に沿って折り返された高い襟が特徴。ただし、首が短い人は首もとがつまって見えてしまい、顔が大きく見えることが。体型に合わせて、タートル部分の折り返しを増やして、首もとに余裕を持たせて着よう。

Vネック

イマイチ不安

Vネックは首まわりをすっきりとさせることで視覚的に首を長く、小顔に見せることができるが、深すぎるとチャラチャラして見えるので注意しよう。

PART
2
カジュアルファッションの選び方＆着こなし方

シャツ・Tシャツ

ニット・カーディガン

パーカー

ジャケット・コート

パンツ

小物

ゲージ

ニットとはここではセーターのことを指しているが、広義の意味では「糸で編んだ布」のことをいう。そして、そのニットを編むときの編み機の針の密度を表す単位を**「ゲージ」**といい、**針が多い（編み目が多い）ほど細かい目になる**ことから、そのニットを**「ハイゲージ」**と呼び、反対に**針が少ない（編み目が少ない）ほど粗い目になる**ことから、そのニットを**「ローゲージ」**と呼ぶ（ちなみに、その中間くらいで編んだニットは**「ミドルゲージ」**と呼ぶ）。**細かい目のニットのほうが上品な印象**のため、ビジネス・カジュアルと併用でき、着回しの幅が広い。

ローゲージ　　　　　ミドルゲージ　　　　　ハイゲージ

編み目が目立つ　　　　　　　　　　　　　　編み目が目立たない

素材

ニットの素材というのは、ここではセーターを編んでいる毛の素材を指す。定番なのは**ウール（羊毛）**。値段も安価で扱いやすく、普段使いにぴったり。素材にこだわるなら値段はややは高くはなるが、**アルパカやカシミヤ**のニットも持っておきたいところ。ウールよりもあたたかいだけでなく、**毛の繊維が非常に細かいので**、とにかく肌触りがよく、一度着たらやみつきになること間違いなし。

裾のリブ

「リブ」とは編み地が隆起した、**横方向の伸縮性が高い部分**のこと。カーディガンやベストなど、ニット以外のアイテムにも存在する部分だが、身体にフィットするように編まれているため、**裾にリブがあるデザインは、トップスとボトムスにメリハリが出る**。反対に**リブなしのデザインの場合、ストンとした縦長のライン**になる。

リブなし　　おしゃれ度アップ

リブあり　　持つべき1着

THIBAULT VAN DER STRAETE
（ティボー ヴァンダル ストラット）

STILL BY HAND
（スティルバイハンド）

ボトムスにストンと続くようなラインを演出するのが裾リブ（p.157）なしのニット。シルエットがゆったりとしているため、リラックス感が増す。

ニットの定番デザインはリブあり。きれいめな印象で、ジャケットの中に合わせれば、ビジネスコーデにも併用できる。

カーディガン

アウターとしても、重ね着の一部としても、ほぼ通年使える万能アイテム。ボタンを留めたり外したりしてスマートに着こなそう。

カーディガン選びのポイント

色
黒が定番。アクセントとして着こなすなら、季節感も出せるネイビーやオリーブがおすすめ。

素材
ニットと同様、ウールやカシミヤ、アルパカなどの素材が定番。そのほか、天竺織り（p.157）ならロンTのようにカジュアルに着られる。

裾・着丈
腰に少しかかるくらいがジャストサイズ。リブありのタイプはリブの上が少したるむくらいのものを選ぼう。

首もと
ボタンを全部留めたときにほどよい深さのVネック（p.72）になるものを選ぶとビジネスシーンにも対応できる。

編み方
編み目が細かいハイゲージ（p.73）を選ぼう。ビジネスシーンでも着られる。

ボタン
シンプルなデザイン、色の、小さめのタイプがビジネスシーンにも合わせやすい。ボタンの大きいものほどカジュアルな印象になる。

袖
リブがあるものはジャケットなどの中に合わせるのに使いやすい。

TYPE1
リブあり

JOHN SMEDLEY
（ジョンスメドレー）

やりがちNG

✕ **ワインレッドなど赤系の色**
✕ **大きめのポケット**

✕ 赤系のカーディガンはイタリア色が強く、「ちょいワルおやじ」風に

✕ 大きすぎるポケットはカジュアル感が強すぎるので避ける

素材
ウール、カシミヤ、アルパカなどのニット素材のほか、天竺素材（p.60）の通称「コットンカーディガン」と呼ばれるものもある。コットンは初夏や春にカジュアルに着るのにおすすめ。

裾・着丈
リブがないので全体のシルエットがゆったりとしたⅠラインになる。腰に少しかかるくらいがジャストサイズ。

袖
リブがないのでゆったりとしたシルエット。甲に少しかかるくらいの長さがジャストサイズ。

TYPE2
リブなし

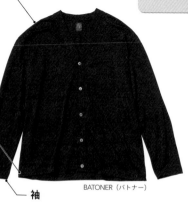

BATONER（バトナー）

どんなアイテムと組み合わせて着るの？

カーディガンのコーディネート

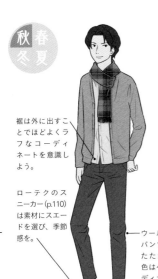

秋春冬夏

裾は外に出すことでほどよくラフなコーディネートを意識しよう。

ローテクのスニーカー（p.110）は素材にスエードを選び、季節感を。

ウールのテーパードパンツ（p.98）であたたかみを出そう。色はベージュのカーディガンとの相性がよいチャコールグレーをチョイス。

カーディガン × 白シャツ × マフラー

白シャツ（p.50）はオールシーズン正統派アイテムとして使える。首もとはチェックのマフラーで秋らしいアクセントをつけよう。

秋春冬夏

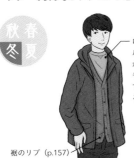

ロンT（p.60）はクルーネックでもよいが、少し高さのあるモックネック（p.72）でアクセントをつけるとおしゃれ。

裾のリブ（p.157）がないものだとサラッと着られる。

カーディガン × マウンテンパーカー

マウンテンパーカー（p.86）など、カジュアルなアウターと合わせるとバランスよし。マウンテンパーカーはカーディガンと同色ですっきりと。

秋春冬夏

インナーはシンプルに、カーディガンと同色系のTシャツ（p.58）やロンT（p.60）を合わせてカジュアルな装いに。

デニムパンツ（p.102）やコットンパンツで、カジュアルダウンするとよい。

足もとはローテクのスニーカー（p.110）でカジュアルに。

カーディガン × ロンT（長袖のTシャツ）

タイトなシルエットはビジネスコーデを連想させるのでNG。カーディガンのボタンは留めずにサラッと着こなそう。

＋αアレンジ

白シャツ、柄シャツと合わせる

春アレンジ1

柄シャツ（p.54）ならほどよくきれいめな印象に。バンドカラー（p.52）なら首もとにアクセントも生まれる。

春アレンジ2

白シャツ（p.50）で正統派の着こなし。オックスフォードシャツ（p.53）ならビジネス感がなく、ほどよいカジュアル感が生まれる。

襟・ネックライン（首の形）

カーディガンの定番は、**襟のないシンプルな「ノーカラー」**。ネックライン（首の形）は、ボタンを全部留めたときに**V ネック**になるものが、シャツや T シャツと重ね着しやすいのでおすすめ。一方、カーディガンにはノーカラー以外にも襟つきのものがあるのをご存知だろうか。カーディガンの**襟つきの代表格は「ショールカラー」**といわれるデザイン。デザイン性はノーカラーよりも高いものが多いぶん、こちらは着こなす際に注意したいところがあるので、初心者の人はまずノーカラーのカーディガンからトライしよう。

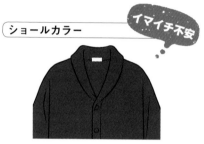

ショールカラー　イマイチ不安

首元に厚みのある襟がついたデザイン。首もとが主張されすぎないよう、襟はコンパクトなものを選ぶのがベター。リラックス感や男っぽさが豊かになるので、合わせるアイテムはシンプルに。

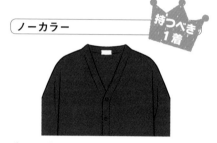

ノーカラー　持つべき1着

ボタンを留めると V ネックになる、襟のないデザイン。ボタンを全部留めても下に着た T シャツや Y シャツが見えるので、簡単に重ね着が楽しめる。

前立てのデザイン

カーディガンの前立て（p.157）は、ボタンで留めるタイプが主流。ボタンはカーディガンの色と同色または装飾のない、シンプルなものを選ぶと、子どもっぽくなくシンプルに着こなせる。また、ボタンではなくジップで開閉するタイプのカーディガンもある。ジップアップニットとも呼ばれるアイテムだが、こちらはデザイン性が高いぶん、一歩間違うとおじさん感が強くなるので注意しよう。

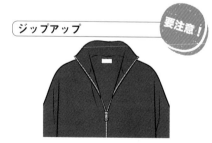

ジップアップ　要注意！

ボタンのかわりにジップで開閉するデザインのもの。こちらは同色のボタンのカーディガンに比べて、装飾感が強く、「あえて選んだ」という印象が強まるため、着こなしに自信がない人はむやみに手を出さないのが賢明。

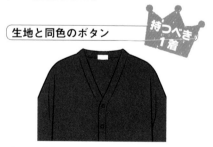

生地と同色のボタン　持つべき1着

ボタンと生地が一体化して見えるので、クセがなくすっきりと着られる。同色でなくてもボタンの主張が少ないもの、またはボタンなしのデザインも○。前立て（p.157）が別の色だったりボタンがカラフルなものは子どもっぽいので避けること。

PART
2
カジュアルファッションの選び方&着こなし方

シャツ・Tシャツ

ニット・カーディガン

パーカー

ジャケット・コート

パンツ

小物

素材

素材は大きく分けて2つある。1つはセーターやカーディガンと同じような、ウールやカシミヤ、アルパカといった動物の毛（毛糸）を編んだもの。もう1つは、コットンなどの植物の糸で編んだもの。前者は保温性が高いので秋、冬向き。羽織るだけで知的な印象になる。一方、コットンは毛糸よりもカジュアルな印象で、通年着られる。洗濯機でも洗えるので、手入れがラクなのも魅力。

裾のリブ (p.157)

ニットと同様、**裾にリブ（p.157）があるデザインは、トップスとボトムスにメリハリ**が、**リブなしのデザインの場合はストンとした縦長のライン**になる。ニット（セーター）（P.70）との違いに注目するなら、カーディガンはボタンを全部外して、羽織りとしても着られるところ。羽織りとして着る場合、**リブなしのデザインはよりラフな見た目に**なるので、そのほかのアイテムを小ぎれいにまとめてだらしない印象にならないように注意しよう。

リブあり	リブなし
ボタンは全部留める	ボタンは全部外す

JOHN SMEDLEY（ジョンスメドレー）

BATONER（バトナー）

裾のリブ（p.157）ありはきれいめな印象。メリハリを出すためにもボタンは全部留めて、きちんと着るのが正解。

まっすぐなラインを演出するのが裾のリブ（p.157）なし。縦長のラインを強調するためにも、ボタンを全部外して、羽織る感じで着よう。

カーディガンをおしゃれに着るための心得

☑ **しっかり肩に合わせて着る**

カーディガンは肩の位置がずれているだけで、一気にだらしない印象になる。Tシャツ（p.58）やシャツの上に着るときは、袖を通したあと、肩の位置が合うように袖を少し引っ張って、シルエットが崩れていないか確認して着よう。

○

しっかり肩の位置が合った状態。きちんと感が出る。

✕

肩の位置がずれている状態。慌てて着たかのようなだらしなさでカーディガンの魅力が激減する。

パーカーには頭からかぶって着る「プルオーバー」とジップがついた「ジップアップ」がある。どちらもシンプルなデザインを選ぼう。

パーカー選びのポイント

TYPE1
プルオーバー

色

「杢グレー（p.157）」と呼ばれる濃淡2色のグレーが混じり合ったようなニュアンスのあるグレーは、カジュアルからきれいめなスタイルまで幅広くマッチする。経年による色褪せ具合も目立ちにくく、上品に長く着られるところもポイント。そのほかすっきりと着られる黒、ブルーグレーのような微妙なカラーリングならコーディネートのアクセントになる。

デザイン

頭からかぶる「プルオーバー」は無駄な装飾がなく、1枚でサラッと着られる。

裾・着丈

腰に少しかかるくらいがジャストサイズ。

フード

ほどよく肉厚な素材で少し立ち上がる、首まわりにきれいにおさまるものを選ぼう。ひもはシンプルな、パーカーと同色のものが正解。

身幅

ピタピタではなく、インナーを着ることを前提に、1サイズ大きめのゆったりサイズを選ぼう。

ポケット

ポケットのふちに無駄な装飾がない、裏地も無地のシンプルなものを選ぼう。

素材

着ていくうちにペラペラになってしまうような薄手の生地ではなく、肉厚でフカフカとした素材を選ぼう。手入れのしやすいコットン素材が定番。

FillMelange
（フィルメランジェ）

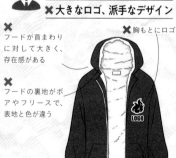

やりがちNG

✗ **フードの裏地がモコモコ**
✗ **フードが大きめ**
✗ **大きなロゴ、派手なデザイン**

✗ フードが首まわりに対して大きく、存在感がある

✗ フードの裏地がボアやフリースで、表地と色が違う

✗ 胸もとにロゴ

✗ ジップアップに装飾がある

TYPE2
ジップアップ

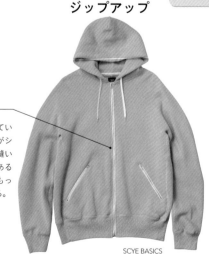

デザイン

前にジップがついているものは、ジップがシンプルなものを。縫い目にデザイン性があるようなものは子どもっぽくなるので避ける。

SCYE BASICS
（サイ ベーシックス）

78

PART
2

カジュアルファッションの選び方&着こなし方

シャツ・Tシャツ

ニット・カーディガン

パーカー

ジャケット・コート

パンツ

小物

どんなアイテムと組み合わせて着るの？ パーカーのコーディネート

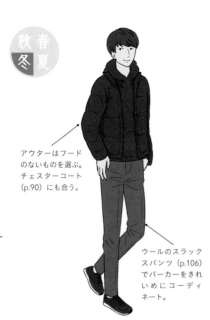

秋春冬夏

アウターはフードのないものを選ぶ。チェスターコート（p.90）にも合う。

ウールのスラックスパンツ（p.106）でパーカーをきれいめにコーディネート。

プルオーバーパーカー × ダウンコート

フードのないダウンコート（p.88）の首もとからパーカーのフードを出してアクセントに。パーカーの下にロンT（p.60）を合わせてもおしゃれ。

秋春冬夏

ほどよく肉厚な素材なら1枚で着ても上品。

パーカーがシンプルなぶん、パンツに柄を選ぶとおしゃれ。細身のテーパードパンツ（p.98）で、すっきりとしたラインを意識しよう。

オフホワイトのローテクのスニーカー（p.110）を合わせ、パーカーのほどよいカジュアル感とテイストをまとめよう。

プルオーバーパーカー × テーパードパンツ

杢グレー（p.157）のプルオーバーパーカーを1枚で着てシンプルに。パンツはチェック柄を合わせてトラッド（p.157）な雰囲気をミックスさせよう。

+αアレンジ
バンドカラー（p.52）のチェックの柄シャツ（p.54）と合わせる

コーディネートのアクセントをもう少し作るなら、チェックの柄シャツもおすすめ。その際、バンドカラー（p.52）を選ぶとフードとの相性がいい。

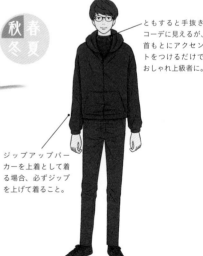

秋春冬夏

ともすると手抜きコーデに見えるが、首もとにアクセントをつけるだけでおしゃれ上級者に。

ジップアップパーカーを上着として着る場合、必ずジップを上げて着ること。

ジップアップパーカー × モックネックのニット

全身黒のモノトーンコーデ。パーカーのジップは上げて、モックネック（p.72）のニットで首もとにアクセントを作ってバランスよくまとめよう。

プルオーバータイプ

カジュアルアイテムで、持っていない人はいないのではないかというくらい定番なのがパーカー。パーカーの構造には大きく分けて２種類あり、そのうちの１つが**「プルオーバータイプ」と呼ばれる、ジップがなく頭からかぶって着る**タイプ。こちらは無駄な装飾がなく、すっきりと着られるので、パーカー初心者の人なら持っておくに越したことはない。

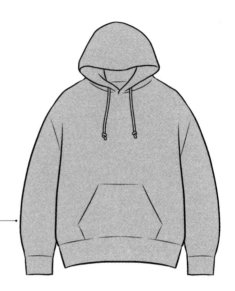

ジップがなく、シンプルな印象の ——→
プルオーバーのパーカー。無駄な
装飾がないので、カジュアルにも
きれいめにも合わせられる。

ジップアップタイプ

中央にジップがあり、開閉して着るタイプを**「ジップアップタイプ」**と言う。こちらはプルオーバーとは違い、アウターのように羽織るコーディネートが可能。ただし、ジップ全開で着ると、「ちょっとあるものを羽織ってきました」といったようなラフさが目立ってしまうので、**ジップは少し下げる程度にして着る**とよい。こちらもプルオーバーと同様、できるだけシンプルなデザインを選ぼう。

ジップは同色かシルバーの
シンプルなデザインのもの
を選ぼう。ジップがあるこ
とを感じさせないナチュラ
ルなデザインが○。

ジップの色がパーカーの布
地と異なる色のものは、デ
ザイン性があって一見お
しゃれに見えるが、子どもっ
ぽく見られるので初心者は
避けるのがベター。

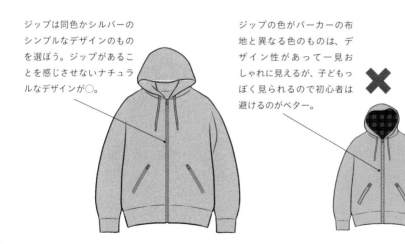

PART
2

カジュアルファッションの選び方&着こなし方

シャツ・Tシャツ

ニット・カーディガン

パーカー

ジャケット・コート

パンツ

小物

フードの大きさ

パーカーの最大の特徴ともいえるのがフード。一見同じように見えるが、**メーカーによって、フードの大きさが異なる**ので、試着ができるなら**フードがどれくらいの大きさか、試してみる**ことをおすすめする。インターネット販売の場合は、自分と同じくらいの背丈のモデルさんが着た画像を参考にしよう。おすすめは、「フードをかぶる」という本来の役割は無視して、**首まわりにコンパクトにおさまる小ぶりなもの**。上からアウターを羽織ってももたつかず、すっきり着こなせる。

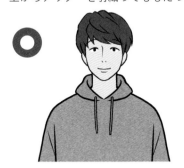

正面から見たときに、フードが首まわりにすっきり収まるくらいのものがおすすめ。生地は厚すぎると顔までフードがきてしまってバランスが悪いので、ほどよい厚みのものを選ぼう。

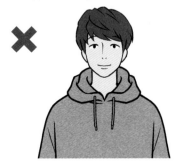

フードがやたらと大きいものは、肩まで広がってバランスが悪いので避けよう。あくまでデザインとして、フードは実際にかぶれなくても問題なし。

生地の厚み

パーカーの素材の定番は**綿を平編みにしたスウェット生地**。伸縮性が高く頑丈なので、カジュアルコーディネートには機能面でも嬉しいところ。このスウェット生地で、特に購入時に意識したいのが**生地の厚み**。おすすめは**「薄すぎず、分厚すぎない生地」**。触ってみてロンT（p.60）くらいペラペラのものは論外。裏地が**「裏起毛」**と呼ばれるふんわりとしたものは着膨れしないか試着して確かめるとよいだろう。**裏地がループ状に編まれた「裏パイル」**と呼ばれる生地は、ほどよい厚みで、重ね着にも使いやすい。

**パーカーを
おしゃれに
着るための心得**

☑️**オーバーサイズすぎない
ほどよいゆるさを選ぶ**

パーカーはカジュアルな要素が強いぶん、サイジングが命。ラクだからと大きめを選ぶと、意に反してラッパースタイルになってしまうことがあるので注意しよう。シンプルに着るなら、袖の長さは必ずジャスト丈で、着丈は腰に少しかかるくらいの、全体的に窮屈さを感じさせないシルエットのものを選ぼう。

袖まわりがダボダボ、腰が隠れるくらい長い着丈のパーカーはカジュアル感が強すぎるのでNG。

ジャケット

カジュアル着をたちまちきれいめに仕上げてくれるのがジャケット。スーツジャケットとは別に休日用に1着持っていると重宝する。

ジャケット選びのポイント

TYPE1
テーラードジャケット

肩幅
指で少しつまめるくらいがジャストサイズ。肩が落ちるシルエットのものは、野暮ったくなるので避けよう。

色
上品かつカジュアルに着るなら紺がおすすめ。少しシャープに着るなら黒も使える。

素材
コットン素材が定番。そのほか、化学繊維（ポリエステルやナイロン）が混紡された素材は光沢感があり、高級感をプラスできるので試してみよう。

裾・着丈
おしりの中間くらいの長さがベスト。スーツのジャケットはおしりがすっぽりと隠れる長さが定番だが、カジュアルに着るテーラードジャケットはそれより短いものを選ぼう。

襟
スーツジャケット（P.126）と同様、ゴージライン（上襟と下襟の縫い合わせの部分）から下襟の角にかけてまっすぐなノッチド・ラペル（p.128）が定番。

ボタン・合わせ
2つボタンが定番。スーツジャケット（P.126）と同様、合わせにはシングルとダブルがあるが、カジュアルに着るならシングルが使いやすい。

サイズ感
ボタンを留めたときに、こぶしがギリギリ入るくらいの余裕があるものを。ピチピチ、ダボダボはNG。

袖
ジャケットの裾から親指の先までが10cmくらいの、中に着るシャツが少し見えるくらいの長さがベスト。

SOPHNET.（ソフネット）

TYPE3
コーチジャケット

素材
ナイロン素材が定番。大人っぽく着るなら、ウール素材がおすすめ。

ボタン
スナップボタンが定番。生地と同色を選ぼう。

色
ナイロン素材なら黒、ウール素材ならベージュやグレーなど明るめの色を。

MACKINTOSH
（マッキントッシュ）

裾・着丈
ベルトが隠れるくらいのミディアム丈が上品。裾にはひもが通してあり、しぼれるデザインも。

TYPE2
デニムジャケット

素材・色
インディゴブルーのデニム素材が上品に着られる。

ボタン
シルバーのシンプルなデザインのものを選ぼう。

BANANA REPUBLIC
（バナナ・リパブリック）

裾・着丈
ベルトが隠れるくらいが◯。短すぎるのだけは避けよう。

ジャケットのコーディネート

どんなアイテムと組み合わせて着るの？

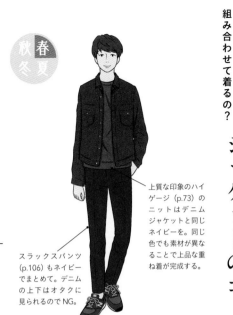

秋春冬夏

上質な印象のハイゲージ（p.73）のニットはデニムジャケットと同じネイビーを。同じ色でも素材が異なることで上品な重ね着が完成する。

スラックスパンツ（p.106）もネイビーでまとめて。デニムの上下はオタクに見られるのでNG。

デニムジャケット × ニット

流行に左右されないスタンダードなデニムジャケットは、全身をネイビーでまとめたワントーンスタイルにして、無駄を省いたソリッドな装いを目指してみよう。

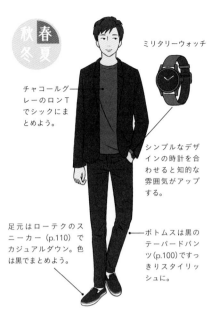

秋春冬夏

ミリタリーウォッチ

チャコールグレーのロンTでシックにまとめよう。

シンプルなデザインの時計を合わせると知的な雰囲気がアップする。

足元はローテクのスニーカー（p.110）でカジュアルダウン。色は黒でまとめよう。

ボトムスは黒のテーパードパンツ（p.100）ですっきりスタイリッシュに。

テーラードジャケット × ロンT（またはTシャツ）

上品かつ真面目な印象のテーラードジャケットは、ロンT（p.60）を中に着てカジュアルダウンするコーディネートがおすすめ。シンプルなので初心者の人でも作りやすい。

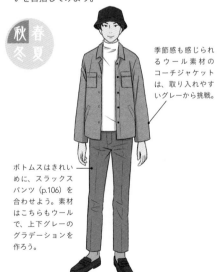

秋春冬夏

季節感も感じられるウール素材のコーチジャケットは、取り入れやすいグレーから挑戦。

ボトムスはきれいめに、スラックスパンツ（p.106）を合わせよう。素材はこちらもウールで、上下グレーのグラデーションを作ろう。

コーチジャケット × スラックス

ストリートスタイル（p.156）では定番のコーチジャケットは、大人カジュアルにするために、上品なウール素材をチョイス。パンツもウールでまとめよう。

やりがち NG

✕ 袖が短い（七分袖）
✕ 身幅が小さくピタピタ

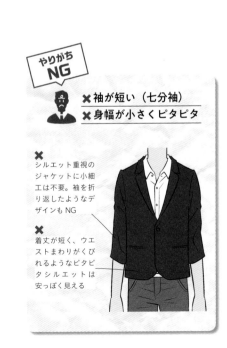

✕ シルエット重視のジャケットに小細工は不要。袖を折り返したようなデザインもNG

✕ 着丈が短く、ウエストまわりがくびれるようなピタピタシルエットは安っぽく見える

ジャケットの種類

ジャケットというと、スーツジャケットを想像する人もいると思うが、カジュアル服に合わせるジャケットはそれとは別のもの。その種類は豊富で、**スーツのようにカチッとしたものから、軽量で春や秋の軽めのアウターとして使えるもの**までさまざまである。いずれにせよ休日用のジャケットとして選ぶなら、以下の4つがおすすめ。特に**テーラードジャケットとノーカラージャケット**は、ビジネスカジュアル（p.144）にも着回し（p.156）が利くので、ぜひ1着持っておくとよい。

ビジネスカジュアルとの併用OKなジャケット

コーチジャケット おしゃれ度アップ

ナイロン素材のスポーティーな印象のジャケット。黒やネイビーなど落ち着いた色の、ジャストサイズかややゆったりめのサイズを選ぼう。

テーラードジャケット 持つべき1着

きれいめファッションにぴったりの正統派ジャケット。かちっとしたシルエットが上品で落ち着いた印象を与える。

カジュアル服の軽めのアウターとなるジャケット

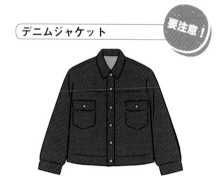

デニムジャケット 要注意！

通称「ジージャン」と呼ばれる、デニム素材のジャケット。カジュアル要素が強いため、古着や色落ちが激しいものは避けるのがベター。濃紺を選ぶと、きれいめファッションにマッチする。

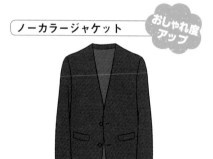

ノーカラージャケット おしゃれ度アップ

襟のないジャケットのこと。テーラードジャケットと同様、きれいめファッションからビジネスカジュアルまで幅広く使える。首もとがすっきり見えるのでスタイルアップ効果もあり。

PART
2
カジュアルファッションの選び方＆着こなし方

シャツ・Tシャツ

ニット・カーディガン

パーカー

ジャケット・コート

パンツ

小物

テーラードジャケットの素材

ビジネスカジュアルにも着回しが利くテーラードジャケットは、スーツジャケットと印象が似ているため、**素材で季節感やカジュアル感を出す**とこなれた感じが出る。以下の4つは、同じテーラードジャケットでも**季節に応じて変化をつけやすい素材**の代表例。またそれ以外にも、**着心地を重視したストレッチ（ジャージ）素材**や、**通気性や速乾性、撥水性などに優れた機能性素材**を使ったジャケットも、見た目は上品な印象をキープしながらも、アクティブなシーンに対応できるのでおすすめである。

ツイードジャケット　秋春夏冬

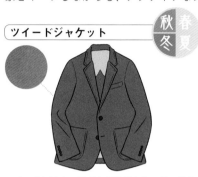

ツイードとは太い羊毛を手紡ぎした、厚い織りもののこと。厚手の生地で、初冬のコートがわりにもなる。より大人っぽさを意識したいときにおすすめ。

カットソージャケット　秋春夏冬

スーツジャケットよりも少しやわらかい肌触りで、ほどよくカジュアル感が出る素材。キメすぎると重いカジュアルなデートシーンにも、ちょうどよい小ぎれいさが演出できる。

ニットジャケット　秋春夏冬

おすすめはハイゲージ (p.73) ニットのジャケット。テーラードジャケットの上品さはそのままに、少しだけリラックス感が出せる。

メッシュジャケット　秋春夏冬

メッシュ（網目）のジャケットという意味で、通気性に優れている。初夏や残暑など、カジュアルダウンしがちな季節にも重宝する。

**ジャケットを
おしゃれに
着るための心得**

☑ **スーツジャケットを
カジュアルと併用しない**

スラックスとセットで着るスーツジャケットは、あくまでビジネス用。スーツジャケットをカジュアル服として着ることは絶対にやめよう。

☑ **冬に夏向けのジャケットは
着ない**

冬にナイロン生地やメッシュ生地のジャケットを羽織るのは安っぽい印象を与えるので避けよう。季節を意識した素材を選ぶのが大人カジュアルの基本。

もともは登山用に作られたフードつきのジャケットだが、その機能性の高さから、普段使いのアウターとして高い人気を誇っている。

マウンテンパーカー選びのポイント

フード
フードつきなのがマウンテンパーカーの特徴。収納式のタイプもある。

首もと
あご下を覆うくらいまでジッパーが上がる首もとが特徴。本来は風よけのものだが、首まわりに余裕があるため小顔効果がある。

ボタン
フロント部分は下まで下ろせるジップアップか、ジップアップとボタンの両方がついており、どちらでも開閉できるものがある。タウンユース（日常で着る）なら、シンプルなデザインのものを選ぼう。

ポケット
ポケットが多くついているのもマウンテンパーカーの特徴。見た目がうるさくならないようにボタン同様、シンプルな装飾のないものを選ぼう。

素材
化学繊維（ナイロン）が一般的。ゴアテックス（p.87）と呼ばれる、防水と透湿を兼ね備えた高機能素材も価格は高いが着心地がよくおすすめ。

色
黒やネイビーなら、ほかの大人カジュアルアイテムと合わせても浮くことなく大人っぽく着られる。

裾・着丈
きれいめに着るなら、腰にかかるくらいのジャストサイズを選ぼう。裾はひもでしぼれるタイプが主流だが、普段はしぼらずストンとまっすぐのラインで着るとよい。

TYPE1
ボタン・ジップアップ

WOOLRICH
（ウールリッチ）

やりがちNG

✕ 着丈が長い
✕ ポケットが多め
✕ アウトドア感の強いビビッドな色

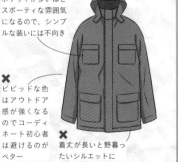

✕ ポケットが多いほどスポーティな雰囲気になるので、シンプルな装いには不向き

✕ ビビッドな色はアウトドア感が強くなるのでコーディネート初心者は避けるのがベター

✕ 着丈が長いと野暮ったいシルエットに

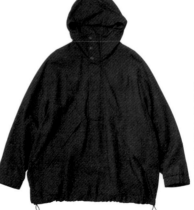

TYPE2
プルオーバー

首もとにいくつかボタンがあり、頭からかぶるタイプ。ボタン・ジップアップタイプよりも見た目がシンプルで、アウターというよりは、パーカー感覚でサラッと着られる。

J.PRESS ORIGINALS
（J. プレス オリジナルズ）

PART
2

カジュアルファッションの選び方＆着こなし方

シャツ・Tシャツ

ニット・カーディガン

パーカー

ジャケット・コート

パンツ

小物

マウンテンパーカーのコーディネート

どんなアイテムと組み合わせて着るの？

秋春冬夏

マウンテンパーカーの中はこれ！

タータンチェックの柄シャツ（p.54）なら、マウンテンパーカーを脱いでも無難にならず、適度なきれいめにシフトできる。

光沢感とシルエットが上品なジャージ素材の細身のスラックスパンツ（p.106）を合わせてスタイリッシュに。

マウンテンパーカー（プルオーバー）× 柄シャツ

オリーブグリーンのマウンテンパーカーは、一見ミリタリー感が強く感じられるが、小ぎれいをベースとしたコーデのはずし（p.157）に使うとおしゃれ。

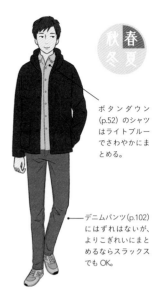

秋春冬夏

ボタンダウン（p.52）のシャツはライトブルーでさわやかにまとめる。

デニムパンツ（p.102）にはずれはないが、よりこぎれいにまとめるならスラックスでもOK。

マウンテンパーカー（ジップアップ）× カラーシャツ

アウトドア感の強いアイテムは、襟つきのシャツできちんと感を出したり、カラーリングを上品にまとめることでコーディネートが安定する。

マウンテンパーカーの基礎知識

フード

首まわりのアクセントとなるのがフード。素材の厚さやハリによって、フードが立ち上がるデザインとそうでないものがあるので意識して試着してみよう。ボタンを全部留めたときに立ち上がるタイプは小顔効果もあり、スタイリッシュな印象になるのでおすすめ。

マウンテンパーカーをおしゃれに着るための心得

☑ 装飾が少ない（目立たない）シンプルなものを選ぶ

マウンテンパーカーは、ポケットが多かったり、フードがひもで締められたりと、装飾の多いものが主流。しかし普段使いするなら、できるだけこれらは少ない（または目立たない）ものを選び、すっきり着られるものを選ぼう。

素材

マウンテンパーカーの最大の特徴は登山仕様であること。軽量なうえ、防水性や撥水性、保温性、耐久性に優れているのが魅力である。とにかく普段使いなら十分なほど、機能性に優れているマウンテンパーカー。覚えておきたい素材は以下を参考にしよう。

ナイロン

マウンテンパーカーの素材で一番多いのがナイロン。耐久性をもたせるために二重構造になっているものもある。

ゴアテックス

雨を完全に防ぐ防水性と身体から発せられる汗や水蒸気などを逃す透過性に優れた高機能素材。性能が高いぶん、値段も高価。

メーカー独自開発素材

ゴアテックス以外にも透過性に優れたメーカー独自の素材もある。有名なのはモンベルの「ドライテック」やコロンビアの「オムニテック」など。ゴアテックスより安価なのも魅力。

真冬の防寒着として人気のダウンコート。カジュアルダウンしすぎないように、デザイン、色ともにシンプルなものを選ぶのが鉄則。

ダウンコート選びのポイント

TYPE1
ダウンコート
（ライナー（p.89）つき）

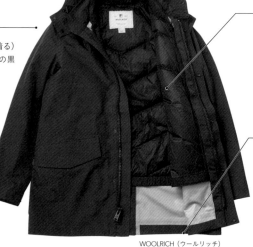

WOOLRICH（ウールリッチ）

フード
マウンテンパーカー（p.86）同様、本来はアウトドア用のためフードがついているものが定番。ないものはタートルネックのように高さが出るものが多い。

インナーダウン
コートの内側にジップやボタンで取り外し可能なダウンがついている。見た目にモコモコとしたダウンコート感がなく、すっきり着られる。

着丈
ひざ上くらいの長さのミディアム丈はクラッシックな印象で、大人っぽく着られる。着膨れもしづらく、ビジネススーツとの相性もよい。

色
タウンユース（日常で着る）なら、シンプルな無地の黒がおすすめ。

やりがちNG

✗ **アウトドア感の強い原色**
✗ **ダウンがたっぷりでごつめの見た目**
✗ **光沢感が強い表地**

✗ ダウンのモコモコ感が強いと着膨れしている印象に

✗ アウトドア感の強い原色の赤、黄色などはシンプルなコーディネートから浮きがち

✗ 光沢感が強い表地はスポーツウェア感が漂うのでNG

TYPE2
ダウンコート
（キルティング加工）

キルティング加工
表裏の布の間にダウンや中綿などをはさみ、横または縦横に縫い目を施して凹凸を表面につける加工のこと。内側にのみ施し、表面には見えないものもある。

首もと
マウンテンパーカー（p.86）同様、あご下を覆うくらいまでジッパーが上がる。

素材
表地は化学繊維（ナイロン、レーヨン、ポリエステル）で、中にダウンが詰められている。

着丈
腰に少しかかるくらいの丈のものはカジュアルな着こなし向き。

TAION（タイオン）

PART
2

カジュアルファッションの選び方&着こなし方

シャツ・Tシャツ

ニット・カーディガン

パーカー

ジャケット・コート

パンツ

小物

＋αアレンジ

チェックのストール（p.116）

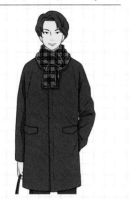

紺でまとめたコーディネートのアクセントとして、ブルーベースのタータンチェックのストール（またはマフラー）をプラス。巻くときはダウンコートは上まで閉めて、ワンループ巻き（p.117）でコンパクトに。

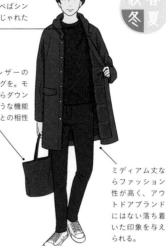

幼くなりがちなローゲージ（p.73）のニットは黒を選べばシンプルかつこじゃれた感じに。

バッグはレザーのトートバッグを。モノトーンならダウンコートのような機能性アイテムとの相性もよい。

ミディアム丈ならファッション性が高く、アウトドアブランドにはない落ち着いた印象を与えられる。

ダウンコート×ニット

ダウンコート（ライナーつき）（p.88）なら、ローゲージ（p.73）のニットでも着膨れすることなくスマートに着られる。きれいめなアイテムでまとめよう。

春夏
秋冬

どんなアイテムと組み合わせて着るの？

ダウンコートのコーディネート

ダウンコートの基礎知識

ライナー

キルティング加工のダウンベストや、モコモコとしたボア生地などのベストを「ライナー」という。ライナーつきのダウンコートなら、春、秋にはアウターのみまたはライナーのみ、真冬はアウター＋ライナーと着回し（p.156）が可能。

コート

ダウンベスト

ライナーつきのコートは奇をてらわずにシンプルデザインを選ぼう。ライナーをつけたときと外したときでフィット感が変わるので注意すること。

着丈

ビジネススーツとの併用を考えないなら、**太もものつけねが隠れるくらいのミディアム丈**（p.157）がおすすめ。**ロング丈**（p.157）ならひざ上くらいがすっきりまとまる。どちらもルーズなサイズバランスよりも**ややタイトめのシルエットのほうが上品**。

ロング丈

カジュアル度が低く、クラシック感（p.156）あり。スーツにも合わせやすい。

ミディアム丈

細身で作られたシルエットなら、きれいめファッションにもマッチする。

ジャケットの着丈を長くしたようなデザインが特徴。真冬のきれいめアウターとして、ビジネスにもカジュアルにも使える優秀アイテム。

チェスターコート選びのポイント

TYPE1
シングル

肩幅

指で軽くつまめるくらいの余裕があるジャストサイズを選ぼう。肩が落ちるとバランスが悪くなる。

素材

コットン、ウールが一般的。ウールは毛足が長いものほど正装感が漂い、上品な印象になる。

襟

スーツジャケット（p.126）と同様、写真のようなノッチド・ラベル（p.128）が一般的。

着丈

ひざよりやや上かひざの中間あたりの丈が着こなしやすい。長すぎると重たい印象になるので注意。

Vゾーン

一般的にシングルのほうがVゾーンの開きが縦に長いため、シャープな印象。

合わせ

スーツジャケット（p.126）と同様、合わせにシングルとダブルが存在する。シングルであれば、ボタンは2個か3個が定番。

シルエット

縦にまっすぐに流れるような「ボックスシルエット」が特徴。かっちりとした印象を与える。

色

ビジネスシーンでも使うなら、黒、グレー、ネイビーの定番カラーは押さえておきたい。カジュアルに使うなら、ブラウンも積極的に取り入れてみよう。

SOPHNET.（ソフネット）

TYPE2
ダブル

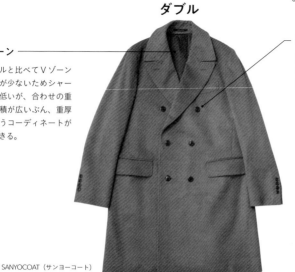

Vゾーン

シングルと比べてVゾーンの開きが少ないためシャープさは低いが、合わせの重なる面積が広いぶん、重厚感が漂うコーディネートが演出できる。

合わせ

ダブルの場合、ボタンは6個の2つ掛け（一番上のボタンは飾り）が定番。

SANYOCOAT（サンヨーコート）

PART
2

カジュアルファッションの選び方&着こなし方

シャツ・Tシャツ

ニット・カーディガン

パーカー

ジャケット・コート

パンツ

小物

どんなアイテムと組み合わせて着るの？

チェスターコートのコーディネート

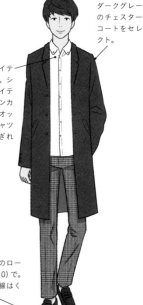

ダークグレーのチェスターコートをセレクト。

パンツ以外のアイテムはシンプルに。シンプルの鉄板アイテム、ボタンダウンカラー（p.52）のオックスフォードシャツ（p.50）ならこぎれいにまとまる。

足もとは黒のローファー（p.110）で。きれいめ路線はくずさない。

チェスターコート × チェック柄のスラックスパンツ

チェスターコートは上半身がシャープにまとまるぶん、ボトムスで遊びやすいアイテム。グレンチェック（p.57）のスラックスを合わせればそれだけでおしゃれに。

+αアレンジ
マフラー（p.116）

ミドルゲージ（p.73）の白のマフラーを肩にさらっと掛けるように巻こう。抜け感のある色、さらっと巻いた感じが軽快な印象をプラスする。

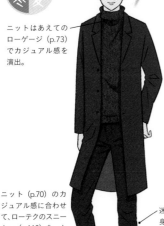

ニットはあえてのローゲージ（p.73）でカジュアル感を演出。

ニット（p.70）のカジュアル感に合わせて、ローテクのスニーカー（p.110）を。カラートーンを合わせたスエード素材で上品さは忘れずに。

迷ったときは潔く全身をワントーンでまとめよう。ネイビーは上品なカラーなので、無難かと思いきや、洗練された雰囲気になる。

チェスターコート × ハイネックのニット

ボックスシルエットは優等生感やビジネス感が強いため、ニット（p.70）がそのはずし（p.157）になる。タートルネック（p.72）でアクセントをつけよう。

やりがち NG

× ひざより長いズルズルの丈
× カーキ系の色

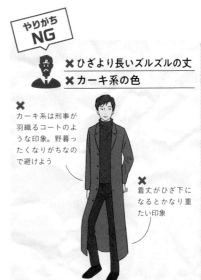

カーキ系は刑事が羽織るコートのような印象。野暮ったくなりがちなので避けよう

着丈がひざ下になるとかなり重たい印象

前合わせ

チェスターコートはもともとビジネスシーンで用いられるコートなので、**前合わせ（ボタンの配置）はスーツのジャケットと同様、「シングル」と「ダブル」の2種類がある。**それぞれの印象の違いは以下の通りだが、カジュアルシーンを中心に着るなら、ストンとしたシルエットでシンプルに着られる、**シングルのほうが使いやすい。**

ダブル　要注意！

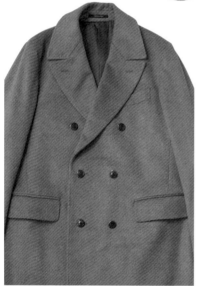

SANYOCOAT（サンヨーコート）

ボタンは6個の2つ掛けが定番。合わせ部分で重なる生地の面積が多いため、恰幅（かっぷく）がよく見える。ボタンを全部留めたときにできるV字がシングルよりも浅く、縦より横幅が強調される。

シングル　持つべき1着

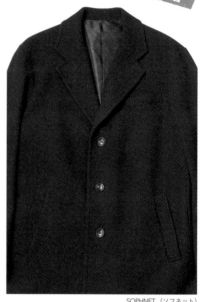

SOPHNET.（ソフネット）

ボタンは2個か3個が縦1列に配置されている。生地が重なる部分が少ないぶん、すっきりとした印象になる。ボタンを全部留めたときにできるV字がダブルより深く、縦のラインが強調される。

素材

デザインは退屈なくらいにシンプルなものが多いのがチェスターコート。そのぶん、素材のよしあしが目立つので、こだわって選ぶとよい。もっとも**ポピュラーなのはウール**で、毛足は短く、**ほどよいあたたかみ**があるのが特徴。少し奮発するなら、**カシミヤ素材**を。手触りがなめらかなうえ、**上品な光沢感**でワンランク上の印象を与える。

PART 2

カジュアルファッションの選び方＆着こなし方

シャツ・Tシャツ

ニット・カーディガン

パーカー

ジャケット・コート

パンツ

小物

サイズ感

ベストなサイズ感は、**肩幅、身幅、袖丈が身体に合ったジャストサイズ**。着丈は、**ひざ上5〜10㎝くらいを目安**に選ぼう。また見落としがちなのが、袖（スリーブ）のデザイン。コートの下に何を着るかを想定して、**腕まわりのシルエットがもたつかないデザイン**を選ぼう。

☑ 袖のつき方

中に着るものに合わせて
可動域を考えて選ぶ

❶ セットインスリーブ

→可動域がせまい

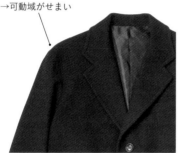

SOPHNET.（ソフネット）

袖が肩から始まるデザインで、背広と同じようなつけ袖のこと。定番の形できちんと感が出るが、肩の可動域がせまく、厚手のジャケットの上に羽織るには不向き。

❷ ラグランスリーブ

→可動域が広い

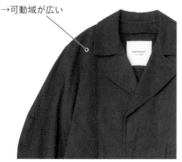

SANYOCOAT（サンヨーコート）

袖が首のつけねから始まるデザインのこと。セットインスリーブよりも肩の可動域が広く、ゆったりとしたデザイン。中に着るものの肩のラインに沿ったシルエットになる。

☑ 着丈

ひざがちょうど見える
くらいの長さがベスト

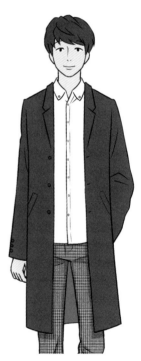

ひざ上丈がベスト。短すぎると子どもっぽく見え、長すぎると野暮ったく見えるので注意しよう。

Pコート選びのポイント

襟つきのきれいめアイテムながら、防寒性も高い優れもの。ただし、上半身がごつくなりやすいのでシルエットに注意して選ぼう。

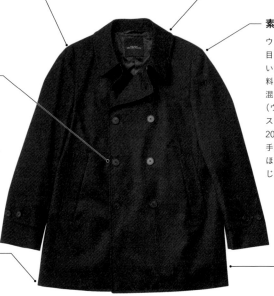

スタイリスト私物

肩幅
かっちりとした印象が強いので、肩幅は指で軽くつまめるくらいのジャストサイズか、1つ下のサイズを選ぶとすっきりと着られる。かなりあたたかいので、中に厚手のアイテムを着込むことを前提に買わないほうがよい。

前合わせ
チェスターコート（p.90）と同様、前合わせにはダブルとシングルがある。フロント部分のボタンが1列に3個で2列（計6個）のダブルがオーセンティック（p.156）なデザイン。長く着るならダブルを選ぼう。

着丈
ベルトが隠れるくらいのミドル丈かそれよりやや長めを選ぼう。

襟
小さめのものがスタイリッシュ。ビジネスシーンでも使える。

素材
ウール100%は見た目にも着ていても重たいため、ウールを主原料としつつ、化学繊維混紡のメルトン素材（ウール80%、ポリエステルまたはナイロン20%くらい）が主流。手触りがやわらかく、ほどよくハリのある感じを探してみよう。

色
ネイビーが定番。ビジネスシーンでも使えるのでおすすめ。

やりがちNG

✖ ミリタリー感が強い
✖ 厚すぎる

✖ もとは海軍用のコートなので、つくりが重厚なものが多い。分厚すぎる生地は避けよう

✖ ボタンに錨（いかり）が入っているようなデザインもミリタリー感が強いので避けたい

✖ ショート丈
✖ ピタピタ
✖ 生地が薄すぎる

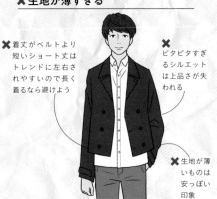

✖ 着丈がベルトより短いショート丈はトレンドに左右されやすいので長く着るなら避けよう

✖ ピタピタすぎるシルエットは上品さが失われる

✖ 生地が薄いものは安っぽい印象

PART
2

カジュアルファッションの選び方＆着こなし方

シャツ・Tシャツ

ニット・カーディガン

パーカー

ジャケット・コート

パンツ

小物

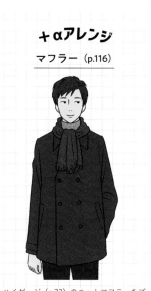

＋αアレンジ

マフラー（p.116）

ハイゲージ（p.73）のニットマフラーをプラス。セーターのタートルネック（p.72）は見せるイメージで巻こう。

Pコートの中はこれ！

ダウンベスト（p.89）なら袖まわりがもたつかないのですっきり着られる。

秋春
冬夏

どんなアイテムと組み合わせて着るの？

Pコートのコーディネート

ダウンベスト（p.89）は明るめの色でアクセントをつけよう。

Pコートと色味を合わせてネイビーをチョイス。ジャージ素材のスラックスパンツ（p.106）など、素材でカジュアル感をプラスするとセンスがいい。

足もとは白のローテクのスニーカー（p.110）で軽やかに。

Pコート×ニット×ダウンベスト

ミリタリー要素が低いシンプルなPコートを主役にすっきりとコーディネート。ボトムスはスラックスできちんと感を出そう。

Pコートの基礎知識

メルトン生地

メルトン生地とは、平たく言えば厚めで重みのある、保温性の高い生地のこと。Pコートでは、ほぼメルトン素材が使われており、なかでも本格仕様のもの（ミリタリー要素が強いもの）は、ウール100％の「メルトンウール」が使われていることが多い。メルトンウールはあたたかいが、高価なうえ重たいのがデメリット。一方、化学繊維とウールの混紡の「混紡メルトン」のほうが安価なうえ、軽くてやわらかいので着回しやすい。

歴史

19世紀ごろ**イギリス海軍で使われていた、艦上用の軍服**が起源。そのため、ボタンは船の錨（いかり）をモチーフにしたものが多く、**ポケットは斜めに手を入れる構造のスリットタイプが多い**。さらに、厳しい環境下で着ることを想定し、**大きな襟は風よけに**、**フロント部分は左右どちらを上にしても着られる構造**が、今なおPコートの特徴として受け継がれている。

Pコートをおしゃれに着るための心得

☑ **パンツは細身のシルエットのものを合わせる**

Pコートは恰幅（かっぷく）がよく見えるため、下半身はすっきりと見えるように細身のパンツを選ぼう。ストレートパンツなど、下半身が太く見えるパンツは、ミリタリー要素が強くなる原因にもなるので注意。

☑ **Pコートの下にはたくさん着込まない**

Pコート自体が防寒性が高いこともあるが、とにかくすっきりと見えるように羽織るのが最大のポイント。中にジャケットや厚手のパーカーを着込むのは、シルエットが崩れるので避けよう。

まだまだある！
知っておきたいアウターいろいろ

秋、冬の必需品であるコート。第一印象を左右するアイテムだけに、これまで紹介してきたコート以外にも、どんなタイプがあるのか知りたいところ。ここでは、ビジネスカジュアル（p.144）にも使えるコートからコーディネートに変化がほしいときに買い足したいコートまで、知っていれば世界が広がるおすすめコート6選をご紹介！

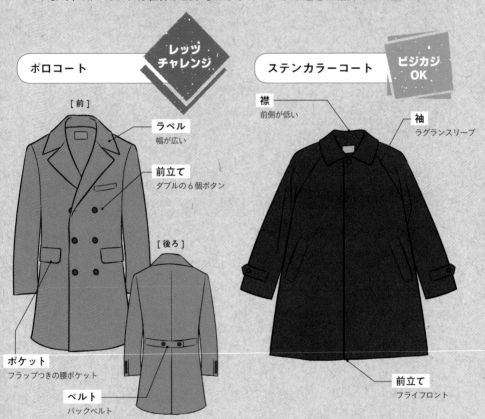

ポロコート 　レッツチャレンジ

[前]
- ラペル
 幅が広い
- 前立て
 ダブルの6個ボタン

[後ろ]

- ポケット
 フラップつきの腰ポケット
- ベルト
 バックベルト

ステンカラーコート 　ビジカジOK

- 襟
 前側が低い
- 袖
 ラグランスリーブ
- 前立て
 フライフロント

ポロ競技（p.68）の待ち時間に着用されていたのが起源。厚手のウール素材でキャメル色、前立て（p.66）はダブルの6個ボタン、背中のバックベルト、フラップつきの腰ポケット、幅広のラペルが基本の特徴。一見するとダブルのチェスターコートに見えるが、細かいディテールに違いがある。

後ろが高く、前を低く折り返す襟が特徴のステンカラーコート。さらにラグランスリーブ（p.93）、ボタンが表から見えないようになっているフライフロント（比翼仕立て）も特徴で、装飾が少なく、ビジネスコートの定番でもある。カジュアルにも着るならネイビーが◎。

モッズコート

レッツチャレンジ

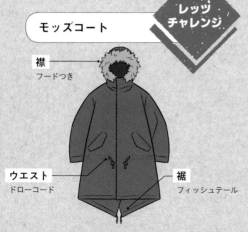

- **襟** フードつき
- **ウエスト** ドローコード
- **裾** フィッシュテール

アメリカ軍の「M-51」と呼ばれたミリタリーコートが原形。1960年代のイギリスで「モッズ」と呼ばれる若者カルチャーの間で人気を博し、モッズコートと呼ばれるように。後ろの裾が先割れしているフィッシュテール、ウエストをしぼるドローコード、フードつきの襟のデザインが特徴。

ダッフルコート

旬

- **襟** フードつき
- **ボタン** トグル

「トグル」と呼ばれるひもつきの留め木のボタン、ボリュームのあるフードが最大の特徴。ダッフルとは、ベルギーのアントワープ近郊の地名で、起毛した厚地のウール素材のことをいう。形としては定番ではあるが、上品な印象の中にかわいらしさを演出するアイテムとして近年旬のアウターとなりつつある。

キルティングコート

ビジカジOK

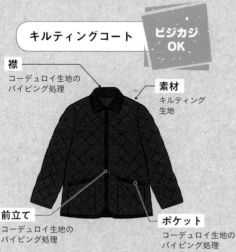

- **襟** コーデュロイ生地のパイピング処理
- **素材** キルティング生地
- **前立て** コーデュロイ生地のパイピング処理
- **ポケット** コーデュロイ生地のパイピング処理

中綿入りのキルティング生地を使用したコート。襟と前立て（p.157）の布の端をほつれないように処理した「パイピング処理」部分にコーデュロイ生地を使用した、ショート丈のデザインが定番。「マッキントッシュ」や「ラベンハム」が代表的なブランド。

トレンチコート

レッツチャレンジ

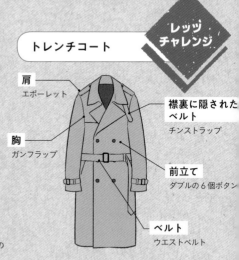

- **肩** エポーレット
- **胸** ガンフラップ
- **襟裏に隠されたベルト** チンストラップ
- **前立て** ダブルの6個ボタン
- **ベルト** ウエストベルト

合わせ（p.90）はダブルの6個ボタンで、ウエストベルトがあるのが大きな特徴。さらにエポーレット（肩章）、ガンフラップ（胸もとのカバー）、チンストラップ（襟裏に隠されたベルト）などの装飾も、トレンチコートならでは。着丈はひざよりやや上を選ぶと上品。「バーバリー」や「アクアスキュータム」が代表的なブランド。

テーパードパンツ

テーパードパンツ 選びのポイント

裾に向かって細くなっていくシルエットが下半身をすっきり見せてくれるテーパードパンツ。スタイルアップを図るならマストバイ。

色

黒、紺ならスタイリッシュな印象に。グレーなら上品な雰囲気でどれも定番カラーとして履きやすい。

太ももまわりにゆとりがある

素材

通年履けるのはコットンパンツ。そのほか、秋冬ならあたたかみのあるウールパンツ、夏なら涼しげなリネンやシアサッカー素材（p.156）などもおすすめ。シルエットがきれいなので、いろんな素材を楽しんでみよう。

SANDINISTA
（サンディニスタ）

裾に向かって
細くなる

腰まわり

ボタンで留める一般的な構造のほか、写真下のようにウエストをひもで調整するタイプやゴムになっているイージーパンツタイプもある。履き心地がさらにゆったりするのでぜひ取り入れてみよう。

イージーパンツ

ZANEROBE（ゼインローブ）

裾に向かって細くなっていくので足首にかけてすっきりして見える。

形

ウエスト、太ももまわりにゆとりがあり、裾に向かって細いシルエットになるように作られている。ストレートよりも脚をすっきり見せてくれるのでスタイルアップ効果抜群。ただしあまり太ももまわりが太いパンツだと個性的な雰囲気になるので、あくまで細身のシルエットを選ぼう。

やりがちNG

✕ 裾裏に柄の別生地
✕ 派手色のカラーパンツ

✕ とにかく表地と裏地が異なる布になっているパンツはおしゃれではない

✕ カラーパンツはおじさん感満載。ワインレッドやオレンジなどはカラー展開されていても購入しないのがベター

どんなアイテムと組み合わせて着るの？

テーパードパンツのコーディネート

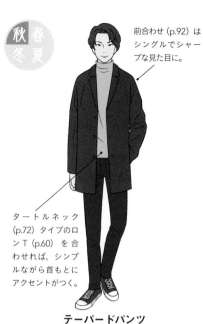

前合わせ (p.92) はシングルでシャープな見た目に。

タートルネック (p.72) タイプのロンT (p.60) を合わせれば、シンプルながら首もとにアクセントがつく。

テーパードパンツ × チェスターコート

チェスターコートを主役にしたコーディネート。その他のアイテムの形をシンプルなものにまとめて、すっきりとしたシルエットを目指そう。

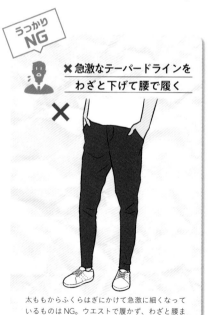

うっかりNG

✕急激なテーパードラインをわざと下げて腰で履く

太ももからふくらはぎにかけて急激に細くなっているものはNG。ウエストで履かず、わざと腰まで下げて履くのは、脚のラインがきれいに見えないので避けること。

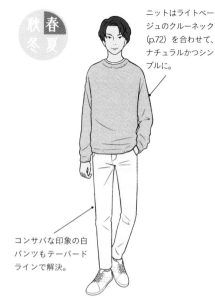

ニットはライトベージュのクルーネック (p.72) を合わせて、ナチュラルかつシンプルに。

コンサバな印象の白パンツもテーパードラインで解決。

テーパードパンツ × ニット

膨張感がありそうで敬遠しがちな白パンツも、テーパードパンツならシルエットがきれいに決まる。同トーンのニット (p.70) でまとめれば軽やかな印象に。

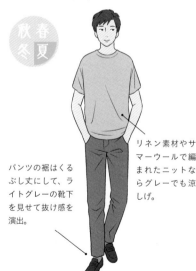

リネン素材やサマーウールで編まれたニットならグレーでも涼しげ。

パンツの裾はくるぶし丈にして、ライトグレーの靴下を見せて抜け感を演出。

テーパードパンツ × サマーニット

テーパードパンツはオリーブグリーンでリラックスした雰囲気を。イージーパンツ仕様 (p.101) ならより夏らしい。サマーニットと合わせて。

ストレートパンツ、スキニーパンツとの違い

テーパードパンツの最大の特徴は、太ももまわりには少しゆとりがあり、裾に向かって細くなっていくライン（テーパードライン）である。実際に商品だけ見てもわかりにくいという人は、よく並んで販売されている、**ストレートパンツ**と**スキニーパンツ**とのシルエットの違いを覚えておくとよい。

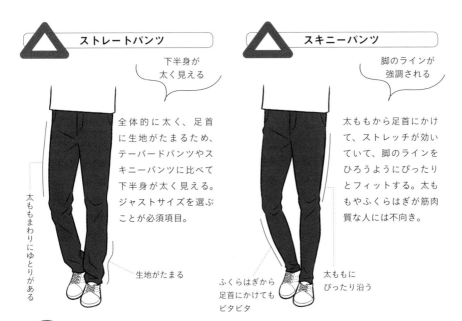

ストレートパンツ

下半身が
太く見える

全体的に太く、足首に生地がたまるため、テーパードパンツやスキニーパンツに比べて下半身が太く見える。ジャストサイズを選ぶことが必須項目。

太ももまわりにゆとりがある

生地がたまる

スキニーパンツ

脚のラインが
強調される

太ももから足首にかけて、ストレッチが効いていて、脚のラインをひろうようにぴったりとフィットする。太ももやふくらはぎが筋肉質な人には不向き。

ふくらはぎから
足首にかけても
ピタピタ

太ももに
ぴったり沿う

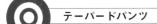

テーパードパンツ

下半身が
すっきり見える

太ももまわりに
ゆとりがある

足首に向かって
細くなる

太ももやウエスト部分はゆったりしているのに、ストレートパンツよりひざまわりが細く、足首にかけてさらに細くなっていくため、脚のラインがきれいに見える。

PART
2
カジュアルファッションの選び方＆着こなし方

シャツ・Tシャツ

ニット・カーディガン

パーカー

ジャケット・コート

パンツ

小物

ウエストまわり

テーパードパンツで一番大事なのはライン。**おしりから裾にかけてのラインは直線で**あることが望ましく、そのために意識したいのが**ウエストのサイズ**である。一般的なボタンタイプなら、**拳1個ぶんくらいの余裕があるもの**を選ぼう。それ以上ゆとりがあると、おしりから太もものラインがもたついて見えるので避けること。リラックスして履きたいなら、ボタン以外にも、着脱がラクなイージーパンツ仕様のものがたくさんあるので、使いやすいものを探そう。

イージーパンツ仕様のウエストまわり

ナイロンベルト

SOPHNET.（ソフネット）

前にカチッと留めるタイプのベルトが付属している。ゴムタイプにプラスした構造で、ベルトの調整が簡単にできる。

ボタン

SANDINISTA（サンディニスタ）

コットンパンツなどに見られる、一般的な構造。ウエストまわりの調整がベルト以外では難しいので、サイズに注意しよう。

ドローコード

MASTER&Co.（マスターアンドコー）

ひもを結んでウエストサイズを調整するタイプで、「ドローコードパンツ」とも呼ばれる。こちらも近年人気で、ビジネスカジュアル向けのパンツにも多く見られる。

ゴム

BARNSTORMER（バーンストーマー）

ウエストまわりがゴムタイプのもの。素材にスラックスなどを選べばきれいめファッションにも支障はない。

豆知識

「テーパードパンツ」という呼び方は変化する

「テーパードパンツ」の「テーパード」とは、パンツの形を表す名称のこと。テーパードパンツと呼ばれるのは、形が最大のウリだからである。しかしパンツの種類の表記には、形以外に素材の名称をパンツの頭につけることもあり、どちらで呼ぶかは、どちらの特徴が強いかで決まるといえる。ネットで購入する際などは、買いたいパンツの特徴がなんなのかを優先して検索をかけると目的のものにたどり着きやすいので、覚えておくとよい。

どちらが特徴として強いか

形	素材
テーパード	コットン
ストレート	スラックス
スキニー	デニム
⋮	⋮

例えば

形（テーパード）が特徴として強いなら、
→**コットン素材のテーパードパンツ**

素材（コットン）が特徴として強いなら、
→**テーパードラインのコットンパンツ**

と、同じパンツでも呼び方が変わる。

中高生の頃からなじみのある定番ボトムス。とはいえ数年前に買ったものは捨てて、今こそシルエットと色をアップデートしよう。

デニムパンツ選びのポイント

TYPE1
テーパードのブルーデニム

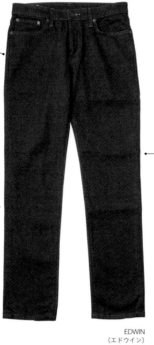

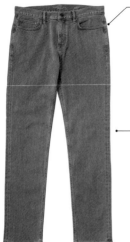

着用したシルエット

足首にかけて細くなるシルエット

形

テーパードパンツ（p.98）はデニムパンツにも存在する。特にデニムは生地が厚いぶん、シルエットが重たくなりがちなので、細身のテーパードラインだとすっきり履ける。

色

インディゴブルーなら、落ち着いた色味で上品に着こなせる。やや明るめのライトブルーも、カジュアル感が増すが涼しげな印象になるので春夏にはおすすめ。激しく色落ちしたものはだらしないので避ける。

EDWIN（エドウイン）

TYPE3
テーパードのブラックデニム

色

薄すぎず濃すぎない、やや色落ちしたブラックデニムがすっきりとした印象で合わせやすい。

形

細身のテーパードラインか、脚のラインにフィットした細身のものを選ぼう。

BANANA REPUBLIC（バナナ・リパブリック）

TYPE2
ストレートのブルーデニム

着用したシルエット

足首までゆったりしたシルエット

形

定番中の定番の形だが、長すぎるとひざから下がもたつく原因に。必ず試着して、長すぎる場合、裾はくるぶしより下、靴の甲に少し乗るくらいの長さにカットして調整しよう。

EDWIN（エドウイン）

どんなアイテムと組み合わせて着るの？

デニムパンツのコーディネート

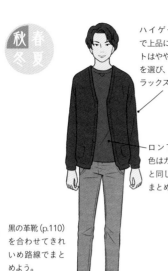

秋春冬夏

ハイゲージ（p.73）で上品に。シルエットはややゆったりめを選び、節度あるリラックス感を演出。

ロンT（p.60）の色はカーディガンと同じネイビーでまとめると○。

黒の革靴（p.110）を合わせてきれいめ路線でまとめよう。

テーパードのブルーデニム × カーディガン

知的な印象のカーディガンスタイルには、インディゴブルーのデニムパンツを。ほどよくカジュアルダウン（p.156）されて、親しみの持てるコーデに。

秋春冬夏

タートルネック（p.72）のロンT（p.60）で首もとまでシャープにまとめる。

白のオックスフォードシャツ（p.50）はボタンを全部外して羽織りとして。

スエードのデザートブーツ（p.110）でスタイリッシュに。

ブラックデニムパンツ × 白シャツ

一見ハードなイメージのブラックデニムはほどよい色落ちのものを選ぼう。白シャツ（p.50）と合わせるだけで、さわやか＆上品な雰囲気に。

秋春冬夏

モックネック（p.72）のニットは首もとにさりげなくアクセントを作ってくれる。

ナイロン製のトートバッグ（p.115）でカジュアル感を。持ち手は短めだと男らしさが出る。

フロントのボタンは全部外してニットとの重ね着を。

ストレートのデニムパンツ × Pコート

上半身が重ためになりやすい冬のコーディネートはインディゴブルーの細身のストレートデニムですっきりとまとめよう。定番の着こなしで落ち着きを。

やりがちNG

×ピタピタすぎるタイトなシルエット

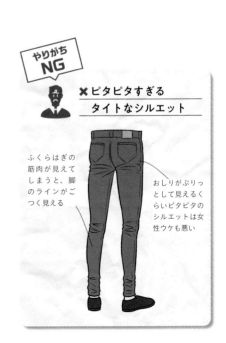

ふくらはぎの筋肉が見えてしまうと、脚のラインがごつく見える

おしりがぷりっとして見えるくらいピタピタのシルエットは女性ウケも悪い

色落ち・ダメージ具合

そもそもジーンズとは「インディゴ染めされた生地を使ったパンツ」のこと。ちなみに、織り糸のタテ糸、ヨコ糸のうち、インディゴ染めされているのはタテ糸のみで、ジーンズはこのタテ糸の色落ち具合が楽しめるようにできている。また色は、大きく分けて洗いをかけていない**濃紺色（インディゴブルー）**のものと、**最初から色落ち加工がされているもの**があるのもポイント。履きこなしづらい色落ち具合や加工のデニムパンツもたくさんあるので、以下の4つのデニムパンツの特徴をぜひ参考にしてほしい。

 ノンウォッシュデニムパンツ

インディゴブルーの
デニムパンツ

濃紺カラーが落ち着いた印象で、モノトーンのアイテムとも合わせやすい。上品にまとまる。

 ワンウォッシュデニムパンツ

ほどよい色落ちの
ブルーデニム

適度な色落ちがカジュアル感もありながら、ラフにもなりすぎないためおすすめ。清潔感も◎。

 ケミカルウォッシュデニムパンツ

霜降り柄のように
色落ち加工がされた
デニムパンツ

ひと昔前に流行して、近年もおしゃれデニムとして取り扱われることもあるが、総じてクセが強く、場合によってはオタク感を漂わせてしまうので避けよう。

 クラッシュデニムパンツ

ひざや太ももに破れた
加工が施された
デニムパンツ

穴の部分の糸が白いのは、タテ糸を切りヨコ糸を残す加工が施されているから。サイズが大きいとだらしなく見え、スキニーやテーパードなどの細身だと幼く、やんちゃに見えるのでNG。

PART 2 カジュアルファッションの選び方＆着こなし方

シャツ・Tシャツ

ニット・カーディガン

パーカー

ジャケット・コート

パンツ

小物

正しいサイズ選び

ほかのパンツと同様、ジーンズもシルエットが大切。ジーンズは履くほどに生地がのびてやわらかくなってくるぶん、購入時はウエストと太ももまわりの2カ所を意識しよう。以下に記載したそれぞれの正しいサイズ選びのポイントを覚えておけば、ジーンズのサイズ選びの失敗は格段に減るはず！

太ももまわり

✖ 小さすぎる
横を向いて、脇線（サイドの縫い目）が裾に向かって斜めに落ちてしまっていたら、小さい証拠。

⭕ ジャストサイズ
横を向いて、脇線（サイドの縫い目）が裾に向かってまっすぐに落ちていたらジャストサイズ。

✖ 大きすぎる
横を向いて、脇線（サイドの縫い目）がうねうねと曲線状に波打っていたら大きい証拠。

ウエストまわり

✖ 小さすぎる
履いたときに、ポケットが少し開いてしまっていたら小さい証拠。

⭕ ジャストサイズ
履いたときに、ウエストに拳が半分入るくらいのゆとりがある。

ネットの通販サイトで購入する場合

実際に試着ができない場合、必ず自分が持っているジーンズを平らなところにおいて測る、「平置きの採寸」をしよう。そして通販サイトに記載されている「平置きの採寸方法」の数値と測り比べるとよい。少し面倒ではあるが、サイズの合っていないジーンズを履くよりは絶対にいいので覚えておこう。

デニムパンツ通になれる
検索キーワード

LEVI'S（リーバイス）🔍

LEE（リー）🔍

Wrangler（ラングラー）🔍

p.102で紹介した EDWIN（エドウイン）以外に、知っておきたいデニムのブランド3つ。この3つのブランドが現在流通しているデニムのほとんどのベースを作っている。もともとは労働着であったデニムが、この3つのブランドの貢献により（リーバイスはアメリカ西海岸で、リーは俳優のジェームズ・ディーンの影響で人気に、ラングラーはカウボーイ御用達のブランドに）、徐々に現在のようなカジュアルアイテムとして着用されるようになった。

スラックスパンツ

スラックスパンツ選びのポイント

素材

スーツパンツ（p.126）と同様、ウール素材が定番。そのほか、カジュアルに着るスラックスはウールに限らず、コットンやリネン、シアサッカー素材（p.156）とさまざまな素材が。素材が違ってもシルエットがかっちりとしているので、どれもきれいめにまとまる。

形

ストレートなシルエットのもののほか、スラックスもテーパードラインが履きやすい。

色

グレーとネイビーはそろえたい。ブラックもあればなおよし。

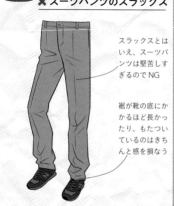

Cellar Door
（セラードアー）

腰まわり

ベルト通し部分があり、かっちりとした構造。ボタンとジップで着脱するタイプが定番。そのほか、写真下のようにウエストがゴムのものやひもで調整するものも主流となっており、それらは「イージースラックス」と呼ばれ、カジュアルに履くのにおすすめ。

イージースラックス

SUNNY SPORTS（サニースポーツ）

BARNSTORMER（バーンストーマー）

センタープレス

「センタープレス」と呼ばれる縦の線が入っているのが主流で、スーツパンツ（p.126）のようなきちんと感を与えるのに効果的。

やりがちNG

✕ 裾が長い
✕ テーパードがかかっていない
✕ スーツパンツのスラックス

スラックスとはいえ、スーツパンツは堅苦しすぎるのでNG

裾が靴の底にかかるほど長かったり、もたついているのはきちんと感を損なう

PART
2
カジュアルファッションの選び方&着こなし方

シャツ・Tシャツ

ニット・カーディガン

パーカー

ジャケット・コート

パンツ

小物

どんなアイテムと
組み合わせて着るの？

スラックスパンツのコーディネート

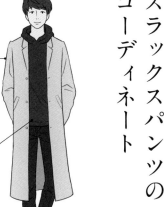

秋春
冬夏

コートはベージュで、パーカーのカジュアル感にマッチするように色で調整

パンツが細身なのでシャープになりがちなところだが、パーカー（p.78）を合わせることでほどよくリラックス感を出る。

靴下（p.112）は白でアクセントをつけるとおしゃれ

スラックスパンツ × パーカー × コート

スラックスパンツはテーパードラインを。くるぶし丈（p.156）を選び、靴下のチラ見せでアクセントをつけよう。コートはベージュを選んで軽やかに。

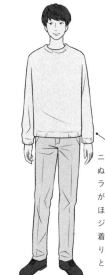

秋春
冬夏

ニット（p.70）のぬくもり感とスラックスの緊張感がミックスされてほどよい大人カジュアルに。秋に着る白はぬくもり、清潔感のいいとこ取り。

スラックスパンツ × ニット

光沢感のあるコットンスラックスなら、カジュアルになりすぎずきれいめにまとまる。ミドルゲージ（p73）の白ニットでほっこり感を出すとウケもよし。

スラックスパンツの基礎知識

フード

形はストレートよりテーパードラインを選ぶとよい。裾にかけて細くなっていくシルエットが、**スーツのスラックスとは異なるカジュアル感**を演出してくれる。また、**旬なのはワイドパンツ**。やや難易度が高いアイテムだが、スラックスがもつ上品な印象に、ほどよいリラックス感をプラスしてくれる。

スラックスパンツをおしゃれに着るための心得

☑ **カジュアルなアイテムと合わせる**

足もとはスニーカー（p.110）やモカシンシューズ（p.110）などの革靴でもカジュアルなものを。トップスはチェスターコート（p.90）などのかっちりしたアイテムはビジネス感が漂うので避け、スポーティーなコーチジャケット（p.82）などを選ぶと旬な着こなしになる。

裾

p.106の「やりがちNG」でも触れたが、着丈で随分とカジュアル感が出るのがスラックス。靴の底にかかるほどの**たわみ（クッション）**があると、一気にバランスが悪くなってしまうので注意しよう。**たわみのない（ノークッション）**丈か、**少し短めに裾上げをして靴下を見せる**くらいの丈がおしゃれ。

〇

脚の細い部分である足首を出すとスタイルがよく見える。靴下にもこだわりを、見せるとよい。

✕

たわみ（クッション）のせいで重心が下がり、スタイルが悪く見える。着慣れていない感じも出るので気をつけよう。

まだまだある！
知っておきたいボトムスいろいろ

テーパード、スラックス、デニムパンツ以外にも、男性のボトムスの種類はまだまだたくさん！「知ってはいたけど、履いていいのかわからない」「無意識で履いていたけど実はNGだった！」など、メジャーなボトムスだけど、今さら聞けない特徴や注意点を以下にまとめた。

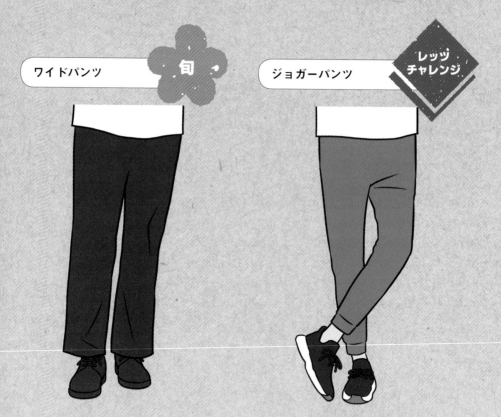

ワイドパンツ 旬

ジョガーパンツ レッツチャレンジ

カジュアルでリラックス感のあるワイドパンツは、素材を選べば通年履けるシルエット。野暮ったくならないようにするには、「ベーシックカラー（黒、グレー、ネイビー）」「光沢感のある大人っぽい素材」「丈はくるぶしが見えるか見えないか程度の長さ（→ p.156「くるぶし丈」参照）」を選ぼう。

「ジョギングする人（ジョガー）のためのパンツ」が名前の由来。裾がリブでしぼられているので、足もとをすっきりと見せられる。スウェット素材やジャージ素材で履き心地も最高。カジュアルアイテムには、黒かグレーの、ピタピタすぎない細身のシルエットを選ぼう。

サルエルパンツ　要注意！

まるで腰ではいているかのような、股下にたるみができるシルエットが特徴。履き心地はラクでいいが、リラックス感が強いのでカジュアルすぎる印象になりがち。特に股下のたるみが大きすぎるデザインは脚が短く見えたり、太ももが太く見えたりと、スタイルも悪く見えるので注意する。

スキニーパンツ　要注意！

近年流行った、スキニーパンツ。なかでも黒のスキニーパンツは根強い人気を誇るが、大人カジュアルを目指すなら、ピタピタすぎるシルエットは避けよう。特に筋肉質の人や、脚が短い人は脚のシルエットや長さを強調してしまい、バランスが悪くなる原因に。

白パンツ　イマイチ不安

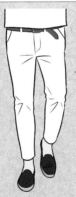

ジーンズやコットンパンツでもよく見かける白のパンツ。一見さわやかそうに見えるが、どうしても遊び人っぽい軽い雰囲気が出てしまうため、落ち着いた雰囲気にまとめるには難度が高い。白はTシャツやシャツにとどめて、パンツは黒、グレー、ネイビーなどのベーシックな暗い色を選ぼう。

カーゴパンツ　イマイチ不安

カーゴパンツとは、貨物船の船員がはいていた作業着が起源。道具の持ち運びに便利だということでついていた大型のポケットが特徴。一方で、こぎれいなイメージからは遠く、パンツのラインも太いため、スタイリッシュに履くには相当のおしゃれ感度が必要。自信がない人は避けるのがベター。

「おしゃれは足もとから」というように、靴にはお金をかけたいところ。きれいめコーデに合わせやすいスニーカーと革靴を紹介しよう。

靴選びのポイント

TYPE1
ローテクのスニーカー

無地が基本。白、黒のほか、紺やベージュも合わせやすい。

Freely Foot（フリーリーフット）

VANS JAPAN（ヴァンズ ジャパン）

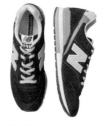

New Balance（ニューバランス）

素材　綿や麻などを使って織られたキャンバス生地やメッシュ素材がおすすめ。上品に履くならレザーやスエードも OK。

ソール　薄く平らなシンプルなものを。

TYPE3
デザートブーツ

色は黒、茶のほか濃紺なども使える。

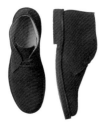

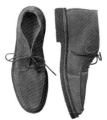

Astorflex（アストールフレックス）

素材
スエード、レザーが定番。

つま先
丸く、コロンとしているものが定番。

TYPE2
革靴

色は黒、茶が定番。

ローファー

切り込み

タッセル

左：MACKINTOSH PHILOSOPHY
（マッキントッシュフィロソフィー）
右：SANDERS（サンダース）

装飾の有無

甲の部分に切れ込みのあるデザインのコインローファーが定番。ドレッシーにするなら、甲の部分に房（ふさ）がついたタッセルローファーも人気。

レースアップ

MOONSTAR（ムーンスター）

素材　光沢感のあるもののほか、表面を細かく凹凸に加工した型押し（p.156）もおすすめ。

つま先　ほどよい丸みがあり、無装飾のプレーントゥが使いやすい。

チロリアンシューズ

REGAL（リーガル）

ひも　革と同色のひもでシンプルなタイプを選ぼう。

モカシンシューズ

素材　レザーが定番

ひも　革と同系色が使いやすい。

PART
2
カジュアルファッションの選び方＆着こなし方

シャツ・Tシャツ

ニット・カーディガン

パーカー

ジャケット・コート

パンツ

小物

＋αアレンジ
エスパドリーユ

LA MANUAL ALPARGATERA
（ラ マヌアル アルパルガテラ）

エスパドリーユとは底が麻、アッパー（本体部分）がキャンバス地の靴のこと。サンダルほどカジュアルすぎないものの、涼しげな印象で、夏の大人カジュアルコーデにおすすめの一足。生成りのほか、ネイビーもおすすめ。

やりがちNG

✕ ハイテクのスニーカー

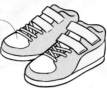

✕ 定番色でもハイテクスニーカーはゴツめの印象。マジックテープも避けるのがベター

✕ デザイン性が強い革靴

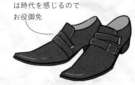

✕ 先が尖ったデザインは時代を感じるのでお役御免

✕ 丸すぎるつま先のブーツ

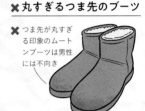

✕ つま先が丸すぎる印象のムートンブーツは男性には不向き

靴（革靴・スニーカー・スエード）の基礎知識

ブーツ

デザートブーツ
「デザート（砂漠）」が語源で、もとは英国陸軍が砂漠の行軍用として支給されたブーツを起源とする。**スエードの「アッパー（本体部分）」とクッション性のあるソール「クレープソール」が特徴で、スニーカー以上、革靴以下のような位置づけの、カジュアルコーディネートにぴったりの靴。**

サンダル

レザーサンダル
アッパー（本体部分）や「フットベッド（足裏に合う立体的な中敷き）」がレザーのサンダルのこと。品のある印象で清涼感を演出してくれる。なめらかな肌触りのスムーズレザーが主流。

ストラップつきのデザインならこぎれいにまとまる。

スニーカー

ハイテクスニーカーとローテクスニーカー
ハイテクスニーカーとは高機能を搭載したスニーカーのこと。はき心地やクッション性が高く、例えばソール部分にエアクッションを施したナイキの**「エアシリーズ」**はその代表格。一方その対極にあるのが、**ローテクスニーカー。古くから定番として展開されているスニーカーのことで、**コンバースの**「オールスター」**などがその代表例である。

革靴（ビジネスシューズとの違いは、p.141 参照）

モカシン
アメリカの先住民が履いていたとされる、**一枚革で作られたスリッポンシューズが起源のレザーシューズのこと。シューズの甲の部分がU字に縫製された「モカシン縫い」が特徴。**

ローファー
「loafer（怠け者）」の名が示すように、**靴ひもを省いたデザインの革靴のこと。カジュアルな革靴として位置づけられているが、**ビジネススタイルに合わせてもOK。

レースアップ
靴ひものある革靴のこと。カジュアル用の革靴は、**「羽根（靴ひもを通す穴の開いた部分）」が靴の甲から独立した構造の「外羽根式」**が一般的。

チロリアン
先端が「モカシン縫い」の、**2～3ホールのレースアップシューズのこと。**インソールにコルクが敷き詰められているため、通気性もよく、快適な履き心地が魅力。

靴下選びのポイント

見えないと思って油断しないでほしいのが靴下。パンツの丈によってはアクセントカラーにもなるので、見える前提で選ぼう。

TYPE1
白

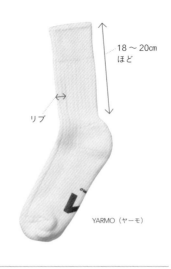

18〜20cmほど

リブ

YARMO（ヤーモ）

色 ナチュラルに合わせるならクリーム色がかったオフホワイト（p.156）を、クールな印象にしたいなら真っ白を選ぼう。

厚み 厚みがあるほうが清潔感や上品さが出るのでおすすめ。秋冬はとくに肉厚な素材を意識して選ぼう。

長さ 座ったときにパンツの裾が上がっても肌が見えないように、「クルーソックス」と呼ばれる、かかとから18〜20cmほどの長めの丈を選ぼう。

リブ 表面の凹凸としたラインをリブといい、この幅が細いほうが上品でビジネス向き。太いほどカジュアル感が増す。

機能性 足のにおいにも気を使うなら、消臭効果のある高機能素材を選ぼう。

TYPE2
黒・グレー

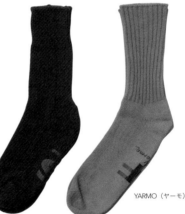

YARMO（ヤーモ）

色 黒、グレーが合わせやすく、スタイリッシュな印象。特にグレーはきれいめにもカジュアル寄りでもどちらにも合わせやすい。

厚み カラーソックスは特に、薄手のタイプは、ビジネス感（ひいてはおじさん感）が漂うので注意。白同様、厚手のものを選ぼう。

やりがちNG

✕スニーカーソックス（p.113）
✕くるぶしがぎりぎり見える

✕ くるぶしより短く、とはいえスニーカーから少し履き口が見えるような丈のスニーカーソックス（p.113）は野暮ったい印象を与えるので避けること。靴から全く見えないフットカバー（p.113）を選ぶ。

くるぶし

✕ くるぶしよりやや長いような丈は一番ダサい。座ったときに素肌が中途半端に見えてしまう。

靴下の基礎知識

クルーソックス・スニーカーソックス・フットカバー

足首がきちんと隠れる長さの靴下を「クルーソックス」と呼び、こちらは靴下を見せないコーディネートやビジネスシーンで履く基本の長さ。また、パンツの長さにくるぶし丈（p.156）を選び、靴下をあえて見せるコーディネートにもおすすめである。また、**スニーカーソックス**とはその名の通り、**スニーカーに合わせて履くために作られた靴下**のこと。**くるぶしがぎりぎり見えるくらいの長さ**で、ショートソックスに比べると短いが、靴を履いたときに少し見えてしまうため、カジュアルダウン（p.156）しすぎてしまう原因に。一方、靴から見えてしまうのを解消したのが**フットカバー**。**足の甲をつつみ、かかとに引っ掛けて固定する構造**は、靴から全く見えずにすっきり収まる。

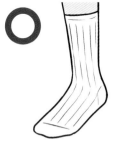

クルーソックスが一般的な長さ。座ったときやくるぶし丈（p.156）のパンツと合わせても中途半端に素肌が見えず、ちょうどいい長さ。

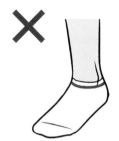

スニーカーソックスはスポーティーなデザイン、厚手の素材が多く、革靴には不向き。

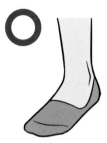

フットカバーは甲の部分が広く開いているため、靴を履くとほとんど見えない。

リブ

クルーソックスを履くときに注意したいのは、**リブの太さ**。リブの幅が細いと、ビジネス感の漂う足もとになってしまうので選ばないこと。少し厚みを感じられるような**太めのリブを選ぶ**と旬の足もとになる。無難に**黒、グレー、アクセントに白**を選ぼう。

リブの幅は離れて見ても縦の線がはっきり見えるようなタイプが○。

素材

コットンやウール、シルクなどの天然繊維の靴下は、保温性や通気性に優れた素材。特に汗をかきやすい人は、肌触りがよく吸湿性に優れたコットンがおすすめ。見た目にもほどよい厚みで、カジュアルな装いにマッチする。また、靴下が汚れにくく、洗濯しても痛みにくいのは化学繊維。安価なのも魅力的。また最近では、防臭機能をもつ高機能素材も。

鞄

機能性を重視したいのは山々だが、ポケットが目立つようなごちゃごちゃしたものは避け、シンプルで大人っぽく見えるものが正解。

鞄選びのポイント

TYPE1

リュック

素材 ナイロン製やナイロンとスエードのミックスなど、機能性と落ち着きの両方を兼ね備えたものがおすすめ。

色 無地が基本。使い回すならまずは黒を。季節感を出すならライトグレーやライトベージュも◎。

デザイン アウトドア感の強いポケット多めのデザインではなく、見た目がすっきりとしたシンプルなデザインを選ぼう。

容量 1日に必要なものが入るサイズ感が基本。デイバッグ（p.157）と呼ばれる、比較的容量が小さいリュックを選ぼう。

MASTER&Co.
（マスターアンドコー）

TYPE2

小さめのバッグ

サコッシュ

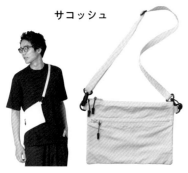

素材 軽量なナイロン製やメッシュ素材が使いやすい。

ストラップ 斜めがけできる長さのショルダーストラップを選ぼう。

デザイン マチがなく平べったいデザインのものが定番。外についたポケットは最小限にとどめた、シンプルな見た目のものがおすすめ。

色 無地の白は清潔感もあり、スタイリッシュな印象。オリーブグリーンなども、コンパクトなサイズ感を生かして、コーディネートのアクセントに使える。

MASTER&Co.（マスターアンドコー）

ドローストリングバッグ（巾着）

素材 スエードやレザーが◎。

色 シックに決めるなら黒を。着こなしにメリハリをつけるならライトグレーもおすすめ。

MASTER&Co.
（マスターアンドコー）

ドローコード 巾着の間口部をしぼるひものこと。長すぎず、握って持てるくらいの長さがベスト。

ポシェット

UNIVERSAL OVERALL
（ユニバーサルオーバーオール）

素材 カジュアルに持つなら光沢感のあるナイロンを、大人っぽく持つならマットな質感のレザーがおすすめ。

デザイン コインケースにストラップがついたようなデザインがシンプルで使いやすい。

114

TYPE3

トートバッグ

持ち手 肩掛けせず、手で持つ前提の短い持ち手のものを選ぶとかっこいい。

色 無地が基本。定番の黒や、落ち着いたオリーブグリーンも合わせやすい。

素材 極力シンプルなデザインが理想。ポケットはないか、あることを意識させないくらいシンプルな見た目のものを選ぼう。

素材 上品に決まるのはレザー。落ち着いた色味ならナイロン×レザーのようなトートバッグもコーディネートが引き締まる。

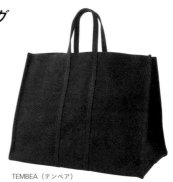

TEMBEA（テンベア）

やりがちNG

✗ **キャンバス地**
✗ **カーキなどミリタリー要素が強め**
✗ **ロゴ入り**
✗ **ファスナーまわりの装飾が強い**

✗ キャンバス生地のカーキのリュックはミリタリー要素強め

✗ ボディバッグはコンパクトなものなら OK だが、装飾の多いデザインは避ける。持ち手は短めに、長めに背負うのは NG。

✗ 持ち手を肩にかけるようなトートバッグは子どもっぽい印象。絵柄が入ったものもやめて、無地を選ぼう。

鞄（リュック・小さなバッグ・トート）の基礎知識

ファッション系ブランドとアウトドア系ブランド

アパレル系のブランドが作ったバッグは、**「ファッション系ブランドのバッグ」**と分類され、**見た目のデザイン性を重視**しているのがポイント。一方、スポーツブランドやアウトドア系ブランドが作ったバッグは、ファッション系ブランドのバッグに比べると、**装飾が多く、カジュアル度が強い。**学生っぽさがぬけない原因にもなるため、**見た目がシンプルなもの**を選ぶとよい。

アウトドア系ブランド

スポーティーまたは派手なデザインが多い

機能性を重視して作られているため、ポケットやファスナーの数が多く、子どもっぽく見られやすい。

ファッション系ブランド

シンプルなデザインが多い

色は黒、グレーなど落ち着いた単色が○。ファスナーや留め具が目立たないため、大人っぽい印象。

TYPE1
無地のマフラー

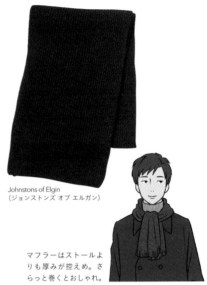

Johnstons of Elgin
（ジョンストンズ オブ エルガン）

マフラーはストールよりも厚みが控えめ。さらっと巻くとおしゃれ。

色 ベーシックにまとめるなら黒、ネイビーが鉄板。優しい印象の冬コーデにするなら、ベージュやキャメルも取り入れよう。

リブ編み 毛糸で編まれたマフラーは、「リブ編み」と呼ばれる、縦方向に凸凹としたラインがあるものがおすすめ。伸縮性があり巻き心地がいいだけでなく、編み目が細かく、見た目がシンプルで合わせやすい。

フリンジの有無 マフラーの端の毛糸の飾り「フリンジ」※は、ないほうが上品。フリンジが長いタイプは子どもっぽい印象を与えるので、ついていてもマフラーと同色の、短めのタイプを選ぼう。

長さ・幅 フリンジ※をのぞいた長さが160～170cmくらいの、幅25～30cmくらいが使い勝手よし。長すぎるものはインパクトが強いので避けよう。

※フリンジがどの部分かは下の「やりがちNG」参照。

やりがちNG

✖ 多色使い
✖ 民族調のデザイン
✖ フリンジが長め

✖ 多色使いの織り物は民族色が強く、ベーシックなアイテムから浮きがち

✖ フリンジの主張が強く、落ち着きがない印象

TYPE2
柄のストール

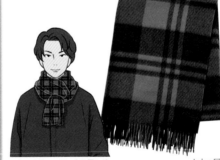

ストールはマフラーより厚みがあるぶん、小顔効果あり。

Joshua Ellis
（ジョシュア エリス）

柄 薄く黒のラインが重なった、バッファローチェック（p.57）が合わせやすい。ネイビー×黒のチェックがシックな装いにもマッチして◎。

素材 ウールやカシミヤの毛を編んだもの。どちらもほどよく厚みのあるものを選ぼう。ウールが入手しやすくリーズナブル。カシミヤは高価ではあるが、上品な光沢感と風合いがあり、長く使えるので1枚は持っていたい。

厚み・幅 厚すぎるものは巻きづらいので、幅広のものは薄手を選んでボリュームを調整しよう。

PART
2

カジュアルファッションの選び方&着こなし方

シャツ・Tシャツ

ニット・カーディガン

パーカー

ジャケット・コート

パンツ

小物

マフラー・ストールの基礎知識

素材

マフラーはストールよりも厚手で幅がせまく、ニット素材のものが主流。ぐるっと首もとに巻くだけでボリュームが出て、コーディネートのアクセントになる。一方、**ストールは顔を覆うことができるくらい、幅広の布**のことを指す。マフラーとストールを厳密に分けて考える必要はないが、**柄を選ぶならストール**のほうが滑らかな素材が多いので、大人っぽく上品にまとまる。

巻き方

男性の場合、**首からかけて垂らすだけ、一回ぐるっと巻いて先を垂らすだけ**でも十分だが、首もとにアクセントをつけたいときは、簡単な巻き方を覚えておくとよい。以下に簡単かつ、こなれた感じが出る巻き方を紹介。カジュアルにもビジネスにも使えるので覚えておこう。

バック巻き

1

首に1周巻いて両端を手前に垂らす。

2

両端を交差させて結ぶ。

3

そのまま結び目が後ろにくるように回す。

ワンループ巻き

1

マフラーを2つ折りにして首にかける。一方の端が輪になる。

輪

2

1の輪にもう一方の端を通す。通したあと、端を少し広げて形を整える。

マフラー・ストールをおしゃれにつけるための心得

☑ **ローゲージ・フリンジつきのニットマフラーは避ける**

ニット（p.70）と同様、ローゲージ（p.73）は子どもっぽい印象になるので避けるのがベター。厚みも出るので、モコモコして見えるのもバランスが悪い。同様の理由で、マフラーの先にフリンジがついたデザインも避けよう。

☑ **ペラペラよりは厚手のストールを選ぶ**

光沢感の強い薄手のストールは、巻いたときにボリュームが出づらく、貧相な首もとになってしまうので注意しよう。マフラーよりも薄手とはいえ、ストールもやや厚手のウールやカシミヤなどの素材を選ぶと、落ち着いた印象になる。

眼鏡選びのポイント

視力が悪い人はもとより、おしゃれ眼鏡として度なしをつけてイメチェンを図っても○。個性的になりすぎない知的なものを選ぼう。

TYPE1
セルフレーム

ボストン

EYEVAN（アイヴァン）

ウェリントン

EYEVAN 7285 TOKYO
（アイヴァン 7285 トウキョウ）

形 ウェリントンに比べて角がなく、おむすび形のフレーム。フレームの上辺もラウンドしているのが特徴。ボストンと通称「丸眼鏡」と呼ばれる眼鏡の中間的存在。

印象 やわらかく優しい印象に見せたい人におすすめ。デザイン性も高いのでファッション感度の高い女性ウケも良好。

色 ウェリントン同様、黒、茶、べっ甲が定番。

形 四角形を基本にした、上辺より下辺が短い逆台形に近いフレーム。顔のタイプを選ばず、ほとんどの人に似合う定番の形。

印象 ほどよく知的な印象を出したい人におすすめ。きちんと感が出るので、スーツスタイルとの相性も抜群。

素材 肉厚なプラスチック素材が主流。

色 黒、茶、べっ甲系が定番。キリッとした印象にするなら黒を、おしゃれ感や遊び心を取り入れるなら、抜け感（p.157）のある、茶やべっ甲を選ぼう。

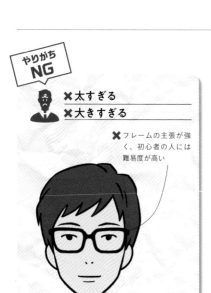

やりがち
NG

✕太すぎる
✕大きすぎる

✕フレームの主張が強く、初心者の人には難易度が高い

TYPE2
メタルフレーム

EYEVAN（アイヴァン）

形 金属製のフレームで囲われた「メタル」、縁なし、または上だけ縁（リム）ありの「リムレス」も人気。

重量 機能性を求めるなら、メタルフレームがおすすめ。フレームが細く、軽量なものが増えている。

印象 知的でクールな印象を出したい人におすすめ。セルフレームに比べて「眼鏡をかけている」という印象が低いぶん、モード感のあるファッションにも似合う。近年「あえてのメタルフレーム」という男性も増えており、「個性を出したい」「トレンドを先取りしたい」という男性からの支持も高い。

PART 2

カジュアルファッションの選び方&着こなし方

シャツ・Tシャツ

ニット・カーディガン

パーカー

ジャケット・コート

パンツ

小物

眼鏡の基礎知識

フレームの形と太さ

眼鏡の特徴は、その**フレームの形と太さ**にある。フレームには**直線的なもの**と**曲線的（丸みを帯びたもの）**があり、どちらを選ぶかは**顔の形とのバランス**を見るとよい（下のイラストを参照）。また、**眼鏡の印象を強くしたいのであれば太いフレーム**を、**さりげなくかけたいのであれば細いフレーム**を選ぼう。

おもなフレームの形

リムレス

縁なしのデザイン。眼鏡を外したときとの印象の差が少なく、ナチュラルな装い。

ハーフリム

フレームの上半分だけ縁（リム）があるデザイン。すっきりとした印象。

スクエア

角のある直線的なフレーム。キリッとしたシャープな印象。

ラウンド

丸形のフレーム。正円に近づくほど、個性的な印象を強める。

オーバル

丸みのある楕円形のフレーム。優しめな印象。

顔の形別おすすめのフレームデザイン

\\ 逆三角形の人はこれ！/

▶**丸みのある細めのフレーム**

とがったあごのラインを緩和してくれるのが、丸みのあるフレーム。四角形のフレームはシャープな印象を強めてしまうので避けること。細めのオーバルやボストン（p.118）がぴったり。

\\ 面長の人はこれ！/

▶**天地幅が広い太めのフレーム**

面長の人の場合、ほおの天地を短く見せるのに縦幅の広いフレームを選ぶとよい。さらにウェリントン（p.118）など、少し角のある太めのデザインを選ぶと引き締まって見える。

\\ 丸顔の人はこれ！/

▶**直線的な細めのフレーム**

丸顔の印象を引き締めてくれるのは、直線的なラインのフレーム。黒を選ぶとよりシャープな印象に。

素材

眼鏡のフレームの素材は、大きく**プラスチックとメタルの２種類**がある。**プラスチックのほうがカジュアルな印象**が強く、**太いほどコーディネートのアクセント**になる。一方、**メタルは顔まわりを繊細に見せてくれて、上品な印象**。両方の素材を組み合わせた**「コンビネーションフレーム」**もファッション性が高くて人気。

小物選びのポイント

時計やキャップは無理して身につける必要はないが、ワンランク上のおしゃれを楽しみたいならシンプルなものからスタートしよう。

ITEM2
帽子

MASTER&Co.
（マスターアンドコー）

デザイン 大人カジュアルのはずし（p.157）として一番使いやすいのはキャップ。一見子どもっぽい印象だが、ハットよりも主張が少なく、簡単にカジュアル感が出せる。

色 黒、ベージュ、茶が使いやすい。

ITEM4
財布

MASTER&Co.（マスターアンドコー）

GLENROYAL（グレンロイヤル）

デザイン 長財布信仰が過ぎ去り、近年は2つ折り人気が強い。荷物をコンパクトにする、キャッシュレス時代の観点からも、容量よりもスリムなデザインを選ぼう。

素材 男性らしいワイルドな印象を与えるのはブライドルレザー（p.123）。使い続けるうちに深みのある色合いと美しい光沢感が楽しめる。

うっかりNG

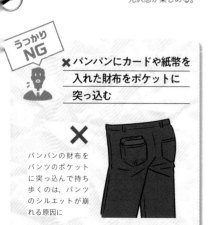

✕ パンパンにカードや紙幣を入れた財布をポケットに突っ込む

✕

パンパンの財布をパンツのポケットに突っ込んで持ち歩くのは、パンツのシルエットが崩れる原因に

ITEM1
時計

Swatch®
（スウォッチ）

デザイン ベーシックスタイルには、アナログ時計がおすすめ。デジタル時計なら、Apple Watch など無駄な装飾のないものがクール。

ベルト 時計のベルトはいわば手首のアクセサリー。時計の印象はベルトの効果が大きい。ラバーならシンプルに、キャンバス地ならカジュアルに、レザーならほどよい重厚感と知的な印象が出る。

ITEM3
ベルト

レザー素材

CHAMBORD SELLIER（シャンボール セリエ）

キャンバス生地

UNIVERSAL OVERALL
（ユニバーサルオーバーオール）

バックル ベルト幅くらいのサイズのシンプルなデザインを選ぼう。

素材 フォーマルにもカジュアルにも使うならレザー素材を、カジュアルに使うなら、キャンバス生地がおすすめ。

PART
2

カジュアルファッションの選び方＆着こなし方

シャツ・Tシャツ

ニット・カーディガン

パーカー

ジャケット・コート

パンツ

小物

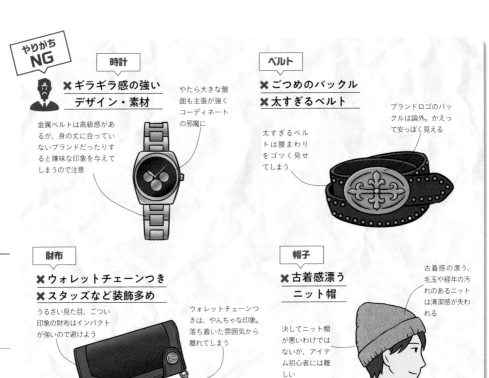

やりがち NG

時計

✖ **ギラギラ感の強い デザイン・素材**

金属ベルトは高級感があるが、身の丈に合っていないブランドだったりすると嫌味な印象を与えてしまうので注意

やたら大きな盤面も主張が強くコーディネートの邪魔に

ベルト

✖ **ごつめのバックル**
✖ **太すぎるベルト**

太すぎるベルトは腰まわりをゴツく見せてしまう

ブランドロゴのバックルは論外。かえって安っぽく見える

財布

✖ **ウォレットチェーンつき**
✖ **スタッズなど装飾多め**

うるさい見た目、ごつい印象の財布はインパクトが強いので避けよう

ウォレットチェーンつきは、やんちゃな印象。落ち着いた雰囲気から離れてしまう

帽子

✖ **古着感漂う ニット帽**

決してニット帽が悪いわけではないが、アイテム初心者には難しい

古着感の漂う、毛玉や経年の汚れのあるニットは清潔感が失われる

小物の基礎知識

素材

素材はナチュラルな**レザーやコットンなど、肌なじみのよいもの**を選ぼう。シルバーやゴールドなどの貴金属は、ドレッシーになりやすく、男性の場合ギラついた印象になりがちなので選ばないようにしよう。もし貴金属をつけるにしても（装飾部分に金属が使われている場合も含む）、**彫刻などのない、シンプルなデザイン**にとどめること。

色

大人カジュアル服になじむ、**黒やベージュ、茶といったベーシックカラー**が基本。アクセントとして考えるなら、靴下（p.112）と同様に、**白**を選ぶとよい。また、キャップは帽子のなかでも比較的取り入れやすい形だが、**原色のナイロン素材を選ぶと子どもっぽくなる**ので、**ファッション系ブランド（p.115）**の、**落ち着いた色味を選ぼう**。

男性の魅力を底上げするインナーとは

汗ジミやスケスケからはおさらばしよう！

暑い季節が近づくにつれて、どんどん薄着になっていく服装。そのときに意識したいのが、インナーである。汗で透けたり、クルーネック（p.62）などはネックラインが浅く、シャツの第一ボタンを外していたらインナーが襟もとから見えていた、なんてこともよくある話。どんなインナーが快適でスタイリッシュなのか、インナー選びのポイントを押さえよう。

「透けない＆ひびかない」が鉄則！

素材と形、色にこだわろう

夏用インナーの本来の目的は、汗を吸い、快適性を高めるところにある。吸汗性や速乾性の高い素材を選べば、汗のベタつきを防いだり、体臭を抑えたり、シャツへの汗ジミを防いだりすることもできるので、暑いからといってTシャツ1枚で過ごすよりもずっと快適に過ごせるはずである。

ファッションの面からいうと、汗をかくことで肌がシャツから透け、相手に不快な思いをさせないようにすることが目的である。特にランニングタイプの場合、透けるとかなり

はずかしいので、インナーは短い袖を選ぶとよい。近年人気なのは、袖や脇などのつなぎ目に縫い目がない、「切りっぱなし」といわれるもの。通常は裾や袖口を縫い込んで処理されているため、縫い目に厚みが出て薄着だと生地にひびきやすいのに対し、切りっぱなし素材だとひびかないのも魅力的である。また気をつけたいのは、襟元からのチラ見え。特に第一ボタンを外してシャツを着るときは、広めのVネックを選ぶとよい。とにかく着ていることを悟らせないように、どんな服の下に、どのような環境で着るのか、快適性とデザイン性の両面から選んでみよう。

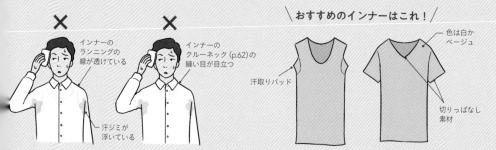

× インナーのランニングの線が透けている
　汗ジミが浮いている

× インナーのクルーネック（p.62）の縫い目が目立つ

\ おすすめのインナーはこれ！ /

色は白かベージュ

汗取りパッド

切りっぱなし素材

シルエットが透けてしまうと恥ずかしい、ランニング形のインナーや、縫い目が目立つクルーネック（p.62）のインナーはNG。脇部分に汗ジミが透けてしまう可能性も高い。

とにかく透けない、見えないを意識して選ぼう。色はベージュだと透けにくいが、肌着感が強く、着るのに抵抗があるなら白でもOK。ただしスリーブレスは脇部分に汗ジミが出ることがあるので、汗取りパッドがついた構造のものを選ぶとなおよい。

PART 3
ビジネスファッションの選び方&着こなし方

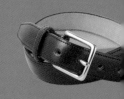

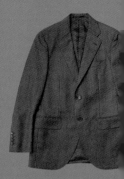

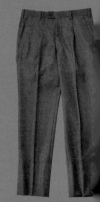

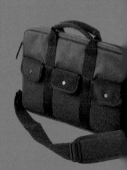

平日の制服ともいえる「ビジネスファッション」。これから社会人になる人も、ビジネスコーディネートの幅を広げたい人も必見！　デキる男に見せるための着こなし術を紹介します。スーツファッションの基本だけでなく、ビジネスカジュアルのルールも掲載しているので、着回し力がアップするはず。

会社へ出勤するために着るビジネスファッションは、ファッションを楽しむものではなく、基本的には上司や同僚、取引先の人から見たときの心象をよくするためのものである。そこをはき違えてしまうと、自己主張の強い人、TPOがわからない人、仕事ができない人、といったような低評価を受けてしまうことに。まずはビジネスコーディネートの基本を知り、自信を持って出勤できるようなコーディネートを目指そう。

01 誠実さと信頼性を示すことが最優先

ビジネスファッションでまず目指すべきゴールは、誠実さと信頼性が感じられるファッションである。カジュアルファッションとは違い、ビジネスファッションでは、スーツやかっちりして見えるアイテムといったような着られるものに縛りがあるため、個性を発揮するよりも定番で信頼を得るとよい。スーツが出勤服であれば、スーツやネクタイの定番カラーを知り、正しい着こなしを覚えるところからスタートしよう。少しカジュアルな格好がOKな職場でも、迷ったらスーツに近いジャケットやかっちりした見た目のスラックスなどのパンツを合わせることで、カジュアルダウンしすぎないようにするといいだろう。

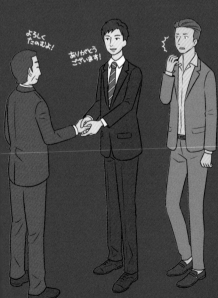

見た目のきちんと感は、仕事の姿勢もきちんとしている印象を与える。ルーズな見た目はすなわち、仕事の仕方もルーズだと思われかねないので、正しい着こなしを身につけよう。

02 カジュアル度は周りに配慮して決める

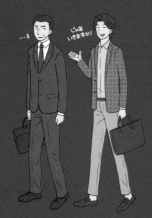

自分にとっては仕事着だったとしても、相手から見たらカジュアルすぎる場合もある。つき合う人、シチュエーションに応じて服装を決めることが大事。

近年、会社によってはスーツで出勤しなくてもよいケースもたくさん見られるようになってきた。ただし、どの程度のカジュアルが許されるのかは、職種や自身の立場、シチュエーションによって異なる。スーツに比べてビジネスカジュアルに強く要求されるのは、こういった「周りの状況を配慮した服装であるかどうか」である。取引先でのプレゼンテーションであれば取引先のルールに、まだ新入社員で直属の上司がフォーマル寄りの格好なのであれば、その雰囲気に従うのがいいだろう。決して個性を発揮するな、というわけではないが、主張が強すぎるアイテムは避けるのがベター。自分らしさを発揮するのは、仕事がデキると認められ、それ相応の立場になってからでも遅くはない。まずは周りに「この人になら安心して仕事を任せられる」と思われるように、ベーシックなコーディネートを目指していこう。

03 ブランドを主張するデザインよりも シンプルで長く愛せる逸品を

「周りに配慮したコーディネート」とも通じるが、新入社員やまだ低い立場なのに、明らかに高級ブランドだとわかるものを身につけるのは、周囲の人の鼻につくので控えるのがベター。ビジネスシーンでは、自分の立場や役割を考えて装うことが何より大切というなかで、高級ブランドは悪目立ちしやすい。とはいえ、上質なものは長く使える品質であることも事実。低い立場だから安物で、というのではなく、「一点豪華主義」くらいのテンションでコーディネートしていくといいだろう。その際はパッと見てどこのブランドかがわかるようなロゴ入りなどではなく、定番カラーを選びつつ、靴やベルトといった小物からスタートしてみよう。

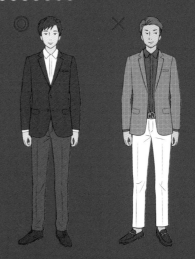

高級ブランドを身につけること自体が悪いわけではなく、それをあえて主張するようなアイテムは心象がよくないので控えたい。高級品でもシンプルかつ上質な印象を与えるものをさりげなく取り入れよう。

ジャケットとパンツがセットになったフォーマルな仕事着。毎日着るものだからこそ、ジャストサイズを選べるかどうかが着こなしの肝といっても過言ではない。

スーツ選びのポイント

TYPE1
ネイビー

ジャケット

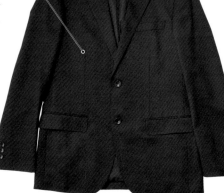

肩
斜めに走るシワなどがなく、肩にパット部分が自然にフィットしているのが理想的なシルエット。

胸
ボタンが外側に引っ張られるようなシワがなく、ウエストにかけて自然なくびれができるシルエットが理想。

袖
手首がギリギリ隠れるくらいの長さで、シャツの袖口が少し見えるくらいのバランスがベスト（p.129）。

襟
襟（カラー）と下襟（ラベル）とが縫い合わされた形。この縫い合わされた部分をゴージライン（p.128）という。このラインを高めにするのがトレンドで、小柄な人によく似合う。

色
ネイビーはどんなビジネスシーンでも安定感のある定番カラー。「信頼感＝ネイビーのスーツ」だと言っても過言ではない。

パンツ

パンツライン
前から見たときに、中央にまっすぐの折り目「クリース（p.128）」がついているのが特徴。クリースの効果で脚のラインがきれいに見える。

パンツ丈
靴の甲にギリギリ当たらないくらいの長さのノークッション（p.131）か、少し長い丈のハーフクッション（p.131）が主流。甲に当たらない長さであえて履くこともある。

SOPHNET.（ソフネット）

PART 3

ビジネスファッションの選び方＆着こなし方

スーツ・シャツ

ネクタイ

ベルト

バッグ・靴

コート

ビジネスカジュアル

やりがち NG

✗ **ブカブカまたはピチピチ**
✗ **パンツの裾が短い**
　または長すぎ
✗ **くたびれたようなシワ**

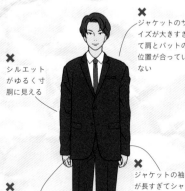

✗ シルエットがゆるく寸胴に見える

✗ ジャケットのサイズが大きすぎて肩とパットの位置が合っていない

✗ ジャケットの袖が長すぎてシャツが見えない

✗ 着丈が長すぎて脚が短く見える

✗ 裾が長すぎてだぶついている

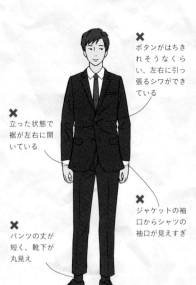

✗ ボタンがはちきれそうなくらい、左右に引っ張るシワができている

✗ 立った状態で裾が左右に開いている

✗ ジャケットの袖口からシャツの袖口が見えすぎ

✗ パンツの丈が短く、靴下が丸見え

グレー

色

ネイビーと並び、持っておきたいのが、グレー。なかでも色が濃い「チャコールグレー」。フォーマル度が高く、知的な印象に。

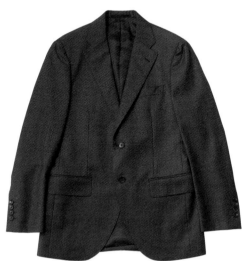

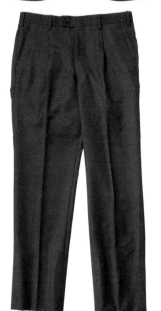

FREEMANS SPORTING CLUB
（フリーマンズ スポーティング クラブ）

各部位の名称

一般に、男性の平日の制服とされるスーツ。まずは**各部位の呼び名**を覚えておこう。店頭やネットで購入するときだけでなく、**セミオーダーやフルオーダーで購入すると**きにも知っておくとスムーズになり、自分に合う1着に出合えるはずである。

ゴージライン
上襟（カラー）と下襟（ラベル）の縫い合わせ部分をゴージといい、このラインの高さによって印象が変わる。

ラベル
ゴージライン（上襟と下襟の縫い合わせ部分）から下襟の角にかけてまっすぐな「ノッチド・ラベル」が一般的。先が尖ったデザインの「ピークド・ラベル」はフォーマル向き。

ボタン
ジャケットの袖口についたボタンは飾りボタンだが、開けられるものとそうでないものがある。開けられないものを「開き見せ」といい、こちらが主流。開けられるものを「本切羽」といい、あえて仕立てで手間をかけることから粋とされる。

ベント
ジャケットの後ろ側（後ろ身ごろ）（p.156）にはスリットが入っている。中央に1本入っているものを「センターベント」といい、社会的に地位が高い人向き。両脇に入っているものは「サイドベンツ」といい、若々しくモダンなスーツに見られる。

ナチュラルショルダー
肩のラインのことをショルダーラインといい、肩のラインから袖つけ部分にかけて少し落ちるように自然なラインを描くフォルムを「ナチュラルショルダー」という。

フラワーホール
（ラベルホール）
ラベルの第一ボタンに相当する部分のこと。ラベルホールともいう。もともとはここに花をさしていたが、現在は社章やラベルピンをつける。

チェストポケット
スーツのジャケットには、左胸に1カ所、左右の腰に各1カ所の計3カ所のポケットがある。左胸のポケットを「チェストポケット」といい、あくまで飾りのポケット。ものは入れないのが基本。

フロントカット
ジャケットのラベルから続く前裾のデザインのこと。ゆるい曲線のデザインが基本。イギリス式は開きが狭く、イタリア式は広いとされる。

タック
腰まわりに余裕をもたせ、動きやすさを考えてつけられた折り返し部分のこと。ないものは「ノータック」といい、裾幅が細くすっきりした印象。左右に1本ずつタックが入ったものは「ワンタック」といい、シーンを選ばず上品なシルエット。また、左右に2本ずつタックが入ったものは「ツータック」といい、ワンタックに比べてゆとりが出るので、下半身が太めの人におすすめ。近年はノータック、ワンタックが主流となっている。

クリース
パンツの前側中央部についている折り目のこと。かっちりとしたきれいなシルエットになる。

SOPHNET.（ソフネット）

PART
3

ビジネスファッションの選び方＆着こなし方

スーツ・シャツ

ネクタイ

ベルト

バッグ・靴

コート

ビジネスカジュアル

ジャケットのサイズ感

ジャケットのシルエットは、スーツをかっこよく着こなすための重要なポイント。確認したいのは、以下の**「肩、袖丈、胴まわり、背中、胸まわり、着丈、おしり」の7項目**。できれば必ず試着して、シルエットが合わなければお直しも検討してほしい。

☑ 胸まわり

ボタンを留めて、握りこぶしがぴったり入るくらいのサイズ感

ボタンを留めた状態で、襟のV字ラインのすき間から、握りこぶし1個がぴったり収まるくらいのゆとりがジャストサイズ。手のひらすら入らない場合は小さい、余裕で入る場合は大きいとみなす。

☑ 胴まわり

ウエストが自然にくびれるシルエット

ボタンを留めてまっすぐ立ったときに、ウエストが自然にくびれたシルエットで、腕との間にすき間ができるのがスマート。

☑ 肩

1cmくらい指先でつまめるゆとりがある

サイズがぴったりかどうかの判断は、まず肩が合っているかどうかをチェック。ボタンを留めて着たときに、肩の生地が指先で少しだけつまめるくらいのゆとりがベスト。

☑ 背中

襟の下あたりに横ジワができないシルエット

ボタンを留めて、襟の下の肩まわりにシワができないものがジャストサイズ。

✕

背中を少し反らし、姿勢をよくした状態ではっきりと横ジワができる場合はもう1サイズ大きいものを選ぼう。

☑ 袖丈

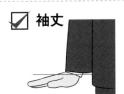

手首を直角に曲げて甲にギリギリつく長さ

指が外側に向くように手首を直角に曲げたときに、袖口が手の甲にちょうど当たるくらいの長さがぴったり。

☑ おしり

ベント（p.128）が跳ねずに閉じている

ボタンを留めて、姿勢よく立った状態で、「ベント」が開いていない状態がベスト。

✕

ベントが開くときは、切れ目が後ろに跳ねている状態。ジャケットの身幅が小さいか、おしりの幅に裾が合っていないのが原因。

☑ 着丈

おしりがギリギリ隠れるくらいの長さ

トレンドによって長さは左右されるが、ちょうどおしりがすっぽりと隠れるくらいの着丈がスタンダード。全身のシルエットもきれいに見える。

パンツのサイズ感

パンツのシルエットは、脚のラインがまっすぐ伸びていて、すっきりして見えるのがカッコいい。**選ぶときはウエストで合わせるのではなく、おしりのサイズが合っているものを選ぶ**とよい。もしそれでウエストがブカブカなら、ウエストのお直しをするのがおすすめ。おしりとウエストのベストなサイズ感は以下で確認しよう。

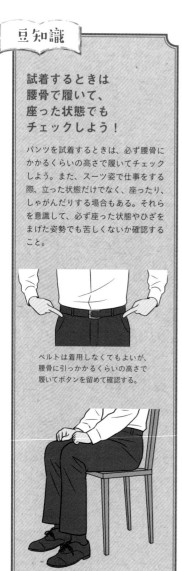
☑ おしり

おしりを包むように自然なフィット感が◎

立った状態でおしりのまわりの窮屈感がなく、たるみもついていないサイズがベスト。

❌ おしりの割れ目に生地が食い込むくらいのピチピチは NG。

❌ おしりのシルエットがふくらんで見えるくらいブカブカなのはおしりが大きく見える。

☑ ウエスト

ちょうど手のひらが入るくらいの余裕がベスト

ボタンを留めて立った状態で、ちょうど手のひらが入るくらいの余裕があると、座ったときもちょうどよいサイズになる。

PART
3
ビジネスファッションの選び方＆着こなし方

スーツ・シャツ

ネクタイ

ベルト

バッグ・靴

コート

ビジネスカジュアル

☑️ 裾丈

長すぎず、短すぎない長さに調整をする

裾の長さの種類別名称

| ハーフクッション | ワンクッション | ノークッション |

裾が靴の甲に少し当たるくらいの長さ。若々しく、安定感のある長さ。

裾が靴の甲に軽く当たるくらい（裾を1折できるくらい）の長さ。大人っぽい印象。

パンツの裾が靴の甲にギリギリ当たらない少し短めの長さ。これ以上短いのはフォーマルから外れるのでビジネスカジュアル以外では避けよう。

柄

スーツは無地のほか、**ストライプ**もおすすめ。まずは**3着あればベスト**とされるが、その際の1着として持っていると着回し力がアップする。また**色、柄は多いほどカジュアル度が強くなる**ため、**ストライプは細めの主張が少ないデザインで、色はネイビーかグレーのベーシックカラー**を選ぶとよい。

| 柄 おしゃれ度アップ | 遠目無地 おしゃれ度アップ | 無地 持つべき1着 |

スーツの柄の基本はストライプ。とはいえ、はっきりしたストライプではなく、チョークストライプ（p.56）くらいの細いストライプがエレガント。遠目無地よりもカジュアル度は強くなる。

少し離れて見ると無地に見える、「ピンストライプ（p.56）」やごく小さいドットの「ピンドット」が代表格。主張が少なく、無地と同様のシーンで着られる。

平日のレギュラー服として、基本の1着は無地を選ぼう。ネイビーとグレーの2着あると便利。

スーツに合わせるシャツは、色やデザインよりもサイズ感が一番重要。ジャケットを脱いだときもシルエットがきれいなものを選ぼう。

シャツ選びのポイント

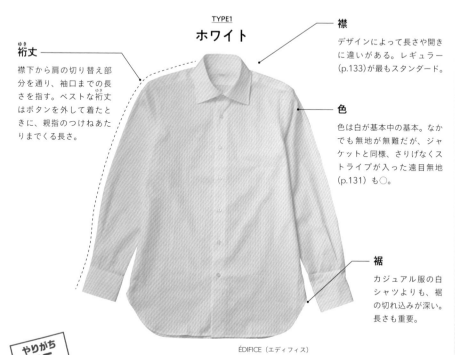

TYPE1 ホワイト

裄丈（ゆき）

襟下から肩の切り替え部分を通り、袖口までの長さを指す。ベストな裄丈はボタンを外して着たときに、親指のつけねあたりまでくる長さ。

襟

デザインによって長さや開きに違いがある。レギュラー（p.133）が最もスタンダード。

色

色は白が基本中の基本。なかでも無地が無難だが、ジャケットと同様、さりげなくストライプが入った遠目無地（p.131）も○。

裾

カジュアル服の白シャツよりも、裾の切れ込みが深い。長さも重要。

ÉDIFICE（エディフィス）

やりがちNG

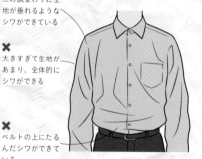

✖ 締まりのないシルエット
✖ ウエストの部分がもたつく長さ
✖ 全体的にシワシワ

✖ 二の腕まわりに生地が垂れるようなシワができている

✖ 大きすぎて生地があまり、全体的にシワができる

✖ ベルトの上にたるんだシワができている

TYPE2 サックスブルー

色

カラーシャツを購入するならおすすめはサックスブルー。それ以外の色はフォーマルなビジネスシャツには不向き（ただしビジネスカジュアルはのぞく）ので、白とあわせて持っておくと着回しが効く。

ÉDIFICE（エディフィス）

PART
3

ビジネスファッションの選び方&着こなし方

スーツ・シャツ

ネクタイ

ベルト

バッグ・靴

コート

ビジネスカジュアル

シャツの基礎知識

サイズ感

シャツを選ぶときに、色やデザインよりも重要なのが**サイズ感**。いくら高価なスーツを着ていても、ジャケットを脱いだらピタピタ、ダボダボではスタイルが悪く見えるので注意しよう。**ポイントは首まわり、肩幅、胴まわり、袖丈の4つ**。以下のチェック項目を参考に、身体に合ったシャツを選ぼう。

☑ 袖丈

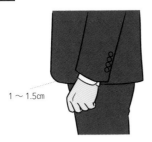

1〜1.5cm

ジャケットを着たときに、シャツの袖が1〜1.5cmくらい見えている長さがバランスよし。シャツが袖口から見えすぎる長さ、ジャケットの袖口から見えない長さはどちらも不格好なので、ジャケットを着て確認しよう。

☑ 首まわり、肩幅、胴まわり

首まわりは全部ボタンを留めた状態で、指が1〜2本入るくらいのゆとりがある状態がベスト。肩幅は肩の縫い目が肩幅にぴったりか、少しだけ内側にくるものがすっきり見える。胴まわりは実寸に対して14〜18cmくらいゆとりがあるものを選ぼう。

襟の形

襟は顔に一番近いため、**顔の印象を左右する重要なパーツ**。大きな違いは、**左右の襟の開き具合と長さ**である。以下の3種類が代表的な襟の形なので、試着してしっくりくるものを選ぼう。

ワイド	セミワイド	レギュラー

持つべき1着

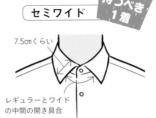

8cm前後

開きが大きい

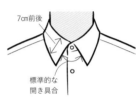

7.5cmくらい

レギュラーとワイドの中間の開き具合

7cm前後

標準的な開き具合

襟の開きがレギュラーやセミワイドよりも開いているので、首まわりがすっきりして見える。襟の長さは8cm前後。体格のいい人や首まわりが太い人におすすめ。

レギュラーとワイドの中間の襟の長さと開き具合。身長や体型を選ばない形。

シャツの基準となる襟の形。長さは7cm前後で、ネクタイを巻いたときにもバランスがいい。細身、小柄な人におすすめ。

ネクタイ

いろんな色、柄があるネクタイだが、第一印象は個性よりも好感度を大切に。フォーマルな色、形を選んだら、正しいつけ方をマスターしよう。

ネクタイ選びのポイント

TYPE1
無地

Drake's（ドレイクス）

素材

光沢感のあるシルクがフォーマル素材。落ち着いた印象を与える。ビジネスカジュアルなら、ニット素材もチャレンジしやすくシンプルにまとまる。

色

ネクタイの定番は無地。色は黒、ネイビーとボルドーあたりが○。スーツの定番色であるネイビーとグレーとの相性がよく、ビジネスシーンに広く使える。

TYPE2
ドット

Drake's（ドレイクス）

素材

柄で個性を出すぶん、素材はフォーマルなシルクを選ぶとちょうどいい。

色

ネイビー、ボルドーに次いで使いやすいのがブラウン系。ポップな印象のドットにもぴったり。

柄

無地の次に正統派スーツと好相性なのがドット。ドットが小さいほど上品に。

TYPE3
レジメンタルストライプ

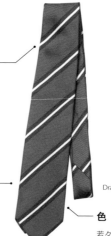

Drake's（ドレイクス）

素材

ドットと同様、素材はフォーマルなシルクで落ち着きをプラス。

柄

ドットとともに、柄ネクタイの定番なのが、「レジメンタルストライプ」と呼ばれる、斜めストライプ。無地のスーツ、シャツのアクセントとして使える。

色

若々しさをプラスするならグリーンが○。定番のネイビー、グレーのスーツとの相性もよい。

やりがち NG

✕ **派手な柄**
（ブランドがわかる柄も✕）

✕ **淡い色**

✕ **細すぎる**

✕ 細すぎるネクタイはビジネスには不向き

✕ 派手な柄やブランドのロゴがモチーフのネクタイは分相応でない印象

✕ 明るく淡い色は軽く見られやすい

134

PART
3
ビジネスファッションの選び方＆着こなし方

スーツ・シャツ

ネクタイ

ベルト

バッグ・靴

コート

ビジネスカジュアル

ネクタイの基礎知識

色、柄

ネクタイの色選びは、**Ｖゾーン（ジャケットの前開きから襟もとにかけて見えるＶ字部分）**を構成する、**ジャケット、シャツの色との相性**を考えて選ぶ。基本的には**スーツと同系色**を選べばよく、スーツの定番色であるネイビーが、最初の１本にふさわしい。ただし、**スーツの色と離れるほど、カジュアル感が増す**ので、基本的には**濃いめの色**を選ぼう。柄は**ドット**と**ストライプ**が定番。

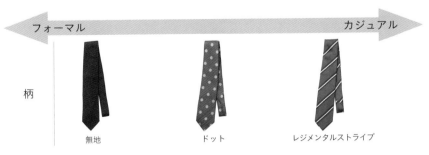

フォーマル		カジュアル
柄		
無地	ドット	レジメンタルストライプ

印象別 ネクタイのコーディネート例

モード	清潔感	若々しさ
ネクタイ グレーの無地	**ネクタイ** ブルーのレジメンタルストライプ	**ネクタイ** 赤のレジメンタルストライプ
スーツ チャコールグレー	**スーツ** ネイビー	**スーツ** チャコールグレー
シャツ 白	**シャツ** 白	**シャツ** 白

幅

ネクタイの幅は**大剣（ネクタイの最大幅）は8cm前後**が一般的。6cm以下の細いタイプはバランスが悪く、カジュアル感が強いので避けよう。また、**大柄な人は一般的な太さより少し太めの8〜9.5cm**に、**小柄な人は少し細めの7〜7.5cmくらいにする**など、**体格に合わせて太さを調整**すると、バランスよくまとまる。

大剣

結び方

たとえ素敵な色、柄のネクタイでも、**結び方が雑で、ちょっとしたたるみが見られる**
とだらしない印象になってしまうので、注意しよう。以下は基本的なネクタイの結び
方3種。体型によっても似合う結び方が違うので、参考にして練習してみよう。

ダブルノット

巻きつけた部分（結び目）がやや縦長で、
少し大きくなるので小柄でがっちりした人向き。

1

プレーンノットの**3**まで同様に結んだら、もう1周巻く（小剣に大剣を計2周させる）。

▼

2

プレーンノットの**4**と同様、巻きつけた部分（結び目）の間に大剣を上から差し込む。

ウィンザーノット

結び目が大きく、大柄な人向きの結び方。
クラッシック（p.156）なスタイルにもマッチする。

1

大剣を小剣の上でクロスし、小剣の下をくぐらせて首もとにもっていき、そのままくぐらせた方向に大剣を通す。

▼

2

1の流れのまま小剣の下を通す。そして今度は**1**とは反対側から大剣を小剣の上でクロスさせたら、再び小剣の下を通す。

▼

3

小剣の上を通り、**2**で巻きつけた部分（結び目）の間に大剣を上から差し込む。

プレーンノット

最もオーソドックスな結び方。
結び目が小さく、すっきりとした印象。

1

大剣（大剣）

小剣（小剣）

大剣を上にしてクロスさせる。このとき大剣側を小剣よりも長めにとっておく。

▼

2

小剣の下に大剣を通す。

▼

3

手で
押さえる

大剣を小剣にぐるりと1周巻きつけたら、大剣を巻きつけた部分（結び目）を手で押さえる。

▼

4

そのまま大剣を手前にもってきて、巻きつけた部分（結び目）の間に上から差し込む。

PART
3
ビジネスファッションの選び方＆着こなし方

スーツ・シャツ

ネクタイ

ベルト

バッグ・靴

コート

ビジネスカジュアル

つけ方

結び方の基本をマスターしたら、**仕上がりの長さや形**にもこだわってみよう。以下はスーツと合わせたときにカッコいいとされるネクタイのつけ方のポイントである。鏡で確認しながら調整しよう。

☑ 結び目の下

ディンプルを作る

ディンプル

ディンプルとは結び目の下のくぼみのこと。結び終えたら、キュッと締める前に、結び目の下を指で押さえるようにして作る。結び目が立体的になり、横から見てもきれいなシルエットになる。

☑ 長さ

ベルトに少しかかるくらいがベスト

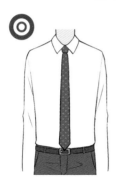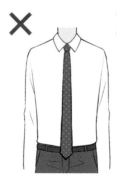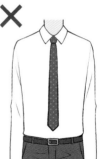

ネクタイが長すぎるとスーツのジャケットの裾からはみ出るだけでなく、だらしない印象に。反対に短すぎるとカジュアルな印象になるので、ベルトのバックルに少しかかるくらいの長さに調整しよう。

ネクタイをおしゃれにつけるための心得

☑ 首もとにすき間を作らずにきちんと締める

ネクタイを中心としたVゾーンは、パッと目につく重要な部分。ネクタイの締め方がゆるいと、だらしなく見えたり、態度が悪く見えるので、締めるならきちんと首もとまでしっかり締めよう。

ビジネス用とカジュアル用、その違いはなんなのか。思っている以上に目がいくアイテムだけに、シンプルで洗練されたデザインを選ぼう。

ベルト選びのポイント

ステッチ

ベルトには両脇にステッチ（縫い目）が入っているものが多く、ビジネス用ならベルトと同色のステッチがシンプルでおすすめ。生成りや白などの糸でステッチが入ったものはカジュアル向き。

幅

目安としては3cm程度が定番。太めのデザインはカジュアルな印象が強く、反対に細すぎるとシャープになりすぎて使いづらいのでNG。もしカジュアルと兼用で使いたいなら、3.5cmくらいの中間の太さがおすすめ。

素材

耐久性も考慮して、本革のレザーがベスト。ただし、比較的安価な合皮でも問題なし。

GLENROYAL
（グレンロイヤル）

バックル

ブランドのロゴや装飾の多いバックルは悪目立ちするので避けよう。ベルトの穴にピンで通して留めるタイプのシンプルな「ピン留め式」が◯。

色

黒またはブラウンが基本。

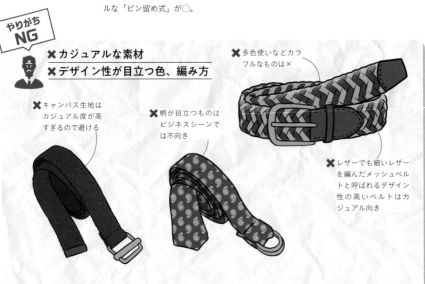

やりがちNG

✕ **カジュアルな素材**
✕ **デザイン性が目立つ色、編み方**

✕ キャンバス生地はカジュアル度が高すぎるので避ける

✕ 柄が目立つものはビジネスシーンでは不向き

✕ 多色使いなどカラフルなものは×

✕ レザーでも細いレザーを編んだメッシュベルトと呼ばれるデザイン性の高いベルトはカジュアル向き

PART
3
ビジネスファッションの選び方&着こなし方

スーツ・シャツ

ネクタイ

ベルト

バッグ・靴

コート

ビジネスカジュアル

ベルトの基礎知識

サイズ・締め方

ビジネス用のベルトは5つ穴が定番。そして、5つの穴のうち、3つめ（中央）の穴にピンを通して留められるサイズ感がちょうどいいサイズになる。ベルトサイズは、留め具のつけね部分から中央の穴までの長さを指し、「インチ」で表記される。たとえば32インチなら、3つめの穴で通して留めた長さが82.5cm（留める穴を変えた対応範囲は77.5〜87.5cm）となる。ただし、体型が変わってしまい、ピンの位置を大幅にずらして調整するのはバランスが悪いので、買い替えるようにしよう。

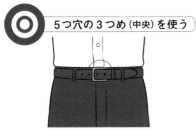

◎ 5つ穴の3つめ（中央）を使う

バックルがベルトの穴の中央にそろって見え、バランスがいい。ベルト通しから出るベルトの長さもちょうどいい。

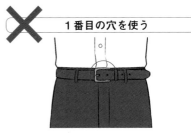

✕ 1番目の穴を使う

ベルトが長すぎるからといって、1番目の穴にピンを通して留めると、ベルト通しから出るベルトが長すぎる印象に。やせすぎの印象にもつながる。

色

ベルトの色は黒、ブラウンが基本カラーだが、**どちらを選ぶかは合わせる靴の色で決めるとよい**。ベルトと靴は同じレザー素材であるため、**色が違うと全体のバランスがちぐはぐになる**ので注意しよう。スーツスタイル全体に占める面積は少ないが、それがかえってアクセントカラーとして目立つことを意識してコーディネートしよう。

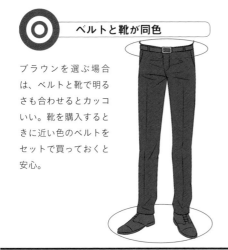

◎ ベルトと靴が同色

ブラウンを選ぶ場合は、ベルトと靴で明るさも合わせるとカッコいい。靴を購入するときに近い色のベルトをセットで買っておくと安心。

✕ ベルトと靴の色がちぐはぐ

ベルトはブラウンなのに靴が黒だと、占める面積は小さいはずなのに、全体のバランスが悪く見える。ジャケットを着ていてもフロントカット（p.128）から見えたり、脱いだときにより目立ったりするので、油断は禁物。

ビジネスバッグ・靴

ビジネスバッグ・靴 選びのポイント

靴もバッグもフォーマルなデザインを選びたいところ。また、どちらも見た目に信頼できるかどうかの判断基準になりやすいので、基本を押さえておこう。

TYPE1
ブリーフケース

LEXDRAY
（レックスドレイ）

持ち手
手持ちタイプが主流。

ポケット
収納力を重視した多ポケットのものが使いやすい。マチが広いものは収納力があるが、ごちゃごちゃして見えるのでマチのないすっきりした見た目が○。

色
スーツに合わせてネイビーや黒を選ぶ。

素材
軽くて丈夫なナイロン製がおすすめ。ただし型くずれしやすいので、資料の詰め込みすぎは避ける。

肩ベルト
肩かけができるようにベルトつきのものが便利。ただし、手持ちで使う場合はベルトは短くするか外して収納し、だらしない印象にならないように注意。

TYPE2
3way バッグ

THULE
（スーリー）

形
3wayバッグとは、普段は手持ちのブリーフケースとして使用しつつ、荷物の量によって内蔵されたベルトを使えば、リュックにもショルダーバッグにもなる形をいう。

色
こちらも黒が主流でもちろんネイビーなどの落ち着いた色なら可。

素材
ブリーフケース同様、ナイロン素材が主流。背面のPCを入れる部分にはクッション性が高く厚みのあるナイロン素材が使われているものが多い。

ベルト
ベルトは内蔵されていて、肩からかけられるように調整できる。

やりがち NG

✕ リュック
✕ 床に置いたときに
　自立しないデザイン

✕
カジュアルスタイルで使うようなリュックはスーツのシルエットが崩れるので、フォーマルなシーンでは避ける

✕
座っての商談などの際、床に置いて自立しないデザインは使い勝手が悪い

靴

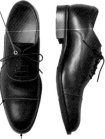

ASICS RUN WALK
（アシックス ランウォーク）

羽根
靴ひもを通すレースアップが基本。靴ひもを通す穴の開いた部分を「羽根」という。フォーマル度が高いのは「内羽根式」と呼ばれる、靴の甲の内側に縫いつけられた構造のもの。ただし、そこまで正装を必要としていないシーンであれば、外羽根式（p.111）でもOK。

つま先
「ストレートチップ（p.141）」と呼ばれる、つま先の革の切り替えが一文字飾りになっている靴が最もフォーマル。

色
最もフォーマルなのは黒。

PART
3
ビジネスファッションの選び方&着こなし方

スーツ・シャツ

ネクタイ

ベルト

バッグ・靴

コート

ビジネスカジュアル

ビジネスバッグ・靴の基礎知識

ビジネスバッグのサイズ

ビジネスバッグは**サイズの選び方**がとても大切。**普段どれだけの荷物を持ち歩くか、どんなものを入れるかをイメージ**して、使いやすいデザインを選ぼう。以下はサイズ選びの際に、とくに意識したい点である。バッグ選びに失敗しないためにも意識して選ぼう。

☑ 厚み

**縦、横だけでなく持ち歩くものの
厚みも意識する**

PCは保護ケースに
入れた厚みも考える

厚みは中に入れる
ものより余裕を！

PCやタブレットなどは厚みを考慮しておかないと、バッグの開口部の幅がぴったりでも、入れてみたらファスナーが締まらない、なんてことも。厚みも実際にきちんと測って検討するのが確実。

☑ 外寸と内寸

**バッグの寸法（外寸）は
収納できる寸法（内寸）とは違う**

何を入れるかを
まず測る！

バッグは
内寸を意識！

バッグは外寸といわれる、見た目の大きさが表記されているのが一般的。実際に収納できるサイズは内寸といい、外寸よりも1〜3cm小さくなる。この誤差を意識して、ワンサイズ大きめを選ぼう。

ビジネス靴の形、色

同じ革靴でも、**つま先の革の切り替えがない「プレーントゥ」**と呼ばれるデザインや、色が**ブラウンなど明るめのものはカジュアルな印象**になる。冠婚葬祭などにも使うなら、やはり本命は p.140 でも紹介した**「ストレートチップ」の黒**を選ぼう。また革靴は、雨に濡れたりこすれたりすることで、色落ちや傷が目立ってくると形が崩れて見えるので、ときどき**撥水スプレーやクリームでメンテナンス**をしてあげると美しさが長持ちする。

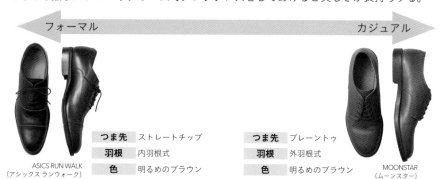

フォーマル　　　　　　　　　　　　　　　　　　　　　　カジュアル

つま先	ストレートチップ
羽根	内羽根式
色	明るめのブラウン

ASICS RUN WALK
（アシックス ランウォーク）

つま先	プレーントゥ
羽根	外羽根式
色	明るめのブラウン

MOONSTAR
（ムーンスター）

ビジネスコート選びのポイント

実はスーツスタイルのコートにもきちんとフォーマル度がある。どんな場面でも着られる定番の一着を持っていると安心。

TYPE2
ラグランスリーブの
チェスターコート

通常のチェスターコートはスーツジャケットと同様、肩がかっちりとしたデザインが主流だが、こちらはスーツジャケットを着る場合のコート。同様の理由から、Pコート（p.94）もスーツジャケットの上から着るには不向き。スーツジャケットの上から羽織るのであれば、肩に余裕のある、ラグランスリーブ（p.93）を選ぼう。

SANYOCOAT（サンヨーコート）

TYPE1
ステンカラー
コート

Fox Umbrellas（フォックス アンブレラズ）

ビジネスコートの定番はステンカラーコート（p.96）。スーツジャケットに厚みがあることを考慮して、やや薄手でさらっと着られるのがポイント。素材はさまざまだが、冬用にコットンを、春、秋用にナイロン素材をもっておくとよい。

TYPE3
ミディアム丈の
ダウンコート

真冬のビジネスコートに最適。ただし、ビジネススーツに合わせるならスポーティーになりすぎないように、スーツジャケットがすっぽりと隠れるミディアム丈（p.157）の、ダウンのモコモコ感が目立たないシンプルなデザインを選ぼう。アウトドア色の強い、派手な色も避けるのがベター。

WOOLRICH（ウールリッチ）

ビジネスコートの基礎知識

サイズ感

必ずスーツジャケットを着てからその上に試着を。とくにスーツジャケットは肩に厚みがあるため、**腕を上げてみてきつくないか**（またはたるみすぎではないか）、**ボタンを全部留めても苦しくないか**（またはダボダボではないか）、**シワができないか**といったシルエットに注意して選ぼう。

色

黒、ネイビー、チャコールグレーの3色のいずれかであれば問題なし。スーツと同様、濃い色を選ぶときちんとした感じが出る。ステンカラーコートはベージュなど明るめの色も定番だが、ややおじさん感が出ることがあるので、若々しい印象にしたいならネイビーがおすすめ。

スーツのコーディネート

どんなアイテムと組み合わせて着るの？

p.126から紹介してきたビジネスファッションアイテムの数々。それらを組み合わせて作る、季節別のおすすめコーディネートをご紹介！

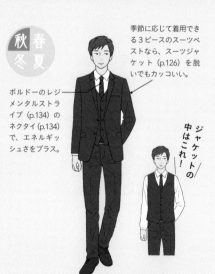

春 秋 夏 冬

季節に応じて着用できる3ピースのスーツベストなら、スーツジャケット（p.126）を脱いでもカッコいい。

ボルドーのレジメンタルストライプ（p.134）のネクタイ（p.134）で、エネルギッシュさをプラス。

ジャケットの中はこれ！

ネイビーのスーツ（ベスト着用）× シャツ（白）×レジメンタルストライプ（ボルドー）のネクタイ

スーツにベストを着用した3ピーススタイル。ハードルが高そうな印象だが、上半身をすっきり見せてくれるなど体型カバーの役割も。

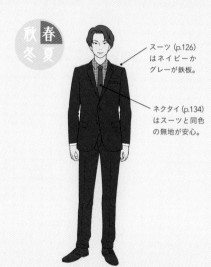

春 秋 夏 冬

スーツ（p.126）はネイビーかグレーが鉄板。

ネクタイ（p.134）はスーツと同色の無地が安心。

ネイビーのスーツ × チェックシャツ ×ネイビー（無地）のネクタイ

定番のネイビーのスーツ（p.126）に同色のネクタイ（p.134）を合わせたスタンダードなコーディネート。フレッシャーズならボルドーのレジメンタルストライプ（p.134）でも若々しさが出るのでおすすめ。

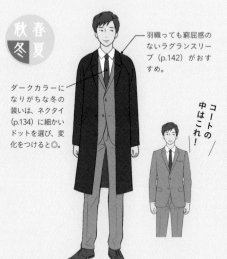

春 秋 夏 冬

羽織っても窮屈感のないラグランスリーブ（p.142）がおすすめ。

ダークカラーになりがちな冬の装いは、ネクタイ（p.134）に細かいドットを選び、変化をつけると◎。

コートの中はこれ！

チャコールグレーのスーツ×シャツ（白）×ドット（ネイビー）のネクタイ

スーツに羽織るコートはきれいめにまとめるならチェスターコート（p.142）が○。毛足の長いウール素材でほどよい軽やかさと上質さを演出しよう。

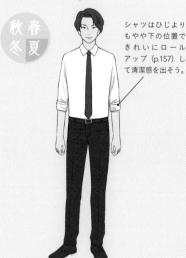

春 秋 夏 冬

シャツはひじよりもやや下の位置できれいにロールアップ（p.157）して清潔感を出そう。

ネイビーのスーツパンツ×シャツ（白）×ネイビー（無地）のネクタイ

夏のコーディネートは春からの延長で。シャツ（p.132）はネクタイ（p.134）をつけるなら半袖はNG。シャツの袖をきれいにロールアップして着よう。

ビジネスカジュアル
をマスターしよう！

最近ではセットアップのスーツスタイルよりも少しくだけた着こなし「ビジネスカジュアル（通称ビジカジ）」が許される職種も多くなってきた。その一方で、どの程度のカジュアルにしても OK なのか、なかなか判断しづらい人も多いのではないだろうか。ここでは、そんなビジネスカジュアルのコーディネートを考えるときに意識したいポイントを 5 つにまとめた。迷ったときの判断材料にしよう！

バリエーション

② 柄で変化をつける

ジャケットとパンツは無地もよいが、チェックを採用するのもおすすめ。カジュアルダウンしすぎるのを防ぐため、色はダークカラーを選ぼう。

《例えば…》

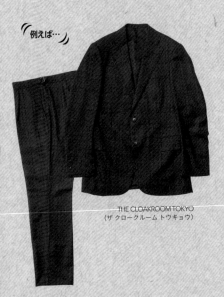

THE CLOAKROOM TOKYO
（ザ クロークルーム トウキョウ）

チェックのジャケットまたはパンツ・・・
チェックのジャケットは近年のトレンド。ダークカラーなら、柄とはいえ無地のように合わせやすい。パンツにチェックをもってくると、アメリカントラッド（p.157）の装いに。いずれも簡単におしゃれ上級者になれる。

バリエーション

① 素材で変化をつける

ジャケットの素材を光沢感のあるウールからカジュアル感のある素材に変えると、ほどよいリラックス感が演出できる。ジャケット着用のコーディネートなので、きれいめな印象は変わらない。

《例えば…》

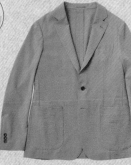

EDIFICE（エディフィス）

シアサッカー素材・・・
「しじら織り」とも呼ばれる、夏向けの素材。凹凸とした生地がドライタッチな肌触りで、夏のきれいめアイテムに取り入れるのに最適な素材。色は明るめのブラウンだと、ほどよく落ち着いた印象に。

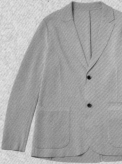

SOLIDO（ソリード）

ニット素材・・・
ニット素材もハイゲージ（p.73）ならカジュアルになりすぎず、上品で清潔な印象。色は明るめのグレーを選ぶと軽快感があり、秋だけでなく春先にもぴったり。

3 ジャケットとパンツを分けて変化をつける

ビジネスカジュアルは迷ったら、フォーマル寄りにしておくと安心。その際、セットアップのスーツではなく、異なる色、素材のジャケットとパンツを合わせる「ジャケパンスタイル」がおすすめ。ただし、ジャケットとパンツを別々に考えるといっても、ベーシックカラーから選ぶこと。また、パンツにコットンなど、カジュアルな素材を選ぶならジャケットはウールなど、どちらかはフォーマルな素材にするのもコツ。

例えば…

| ネイビーのジャケット | | チェック柄のパンツ |

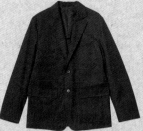

少しスポーティーな雰囲気の、ポリエステルが使われたジャケットでカジュアルダウン。ネイビーを選んでフォーマルな印象は残す。

SOPHNET.（ソフネット）

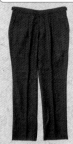

チェックのパンツを合わせるとトラッド（p.157）な印象に。ジャケットが薄手なのでパンツは王道のウール素材で上品にまとめる。

THE CLOAKROOM TOKYO
（ザ クロークルーム トウキョウ）

4 トップスや靴で変化をつける

トップスはベーシックカラーであれば、無地以外でも OK。チェックやストライプの柄シャツ（p.54）を合わせると、さわやかにまとまる。また、襟つきのレギュラーカラー（p.52）のかわりにバンドカラー（p.52）を合わせてもおしゃれ。靴はレースアップ（p.110）ではなく、ローファー（p.110）などのカジュアルなデザインにチェンジするのも◯。

例えば…

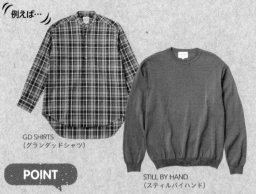

GD SHIRTS
（グランダッドシャツ）

STILL BY HAND
（スティルバイハンド）

MACKINTOSH PHILOSOPHY
（マッキントッシュフィロソフィー）

POINT

ノーネクタイでも首もとがだらしなく見えないアイテムを選ぶ

ビジネスカジュアルではノーネクタイが主流。とはいえ、パーカーやTシャツは首元があきすぎるため、ジャケットを着用してもカバーしきれないほどカジュアルダウンしてしまうことが。くれぐれもトップスは首元がルーズに見えないものを意識して選ぼう。

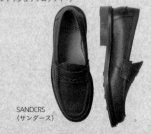

SANDERS
（サンダース）

バリエーション 5 あえての黒で変化をつける

セットアップのスーツに見えるようにジャケットとパンツを合わせるなら、あえて黒を選ぶとモードな雰囲気になる。その際、本当のスーツだと喪服のような印象になってしまうので、パンツなら着丈やシルエットに変化をつけたり、ジャケットならボタンなどの装飾に変化をつけるなど、小さいところにこだわるとこなれた感じになる。

〝例えば…〟

メタルボタンのテーラードジャケット

ジャケットと同色のボタンではなく、あえてメタルのボタンをチョイス。ちょっとした変化だが、モードな雰囲気がアップする。

テーパードラインのイージースラックス

裾にかけて細くなるテーパードラインのスラックスパンツ（p.106）なら、スタイルもよく見えて、シルエットにも変化がつく。ウエストまわりはナイロンベルトのイージーパンツ仕様（p.101）でリラックス感を。

SOPHNET.（ソフネット）

やりがち
NG

✕TシャツやロンT

✕ 夏に1枚で着るのに、Uネックで首もとが開いたTシャツ（p.58）はだらしない印象。軽く見えるので避ける

NO FASHION
NO LIFE

✕ 春、秋にメッセージ性が強いロンT（p.60）も意識高い系に見られがち

✕スニーカー、サンダル

✕ スニーカーがOKの職場もあるが、足もとは締まってみえる革靴がベター

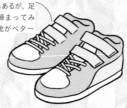

✕ サンダルは急な打ち合わせなどにも適切ではない

✕派手柄のシャツ

✕ サイケデリックな柄は絶対にやめる

146

ビジネスカジュアルのコーディネート例

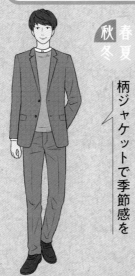

秋冬 春夏

柄ジャケットで季節感を

秋はトップスを重ね着するレイヤードスタイル（p.157）であたたかみを演出。チェックのジャケットは季節感もプラスしてくれる。首もとが重くなりすぎないようにニット（p.70）の下にはさりげなくバンドカラー（p.52）の白シャツ（p.50）を合わせ、すっきりまとめよう。

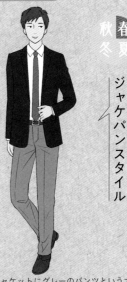

秋冬 春夏

ジャケパンスタイル

ネイビーのジャケットにグレーのパンツという大人ファッションの鉄板カラーでまとめた「ジャケパンスタイル（p.145）」。ネクタイ（p.134）はニット素材のものを選べば、ほどよくカジュアルなこじゃれた雰囲気に。

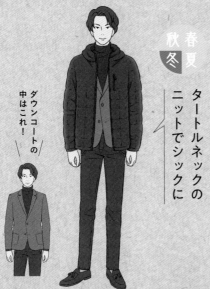

ダウンコートの中はこれ！

秋冬 春夏

タートルネックのニットでシックに

シャツを着用しなくてOKな職場でも、カジュアルになりすぎないように、ニットならタートルネック（p.72）やモックネック（p72）が○。ダークカラーでまとめて落ち着いた装いを意識しよう。

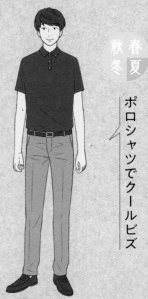

秋冬 春夏

ポロシャツでクールビズ

夏でもトップスは襟つきのものを着用すると上品。ネイビーのポロシャツ（p.66）なら清潔感と上品な雰囲気のどちらも演出できる。ポロシャツの第一ボタンをあえて留めれば、知的なおしゃれさんを演出できる。

暑くても、寒くてもきちんと感が大事!

カッコいいクールビズ、ウォームビズとは

夏の一定期間に軽装が許されるクールビズと、重ね着などの工夫で省エネを目指すウォームビズ。どちらも工夫が必要なぶん、一歩間違うとカジュアルになりすぎる可能性が。見た目にもきちんとして見える、クールビズとウォームビズのポイントを押さえよう。

いつも以上に見た目のきちんと感が必要なクールビズと、いつも以上に着込んだ感は不要なウォームビズ

クールビズの一般的に許されている範囲は、ジャケットやネクタイを不要とした軽装。ポイントはいかにきちんと感と清潔感を演出するか、である。ネクタイの着用が必須の会社であれば、ノーネクタイでも襟が自立するボタンダウンカラー（p.52）のシャツを選ぼう。シャツは長袖を、ひじよりやや下くらいの長さできちんとロールアップするとカッコいい。ビジネスカジュアルであれば、ポロ

シャツ（p.66）が旬。さわやかな雰囲気を出しつつ、ちょうどいいカジュアル感が出る。パンツはシアサッカー素材（p.156）など清涼感のあるもので、ベージュやライトグレーなど涼しげな色が○。だらしなく見えないように、スラックスパンツ（p.106）が望ましい。

つづいてウォームビズだが、こちらはジャケットの下に着ても着膨れしないものを選ぶのがポイント。おすすめはハイゲージ（p.73）のニットやベスト。ネイビーや黒などのベーシックカラーなら、スマートに着こなせる。スーツベストのようなフォーマル感のある形の薄手のインナーダウンベストも、大人の落ち着いた雰囲気をキープできるので、ぜひ試してみてほしい。

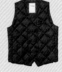

男をアゲる身だしなみ＆ファッション知識

コーディネートはバッチリなのに、なぜか垢抜けない……。その原因は身だしなみにあり！好感度を上げるのに必要なのは洋服だけではありません。巻末レッスンとして、清潔感と好感度を上げるために必要なビューティー＆ファッションケアの基礎知識を紹介します。

髪型のメンテナンス

ほったらかしは NG!
月1回のメンテナンスで好感度をキープしよう！

好感度の高い髪型を目指すのに、決して**流行りの髪型にする必要はない**。ファッションと同様、**髪型も清潔感が命**である。では、どんな髪型にすれば清潔感のある雰囲気になるのかといえば、答えは簡単！　**「表情が隠れない程度の長さの前髪（またはおでこ出し）」「耳が見えるくらいの長さ」**を意識して、**いつもキープできるように定期的にカット**することである。以下の3つは自分で毎日スタイリングもしやすく、幅広い層から好感度の高い髪型である。NG とも比較して参考にしてみよう。

good!
第一印象よし！

サイドは耳が見えるギリギリくらいの長さ。前髪は斜めに流すことを前提に、目にはかからないくらいの長さにカットしたショートヘア。毛先を軽くすることで、明るい印象に。

good!
さわやか

耳が見えるように、サイドとバックの髪の毛は短めにカット。さわやかさのあるスポーティーな髪型。スタイリングするときはワックスやジェルでトップや前髪を立ち上げても○。

bad
好感度ダウン

表情が見えないくらい長く伸びた前髪は、暗い印象になりがち。またショートカットから、バックの髪の毛が肩につくほど長く伸びた状態も、野暮ったく見えるので気をつけよう。

good!
おしゃれ

サイドの髪の毛はバリカンで短く刈り上げた、「ツーブロック」と呼ばれる髪型。旬な雰囲気も漂う、男らしさを演出。スタイリングするときは前髪をワックスやジェルでアップにして斜めに流す。

豆知識

美容院と理容院の違い

美容院と理容院、2つの大きな違いは美容院は髪の毛のカット専門であるのに対して、理容院できちんと顔剃りができる点。また価格帯にも差があり、理容院のほうが比較的安価である。近年では、若者の間でも理容院人気が出てきている。

人の第一印象を決めるのは、服装と顔。顔まわりの3つの毛「髪の毛、ひげ、まゆげ」を整えて、好感度の高い顔にイメージチェンジしよう！

ひげの整え方

無精ひげは悪印象！
「しっかり剃る」で清潔感をアップしよう！

近年、ひげもおしゃれの1つとして認識されてきており、普段からひげを伸ばして整える人が増えてきた。しかし**フォーマルなビジネスシーンでは、やはり清潔感が大事**とされるため、**しっかりとひげを剃っておくほうがいいだろう**。その際に意識したいのは、**剃り残しや剃り忘れ、そしてもともとひげが濃く、時間が経つとひげが目立ってきてしまう**といったこと。こういったことを避けるためにも、基本的には毎朝**カミソリか電気シェーバー**で、**できる限り深剃り**するようにしよう。

 電気シェーバーの場合

始めから「逆剃り」で剃る

電気シェーバーはカミソリよりも深剃りしづらいという特徴があるが、肌が弱く、カミソリ負けをしてしまう人におすすめ。カミソリとは使い方が異なり、剃るときはひげの流れに反して剃る、「逆剃り」をするのが基本。周囲の肌を引き伸ばしながら剃ると深剃りしやすい。

 カミソリの場合

剃る前にカミソリをお湯で温める

カミソリのほうがひげは深剃りできるので、ひげが濃い人はカミソリでしっかり剃るのがおすすめ。刃は多めのほうが深剃りできる。また、剃る前にカミソリをお湯で温めると、刃の滑りがよくなるので剃りやすくなる。

まゆげの整え方

整えすぎない程度の処理で垢抜けた顔に変身！

ひげとともに、顔のパーツの1つとして印象を左右するのがまゆげ。とくに、まゆげが太くて濃い場合、そこそこ目立つので整えたいところ。ただし、まゆげはいきなり自己流で整えると失敗する可能性があるので、**初めてまゆげを整えるなら、美容師さんに相談してみる**といいだろう。自分で整えるなら**市販のアイブロウキット**で、右のイラストのように、**まゆ頭からまゆ山への角度がきつくならないように自然な形**にしよう。ポイントは、**小鼻と呼ばれる鼻の脇と目尻を結ぶ線の延長線上にまゆ尻を決める**こと。濃い顔の人は眉の長さを短めに、薄い顔の人は長めにするとバランスがよくなる。

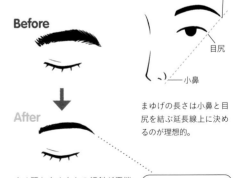

Before

After

まゆげの長さは小鼻と目尻を結ぶ延長線上に決めるのが理想的。

まゆ頭とまゆ山との傾斜が極端に大きくならないように、自然なカーブを目指そう。まゆげが濃い人は、アイブロウキットのまゆげコームとはさみを使って、毛量を調整するとよい。

男をアゲる身だしなみ＆ファッション知識

ムダ毛の処理法

想像以上に見られている！
鼻毛、腕毛はちょうどよく処理しよう！

ムダ毛のなかでもとくに意識したいのが**鼻毛**。顔の中心にあるパーツなうえ、普段から意識していないと気づかないうちに飛び出していた、なんてことも少なくない。この「鼻毛の飛び出し」を回避するのに効果的なのは、**顎を上げて鏡で鼻の内側をしっかりチェック**すること。そして、**鼻毛カッターやハサミでこまめにカットすること**である。さらに、**腕毛やすね毛も濃すぎると少々やっかい**である。すね毛はパンツを履いているのでわかりづらいにせよ、腕毛はせめて**夏場だけでもボディトリマーで短くしたり、すきカミソリで毛量を調整する**ようにしよう。全て剃ってしまうと違和感があるので、**「ちょうどいい毛量」**を目指すとよい。

腕毛の処理方法

ボディトリマーや
すきカミソリを使う

ツルツルに剃るのは女子力が高すぎると、違和感を持たれやすいので、処理しているかどうかわからない程度にボディトリマーで長さを整えるのがよいだろう。伸ばし放題の腕毛を3〜6mm程度に短く整えるだけで、かなり薄く見せることができる。すきカミソリですいて、毛量を調整するのもおすすめ。

鼻毛の処理方法

鼻毛カッターを使う

鼻毛は目線が低い女性からは特に目につきやすいので注意しよう。鼻毛は抜かずに、鼻毛カッターで短くカットするのが安全。先端を少しだけ入れて上下左右に動かすだけで一定の長さに鼻毛が処理できる。

CHECK! ☑

爪の伸びすぎ、汚れもマイナスポイント

「おしゃれは指先から」というが、男性も指先のケアを意識したいところ。とくに名刺交換の際などには視線が指先にいきやすく、爪の伸びすぎや汚れはマイナスポイントに。清潔感を保つなら、常に短く切りそろえられた状態にしておこう。最近では男性向けのネイルケアのお店もあるので、プロにアドバイスしてもらいたい人はチェックしてみよう。

鼻毛や腕毛などのムダ毛や、体臭、肌荒れといったトラブルも、度が過ぎると周囲に不快感を与えかねない。正しい方法で普段から対処していこう。

体臭の予防

自分では気づきにくいニオイは生活習慣の改善でケアしよう！

職場や通勤ラッシュ時の電車やバスの中でなど、周囲に人がたくさんいる環境で気をつけたいのが体臭である。**汗のニオイや口臭**など、自分のニオイほど自分では気づきにくいもの。体質による場合もあるが、**生活習慣の改善で予防できる**こともあるので、早めに手を打っておこう。

ケア 1 夏場は替えの洋服を準備しておく

夏場に汗をたくさんかいたあとそのままの状態でいると、雑菌の繁殖を促し、悪臭の原因に。できれば替えのインナーやシャツを持ち歩き、汗をかいたら着替えると◯。

ケア 2 毎日しっかりお風呂に入る

シャワーでは落ちない汚れもあるので、きちんと湯船につかって清潔な状態で寝るようにしよう。そして、身体を洗うときは、フットブラシを使って足の指の間まできちんと洗うと、ニオイ予防に効果的。

ケア 3 食事のあとはマメに歯磨き＆口臭予防をする

昼食後は歯磨きをする習慣をつけよう。どうしても難しい場合は、キシリトール入りのガムや口臭予防のタブレットを口に含んで口臭ケアを。

ケア 4 動物性タンパク質や脂っこいものを控える

焼き肉やステーキ、ラーメンなど、動物性タンパク質や脂質の多い食事ばかりを続けていると、汗の分泌量がアップする。結果、体臭の悪化につながりやすいので見直しを。

スキンケアの基本

「しっかり洗顔」が基本！朝も洗顔フォームで顔を洗おう

男性のスキンケアの基本となるのが、朝晩の洗顔。最近では男性用のスキンケア用品も増えたので、夜はきちんと洗顔フォーム（または洗顔石けん）で洗っている人も多いはず。しかし、寝ている間にも顔から汗や脂が出ているので、できれば**朝もきちんと洗顔フォームで洗おう。**洗顔後はできれば**化粧水、乳液で保湿を。**「脂でギトギト」「洗ったまま放置でカサカサ」は、どちらも肌荒れの原因に。**適度なうるおいを保ち、健康的な肌をキープ**しよう。

正しいスキンケア

洗 顔	→	化 粧 水	→	乳 液	＋	スペシャルケア

洗顔フォームまたは洗顔石けんをしっかり泡立てて泡で汚れを落とす感覚で洗う。

洗顔後は化粧水でうるおいをチャージ。手で顔を包み、なじませるようにしてつける。

化粧水で補ったうるおいは乳液で閉じ込める。こすらずになじませるのがコツ。

月1回のパックや角質ケアなども効果的。

 # 衣類のケア

1日の終わりに行う「ちょっとケア」で
お気に入りアイテムを長持ちさせよう！

会社から帰宅したあとの**ちょっとしたケア**で、**型くずれや汚れの定着などを防ぐこと**がある。特に**毎日洗えないスーツやコートなどのアイテム**は、意識してケアすることでクリーニング代の節約にもつながるので、ぜひ実践してみよう。

 シャツ

襟や袖口の内側など、汗による汚れがつきやすい部分は漂白剤や漂白石けんをこすりつけて数分つけおき洗いをしてから洗濯機に入れるときれいにとれる。洗濯機への詰め込みすぎは生地が擦れ合い、ダメージの原因になるので小分けにしよう。

 パンツ

裾口をハンガーにはさみ、逆さ吊りにするとシワの予防に。クリース（p.128）はパンツのシルエットを決める要なので、比較的折り目が残っている間にアイロンがけを（p.155）。

スーツ

帰宅したらポケットの中身を全部出して、底のホコリを取ろう。またスーツジャケットはハンガーラックに吊るし、衣類用ブラシでブラッシングを。汗や食事をしたあとのニオイが残っている場合は、アイロンのスチームをあててとることができる。

 アウター

脱いだらすぐにクローゼットにしまわず、ハンガーに吊るしてどこか風が当たる場所で湿気をとろう。コート用のハンガーラックがあると便利。また、スーツと同様、衣類用ブラシでホコリや花粉などを落とすと、虫食い予防にもなる。

 ネクタイ

結び目をゆるめたら、やさしく引き抜こう。すぐに吊るさず、使ったあとは1日丸めておくとシワがきれいに伸びるのでおすすめ。

 靴

毎日同じ靴を履き続けるのは劣化の原因に。「靴は1日履いたら2日休ませる」をモットーに、帰宅したら靴用ブラシをかけて、汚れを落とすようにしよう。シューズキーパーを入れておくと、型くずれを防げる（**CHECK!** の「革靴」参照）。

CHECK! ☑

革製品はこまめなケアで美しいツヤをキープ！

 革バッグ

革製品は水に弱いので、雨の日に使ったら柔らかい布で水気を拭き取る。床で傷つきやすい角は汚れも拭き取ると◯。

 革ベルト

日々腰に巻きつけることで、経年による革のひび割れが起きやすい。表面がカサカサしたり白っぽくなっていたら、専用の乳化性クリームを塗ってツヤを補おう。

 革靴

＼毎日のケア／　＼2週に1回のケア／

脱いだらシューズキーパーを入れて、全体に靴用ブラシをかけて、砂やほこりを取ろう。2週間に1度ほどのケアとして、柔らかい布に皮革用クリーナーをとり、全体に塗り広げてから拭き取ったら、仕上げに乳化性の靴用クリームを少量布にとり、全体に薄く伸ばす。

🔲 アイロンのかけ方

シャツとパンツのアイロンがけは、知っておくと出張時などにも大助かり！

アイロンがけが面倒で、クリーニング店頼みな人も多いはず。でも、やってみると意外と簡単で、パリッとしたシャツにクリース（p.128）の入ったパンツは、見違えるほど上品になるのでおすすめ。**注意したいのは、素材の違いによって温度を調整すること。ウールなどは直接アイロンをあてるとテカリの原因になるので、必ずあて布をしてかける**ようにしよう。毎日アイロンをかけるのが面倒なら、シワがつきにくい「ノンアイロンシャツ」も上手に活用するとよい。

シャツのアイロンがけ

①
シャツ全体に霧吹きをする。

②
襟を上にして広げ、一方の手で引っ張りながら外側から内側へとかける。

③
カフス部（袖口）を広げ、「表側→裏側」の順にかける。

④
背中を上にして、襟の下のあたりのシワを伸ばすようにかける。

⑤
袖を広げておき、袖口から肩へと向かってかける。

⑥
一方の手で引っ張りながら、右側の前身ごろ（p.157）を下から上へと向かってかける。

⑦
裏返し、背中部分を広げ、生地を少しずつずらしながら後ろ身ごろ（p.156）全体をかける。

⑧
最後に左の前身ごろ（p.157）をかける。ボタンの近くはアイロンの先を使うとよい。

パンツのアイロンがけ

①
アイロンを浮かし、腰まわりにスチームをかける。

②
両手で左右に引っ張り、シワを伸ばす。

③
股の部分を開き、アイロンを浮かせてスチームをかける。

④
クリース（p.128）で折り、当て布をしつつ裾から腰に向かってかける。

ファッション誌をはじめ、店頭・ネット購入の際に目にするものの、いまいちピンとこない用語や、購入したいものを検索するときに役立つキーワードを集めた。自分に似合う一着を見つけるためにぜひ覚えておこう。

あ

ウエスト
パンツを平らなところに置いた状態で、ウエストの幅（内幅）を測り、2倍した数値を指す。

後ろ身ごろ
背中部分をおおう、衣服のパーツの総称。

オーセンティック
英語表記は「authentic」で、「本物の」「真の」などを意味する。ファッション分野では、洋服の着こなしやコーディネートに対して「本格的で妥協のない様子」を表す。反対語は「コピー」や「レプリカ」など。

オフホワイト
純白に少し灰色や黄色が混ざった色のこと。ファッション業界においては、よく似た色のアイテムに「オフホワイト」がある。

ブランドやデザイナーによって指す色が微妙に異なるが、一般的には、薄く黄色が混ざった色を指すことが多い。似た色に「生成り色」がある。

か

カジュアルダウン
ジャケット（p.82）やスラックスパンツ（p.106）などのきれいめなアイテムに、スニーカー（p.58）やTシャツ（p.110）やリュック（p.114、p.58）などのカジュアルなアイテムを加えて、あえてラフな感じを出すコーディネートのこと。

型押し
革の表面に高温高圧のプレスで凹凸をつけて、革に立体的な表情を与える仕上げ方。革の鞄や靴、財布など幅広く使われている手法。

寒色
青、青緑、青紫などの視覚的に冷たさを感じる色のこと。

着丈
トップスの首もと（襟、首もとのリブを含めず、一番高いところ）から裾までを直線で測った一番高いところ）の丈のこと。計測は基本的に前身ごろで行う。

生成り
染めても漂白してもいない、布の色のこと。真っ白よりも自然な風合いで、カジュアルなアイテムにも合わせやすい。

着回し
1つのアイテム（トップス、ボトムス、アウター、インナー、靴など全て）のコーディネートを工夫して、様々な着方をすること。様々なコーディネートに使えるアイテムを「着回し力のあるアイテム」とか「着回し力の高いアイテム」といったように表現する。

クラシック（クラシカル）
クラシックやクラシカルは「古典的な」という意味。男性ファッションの分野では、「英国調の古きよきテイスト」などと多く、「ブリティッシュテイスト」などと同義。柄でいうとグレンチェック（p.57）、アイテムでいうとテーラードジャケット（p.82）など。

くるぶし丈
足のくるぶしが見えるか見えないかのパンツの丈。または、くるぶしがぎり隠れるくらいの靴下の丈を指す。

高機能素材
アウトドア・ウエアなどによく使われている、新素材のこと。防水、防臭、防風、保温性に優れた素材から、さまざまな生活シーンに対応する素材が採用されている。有名なのは「ゴアテックス®」「ウインドストッパー」「シンサレート」など。

こなれ感
おしゃれを頑張っている感じを出さず、自然に着こなしている雰囲気を出すコーディネートの技のこと。例えば、首もとのボタンを全部留めずに1つだけ外すなど。

さ

サマーニット
その名の通り、夏用の半袖のニットのこと。通気性に優れた綿や麻などの素材で編まれたものが多く、夏でも涼しさを感じられる。

シアサッカー素材
「しじら織り」とも呼ばれる夏向けの素材。凹凸のある素材がドライタッチな肌触りで、ジャケットやパンツなど、夏のきれいめアイテムに使われている。

ショート丈
トップスやアウターの裾が腰の高さより短いものを指す。一般的には腰の高さを基準にして、裾が腰の高さよりも短く、ウエストくらいまでの長さをいう。

ショートスリーブ
「スリーブ」とは袖のこと。短い袖丈のことを指し、二の腕あたりの長さからひじくらいの長さのトップスの袖をいう。

ストリートスタイル
もとはファッション業界が生み出す流行のスタイルにとらわれず、街中の若者たちから自然に生まれるファッションからきている。ゆったりとしたルーズなシルエットが特徴で、ダボっとしたパーカーや着丈の長いシャツなどが代表アイテム。コーディネートにおいて「ストリート感のある」「ストリート系」などといったように使われる。ポ

イントとして部分的に要素を取り入れるのよいが、全身ダボダボのファッションは本書が目指す無難でシンプルなコーディネートとは対極にあるので避けたい。

た

タウンユース
アウトドアブランドの、見た目にも本格的な仕様ではなく、日常生活でも使いやすい程度の機能性とデザインのもの。本書が目指すシンプルで無難なファッションにも合わせやすい。

暖色
赤、オレンジ、黄など、視覚的にあたたかそうな色のこと。

中性色
暖色にも寒色にも属さない、黄緑や紫、緑などの色のこと。

デイバッグ
リュックの一種。アウトドア仕様のものや、旅行用などに使うような大きめの容量のものではなく、比較的コンパクトでシンプルなデザインの、1日分の荷物を入れるためのリュック。

天竺織り
別名「メリヤス織り」と呼ばれる生地。もっとも基本的な編み生地で、綿や麻を使って編まれているため、吸水吸湿性に優れている。Tシャツやパーカーなどの素材によく見られ、夏場でもさらりとした肌触りを楽しむことができる。

トラッド
「トラディショナル（伝統的な）」の和製英語。ファッション業界では英国調のことを指し、ジャケット（p.82）やスラックスパンツ（p.106）を使った、上品なコーディネートなどの形容に使われる。

フレンチカジュアル
フランス人のようなカジュアルファッションを指す。カジュアルながら上品さがあるのが特徴で、例えばシャツとニット（p.70）を合わせたり、ボーダーTシャツ（p.64）を着たりするようなコーディネートのことを指す。

トレンド
ファッションの流行のこと。トレンドを意識したアイテムを着ていると、一見おしゃれ上級者に見えるが、トレンドが終わったら一気にダサく見える場合があるので、おしゃれ初心者のうちはトレンドに振り回されすぎないように注意する。

な

抜け感（抜け）
肩の力を抜いたようなリラックス感のあるコーディネート。または、ファッション慣れしていて、大人の余裕を感じさせるコーディネートテクニックのこと。きちんとした格好をわざと崩して、軽やかな雰囲気を出すときに使う。決して「だらしなく着る」という意味ではない。

は

はずし
定番のアイテムの合わせ方ではなく、あえて思いがけないようなアイテムを合わせてアクセントをつけるコーディネートのこと。例えば、スラックスパンツ（p.106）のようなきれいめのアイテムにスニーカー（p.110）を合わせるなど。「抜け感」と同じようなコーディネートのテクニックの名称として使う。

ま

前立て
シャツなどの前ボタン部分につけられる帯状のパーツのこと。

前身ごろ
身体の前部分をおおう、衣服のパーツの総称。

ミディアム丈
トップスやアウターの裾が腰の高さくらいのものの丈をいう。

身幅
両脇の下を直線で結んだ長さ。

杢グレー
杢とは、濃淡2色を織り交ぜた「杢糸」で作られた色のこと。グレーの単色ではなく、「霜降り」と呼ばれる独特な色合いが特徴。そこまで強調されない濃淡ではなく、絶妙なニュアンスが楽しめる。

や

裄丈
襟、首もとのリブなどの真ん中から袖先までの長さ。

ら

リブ
「編み物、織り物のウネ」のようなもの。わかりやすく言えば、アイテムのパーツで伸縮する機能のある縦のスジのこと。例えば、Tシャツの首もとや、ニット、カーディガンなどの袖口や裾、下の足首部分など。

レイヤードスタイル
レイヤードとは「重ね着」のこと。重ね着しているのをあえて見せるようにアイテムを重ねて、重ねた素材や色合わせを楽しむコーディネートテクニック。

ロールアップ
シャツの袖やパンツの裾をあえてまくって丈を調整し、アクセントをつけること。パンツのロールアップは決して長い丈を調整するためではなく、足首をあえて見せるための調整である。

ロングスリーブ
「スリーブ」とは袖のこと。「ロング＝長」で、長袖のことを指す。

ロング丈
トップスやアウターの裾が腰の高さより長めのものをいう。

TAION（タイオン）
https://www.taion-wear.jp/

THIBAULT VAN DER STRAETE
（ティボー ヴァン ダル ストラット）
http://bshop-inc.com/
（Bshop Pressroom）
☎ 03-5775-3266

TEMBEA（テンベア）
https://torso-design.com
☎ 03-3405-5278（テンベア トウキョウ）

TOMOE（トモエ）
https://tomoe-bag.com
☎ 03-5466-1662（アントリム）

Drake's（ドレイクス）
https://watanabe-int.co.jp/
☎ 03-5466-3446（WATANABE & CO., LTD.）

Nine Tailor（ナインテイラー）
https://studiofabwork.com/
（スタジオファブワーク）
☎ 03-6438-9575

New Era®（ニューエラ）
http://www.neweracap.jp/

New Balance（ニューバランス）
https://shop.newbalance.jp/
☎ 0120-85-0997
（ニューバランス ジャパンお客様相談室）

BATONER（バトナー）
https://www.batoner.com
☎ 03-6434-7007

BANANA REPUBLIC
（バナナ・リパブリック）
https://bananarepublic.gap.co.jp
☎ 0120-77-1978

BARENA（バレナ）
https://baycrews.jp/brand/detail/
edifice
☎ 03-5366-5481（エディフィス新宿）

BARNSTORMER（バーンストーマー）
https://www.barnstormer.tokyo/
☎ 03-6721-0882（HEMT）

Billingham（ビリンガム）
http://greenwich-showroom.com/
（グリニッジ ショールーム）
☎ 03-5774-1662

FilMelange（フィルメランジェ）
https://filmelange.com/
☎ 03-6447-1107

Fox Umbrellas
（フォックス アンブレラズ）
http://greenwich-showroom.com/
（グリニッジ ショールーム）
☎ 03-5774-1662

FREEMANS SPORTING CLUB
（フリーマンズ スポーティング クラブ）
☎ 050-2017-9037
（フリーマンズ スポーティング クラブ ギンザ シックス）

Freely Foot（フリーリーフット）
http://www.paddling.co.jp/
☎ 03-6455-4411（パドル）

BRÚ NA BÓINNE DAIKANYAMA
（ブルーナボイン代官山店）
https://bnb-onlinestore.jp/
☎ 03-5728-3766

BORRIELLO（ボリエッロ）
☎ 03-5776-5810（インターブリッジ）

MASTER&Co.（マスターアンドコー）
https://www.mach55.com/
（マッハ 55 リミテッド）
☎ 03-5413-5530

MACKINTOSH（マッキントッシュ）
☎ 03-6418-5711
（マッキントッシュ青山店）

MACKINTOSH PHILOSOPHY
（マッキントッシュフィロソフィー）
https://www.mackintosh-philosophy.
com/

MOONSTAR（ムーンスター）
http://moonstar-manufacturing.jp/
☎ 0800-800-1792
（ムーンスター カスタマーセンター）

YARMO（ヤーモ）
http://glastonbury-ltd.com/
（グラストンベリーショールーム）
☎ 03-6231-0213

UNIVERSAL OVERALL
（ユニバーサルオーバーオール）
http://www.universaloverall.jp
☎ 03-6447-2470
（ドリームワークス株式会社）

United Athle（ユナイテッドアスレ）
https://www.united-athle.jp/

LACOSTE（ラコステ）
https://www.lacoste.jp
☎ 0120-37-0202
（ラコステお客様センター）

LA MANUAL ALPARGATERA
（ラ マヌアル アルパルガテラ）
http://www.lamanual.com/
☎ 050-5218-3859

LEXDRAY（レックスドレイ）
https://lexdray.jp/
☎ 03-6804-1970
（ジェットン ショールーム）

本書は原則として 2021 年 1 月時点の情報に基づいており、本書発行後に情報が変更されることもございます。また、掲載されている商品は 2020 年度に展開されている商品もありますため、掲載商品をお問い合わせいただいても既に取り扱いが終了している場合もございます。あらかじめご了承ください。

BRAND LIST

※アイウエオ順に掲載しています。

EYEVAN（アイヴァン）
https://eyevaneyewear.com/
☎ 03-6450-5300

EYEVAN 7285 TOKYO
（アイヴァン 7285 トウキョウ）
https://eyevan7285.com/
☎ 03-3409-7285

ASICS RUNWALK
（アシックランウォーク）
https://walking.asics.com/jp/ja-jp/
☎ 0120-068-806
（アシックスジャパン お客様相談室）

Astorflex（アストールフレックス）
http://glastonbury-ltd.com/
（グラストンベリーショールーム）
☎ 03-6231-0213

INDIVIDUALIZED SHIRTS
（インディビジュアライズド シャツ）
http://www.individualizedshirts.jp/
☎ 03-5410-9777（メイデン・カンパニー）

VANS JAPAN（ヴァンズ ジャパン）
https://www.vansjapan.com/
☎ 03-3476-5624

WOOLRICH（ウールリッチ）
https://www.woolrich.jp/
☎ 03-6712-5026（ウールリッチ 青山店）

ÉDIFICE（エディフィス）
https://baycrews.jp/brand/detail/
edifice
☎ 03-5366-5481（エディフィス新宿）

EDWIN（エドウイン）
☎ 0120-008-503
（エドウイン・カスタマーサービス）

MXP（エムエックスピー）
https://www.goldwin.co.jp/mxp/
☎ 0120-307-560（GOLDWIN INC.）

ORCIVAL（オーシバル）
http://bshop-inc.com/
（Bshop Pressroom）
☎ 03-5775-3266

GD SHIRTS（ジーディーシャツ）
http://glastonbury-ltd.com/
（グラストンベリーショールーム）
☎ 03-6231-0213

GLENROYAL（グレンロイヤル）
https://glenroyal.jp/
☎ 03-5466-3446（WATANABE & CO., LTD.）

GOBI（ゴビ）
https://haneda-shopping.jp/gobi/
☎ 03-5757-8331

SCYE BASICS（サイ ベーシックス）
https://scye.co.jp
☎ 03-5414-3531

THE CLOAKROOM TOKYO
（ザ クロークルーム トウキョウ）
https://thecloakroom.jp
☎ 03-6263-9976

SUNNY SPORTS（サニースポーツ）
☎ 03-6804-1970（ジェットン ショールーム）

SANDERS（サンダース）
http://glastonbury-ltd.com/
（グラストンベリーショールーム）
☎ 03-6231-0213

SANDINISTA（サンディニスタ）
☎ 03-5794-4343（2 STEP CO.,LTD.）

SANYOCOAT（サンヨーコート）
https://www.sanyocoat.jp/
☎ 03-6438-9575

J.PRESS ORIGINALS
（J. プレス オリジナルズ）
https://jpress-and-sons.com
☎ 03-6805-0315（J. プレス & サンズ青山）

James Mortimer
（ジェームス・モルティマー）
http://glastonbury-ltd.com/
（グラストンベリーショールーム）
☎ 03-6231-0213

Gymphlex（ジムフレックス）
https://bshop-inc.com/
（Bshop Pressroom）
☎ 03-5775-3266

CHAMBORD SELLIER
（シャンボール セリエ）
☎ 03-6809-2183（八木通商）

Joshua Ellis（ジョシュア エリス）
http://greenwich-showroom.com/
（グリニッジ ショールーム）
☎ 03-5774-1662

JOHN SMEDLEY（ジョン スメドレー）
https://www.johnsmedley.jp
☎ 03-5784-1238

Johnstons of Elgin
（ジョンストンズ オブ エルガン）
https://johnstons.jp/
☎ 03-5466-3446（WATANABE & CO., LTD.）

Swatch®（スウォッチ）
https://www.swatch.com/ja_jp/
☎ 0570-004-007

STILL BY HAND（スティルバイハンド）
http://stillbyhand.jp/
☎ 03-5784-5430

THULE（スーリー）
http://zett.jp//thule
☎ 0120-276-010
（ゼットお客様相談センター）

ZANEROBE（ゼインローブ）
https://zanerobe.com
☎ 03-5579-2595（株式会社ザ センス）

Cellar Door（セラードアー）
http://cellardoor.progetto51.it
☎ 03-5466-1662（アントリム）

SOPHNET.（ソフネット）
http://www.soph.net

SOLIDO（ソリード）
https://solido.jp
☎ 03-5708-5188
（タトラスインターナショナル）

監 修

ヤマウチ ショウゴ

エディトリアルを中心に雑誌、広告媒体を手がける。
ファッション、スポーツからインテリア、ガジェット、
ギアまであらゆる領域のスタイリングはもちろん、ディ
レクション、監修の立場で携わっている。

STAFF

カバー・本文デザイン	みうらしゅう子
撮影	横田裕美子（STUDIO BAN BAN）
モデル	青山了（グランディア）
ヘアメイク	林可奈子
イラスト	Rica
編集・制作	三好史夏（ロビタ社）
企画・編集	成美堂出版編集部
	（原田洋介　芳賀篤史）

● 本書は原則として2021年1月時点の情報に基づいており、本書発行
後に情報が変更されることもございます。また、掲載されている商品
は2020年度に展開されている商品もありますため、掲載商品をお問
い合わせいただいても既に取り扱いが終了している場合もございます。
あらかじめご了承ください。

男のファッション 基本とルール

監 修	ヤマウチ ショウゴ
発行者	深見公子
発行所	成美堂出版
	〒162-8445　東京都新宿区新小川町1-7
	電話(03)5206-8151 FAX(03)5206-8159
印 刷	広研印刷株式会社

©SEIBIDO SHUPPAN 2021 PRINTED IN JAPAN
ISBN978-4-415-32805-8